· 漫畫家篠房六郎
的私房祕笈 ·

人物
姿勢 繪畫室™

SHINOEUSA ROK

篠 房 六 郎

U0072654

前 言

　　請各位在拿著這本書或是手持手機、平板看電子書時，仔細觀察自己的手腕。各位應該會發現自己的手腕稍微朝小指那一側彎曲。而且無論是拿著筆、敲鍵盤，還是將手放在椅子扶手上時，手腕都會朝小指那一側彎曲，就連四肢無力或睡覺時也一樣。

　　各位可能會想說那又怎麼樣？但在繪畫的世界裡大部分的人都不會注意到這一點，不僅如此，還「普遍」都認為手腕一般都是呈現筆直地往前伸展的狀態。

　　實際上，手腕經常會朝小指那側彎曲，只有在極少數的例外情況，手腕才會往前伸直。然而，許多人在繪畫時由於不正確的觀念，總是將手腕畫成往前筆直伸展的樣子，而且也很少人會對他人指出這項錯誤。

　　更令人震驚的是，我並不是經由其他人得知，而是在某一天突然發現這件事。在注意到的時候，我內心並不是洋洋得意地覺得喜悅，而是絕望地悲嘆：「為什麼這麼重要的事情都沒有人告訴我！」要是有人確實點出這個問題，我就不會幾十年來都犯著一樣的錯誤。

　　所以當時我下定決心，從今以後，在不強加於人的前提下，只要是對他人有益的事情，都要確實地傳達給對方。

　　說到美術，一般都認為美術是那些卓越的天才本身的情感、豐富的感受所賜予的恩惠。現今大眾的風氣仍然是憧憬著能夠「隨意」描繪出一切事物的才能，並認為用言語和理論反覆審視自己的創作是一種試圖補全、耍小聰明的行為。不過，也許是因為沒有優秀的圖像記憶力，我如果不透過語言或理論來定義、束縛自己的繪畫方式，就沒辦法創作出好的作品。

　　其實美術相關的名詞和理論並非如此不值一提，舉例來說，在畫人體時，

如果沒有「頭身」的概念，那就會不知道要如何掌握整體的平衡，若是這個概念沒有推廣給每個人，那大眾就不會有「八頭身是大家公認的理想體型」這種認知。

但是，與這類型美術理論的重要性不同，首先我是一個單純認為自己很會講道理的人類，日常生活的樂趣是遇到任何事情，馬上提出適當的論點，接著再一一修正。COVID-19開始肆虐時，我剛好處於「沒事做，但又不能出門」的情況，於是我趁此機會，將迄今為止所研究出的人體扭轉、傾斜論點和假說整理成書。如此積極著手是好事，但可能有幹勁過頭，出乎預料地，我用了整整一年製作出超過800頁，相當厚實的同人誌。

不論內容的正確與否，對我來說已經算是達成一個心願。幸運的是，這本書得到許多正面的評價，而且在我將自己的熱情完全燃燒殆盡時，收到出版商業書本的邀請。於是我又再次面對那些不足以採信的論點，但我忘記了一件事，論點和假說的命運就是不斷地被推翻。

這次的優勢是，可以從一位解剖學家那裡得到建議。有些新發現的內容加強了我原本的主張，也有一些推翻了我原本的假說，甚至還遇到連自己都忘記原本到底在說什麼的情況。為了守護「理論上的一致性」這個最後的堡壘，我一次又一次地跌倒並再次爬起來。

但無論如何，我再次按照自己的想法完成了「對他人有用」的事情（即使是些有點難懂，講道理講到連旁觀者都感到厭煩的內容）。

我懇切地希望這本書能夠成為人體描繪提供新的基礎、理論依據，以此幫助更多的人。

<div align="right">篠房六郎</div>

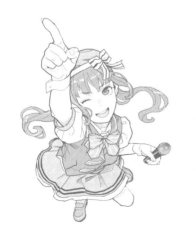 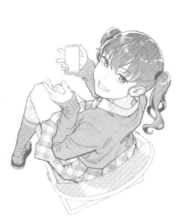 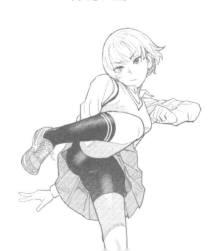

本書的特色

POINT 1 不只是用素描、速寫，
同時也透過理論來提高繪畫能力

　　素描、速寫等「看著畫」的練習法，對於提高繪畫能力來說當然是必不可少。但實際從一張白紙開始描繪時，大部分都是必須在不參考任何事物的情況下進行繪製。有些人有擁有卓越的圖像記憶力，他們僅憑這項天賦就能做到任何事情，但沒有這種天賦的人，卻無法得償所願。因此，希望本書的理論能夠成為任何人都可以廣泛使用的技巧。

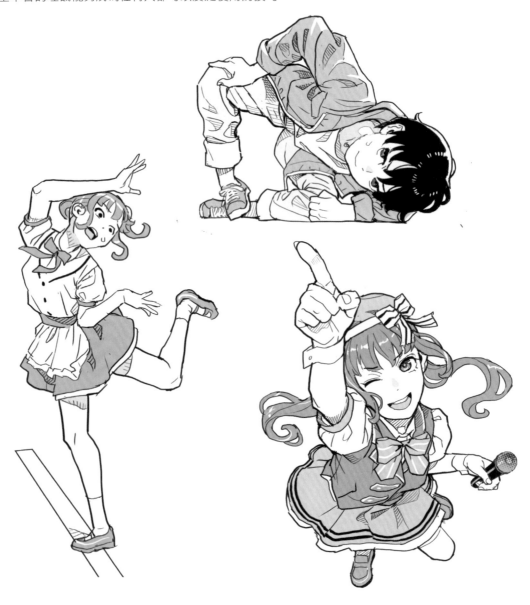

POINT 2 　 除了插畫外，在運動、武術方面可能也有幫助

　　一開始我是為了提高自己的繪畫能力，才稍微學習、研究與人體有關的知識。但在閱讀了各種運動理論書籍、武術書等，並聽取武道相關人士和解剖學家的意見後，我也涉及了一些在繪畫時不知道也沒關係的領域，並將之收錄於本書，介紹給各位。因為我希望這本書能為更多人帶來啟示，讓他們得到幫助。

POINT 3 　 不必讀一次就要求自己完全理解

　　本書內容具有相當高的專業度，我想應該不會有人在讀完一遍後就能理解所有的內容。總之先將這本書當作參考書放在身邊，試著參考自己能夠理解、認為有用的部分即可。
　　此外，也有收錄讓姿勢更自然的檢查要點，就算只記住這些重點也無妨。

BEFORE　　　　　　　　　　　　　　　　　　　　　　　AFTER

CONTENTS

CHAPTER 5　日常姿勢

CHAPTER 6　動態姿勢

姿勢反射

PROLOGUE

本章將要針對本書最重要的關鍵字
「姿勢反射」進行說明。
從中了解「姿勢反射」的定義，
以及「姿勢反射」如何在下意識中影響人體的動作。

決定姿勢的「姿勢反射」

即便能夠描繪出人體的各個部位，若不掌握每個部位是
如何扭轉、傾斜及相互連接的，依然無法畫出生動、自然的人體姿勢。

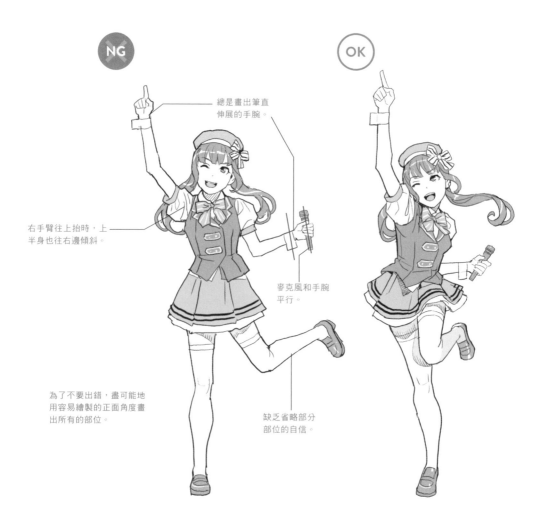

總是畫出筆直
伸展的手腕。

右手臂往上抬時，上
半身也往右邊傾斜。

麥克風和手腕
平行。

為了不要出錯，盡可能地
用容易繪製的正面角度畫
出所有的部位。

缺乏省略部分
部位的自信。

完全不顧人體各部位在立體感方面的扭轉，與特別留意人體的立體感所繪製的完成品如上圖所示，
從這張圖就能清楚看出差異。明明努力地畫出各個部位，但總覺得看起來很僵硬，這種圖畫的特點
是，盡量讓所有的部位與畫面平行（只有自己熟悉的角度），清楚地繪製出每個部位，並盡可能地消
除看不清楚（自己不熟悉）的角度，例如前面和後面。事實上，如果沒有強烈的理由和目的意識，
通常都無法畫出不熟悉的角度，或是在繪畫時選擇省略整個部位，初學者很容易不自覺地避開這些
部分。因此，由衷地希望各位能夠透過本書，獲得理論性的基礎和自信。

人體各部位的傾斜和扭轉基本上都是根據姿勢反射來決定。

如圖1所示，假設現在將一個無法活動關節的人偶往右傾斜，那這個人偶就會直接往下倒。但人類的身體即使稍微失去平衡，也會如圖2般維持不會跌倒的姿勢。這個現象在醫學上稱為姿勢反射。

姿勢反射是在半無意識的狀態下使用大腦的一部分來進行，並不像脊隨反射那樣，即便在完全無意識時也會活動。因此，相信大家都知道，當一個人在失去意識時，就會立即失去平衡並倒地。

在姿勢反射中，為了保持平衡，頭部（頸椎）、手臂、脊柱（腰椎）、髖關節各部位會分別在半無意識下獨自運轉，所以根據組合的部位會產生數種類型的姿勢。但這些類型並不會無限增加，只要分析、分類大量的姿勢，就會發現幾個共同的「型」。由此可知，人類會在半無意識的狀態下從中選擇能維持良好平衡的「型」，使效率最佳化。

圖1

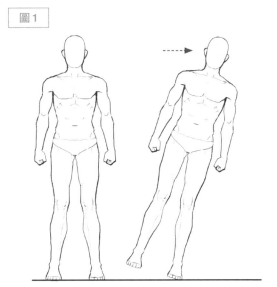

關節無法活動的人偶會直接倒下。

圖2

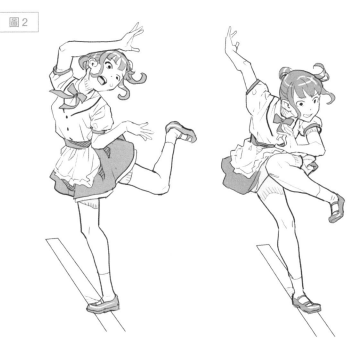

人類會反射性地調整平衡，以避免摔倒。

姿勢反射會因為不穩定、受到衝擊而增強。

　　強烈引起姿勢反射的誘因是呈現不穩定的姿勢（如之後會介紹的C類型和無類型）或是身體受到衝擊。如圖3所示，臀部著地摔倒導致全身受到衝擊時，人體會在半無意識的情況下按照固定的「型」來擺出姿勢，以恢復身體平衡。圖4是表示，完全失去意識時不會引起姿勢反應，如此就會形成完全不同的姿勢類型。

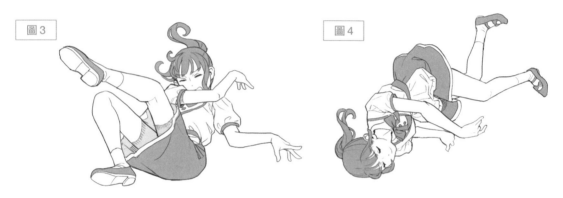

臀部著地摔倒的姿勢。

單純失去意識的姿勢。

　　而且就如同愈不穩定，姿勢反射就愈強烈的道理，對身體的衝擊愈大，姿勢反射也會愈加強烈。以下圖的足球技巧為例，相對於從一般站立的狀態直接踢球的單軸心射門，反而在傾斜的狀態下，單腳輕輕跳躍後踢球的雙軸心射門，受到的衝擊更大，引起的姿勢反射更加強烈。由下圖可以看出，兩者的射門姿勢有很大的不同。

單軸心射門　　　　　　　　　雙軸心射門

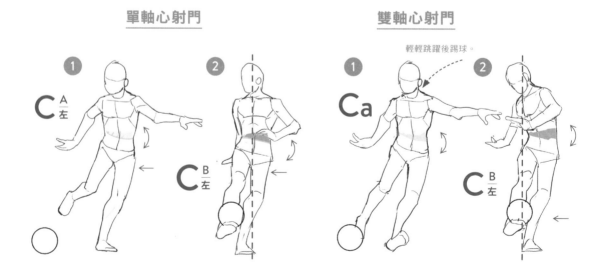

頭部（頸椎）的姿勢反射

頭部的定理

在保持平衡時，
人的後腦勺會靠向往上抬的那側肩膀。

圖5是傾斜的人體圖，圖6是身體傾斜時頭部靠向肩膀上抬的右側後的樣子。紅色虛線是輔助線，用來大略表示頭頂往下垂直地面的重心，雙腳同時著地時這條線為正中線。相對地，當身體為了穩定姿勢，將重量集中放在其中一腳，使之成為軸心腳時，這條輔助線則會穿過軸心腳的旁邊。

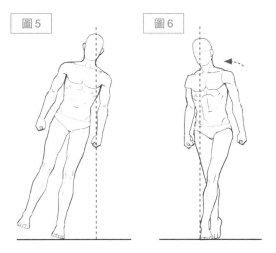

圖5　圖6

頸椎

從圖6可以得知，頭部的這個動作，對於保持平衡的效果有多麼顯著。然而，要說為什麼附加了「後腦勺」這一條件，如圖7所示，是因為頭部整體的重心靠近後腦勺。頭部是身體中尤其有分量的部位，許多動作都是從這裡開始。以圖8為例，在撿起地板上的物品時，後腦勺會靠近往下傾斜的肩膀，故意破壞平衡，讓上半身往下倒。圖9則是從圖8的動作重新站起來時的樣子，由此可知，後腦勺會靠向往上抬的肩膀，以穩定身體的平衡。

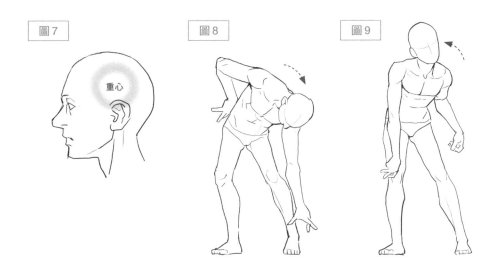

圖7　　重心

圖8

圖9

髖關節的姿勢反射

髖關節的定理

順著體重，軸心腳那側的骨盆會自然而然地往上提，另一側則會往下降。

　　身體的重心偏向左、右任一腳時，就會成為促使髖關節移動的誘因。如圖11所示，軸心腳那側的腰部會向上提高，自動調整平衡。當髖關節附近的臀中肌受到重壓時（或是相連的肌肉從上方拉動時）會感到緊繃，由此形成軸心腳難以彎曲，另一腳容易彎曲的情況。

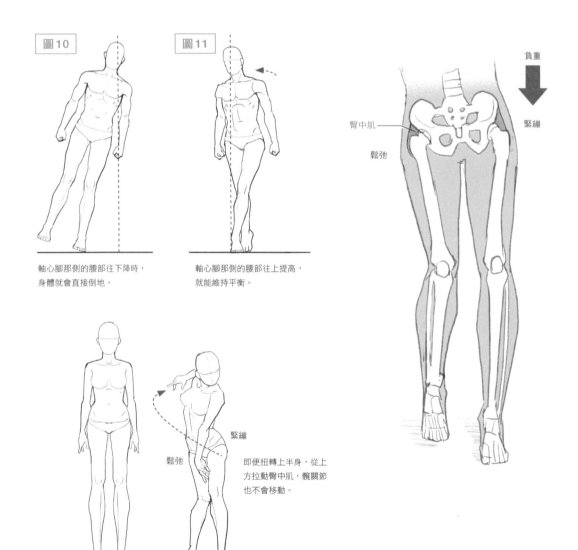

圖10

軸心腳那側的腰部往下降時，身體就會直接倒地。

圖11

軸心腳那側的腰部往上提高，就能維持平衡。

負重

緊繃

臀中肌

鬆弛

緊繃

鬆弛

即便扭轉上半身，從上方拉動臀中肌，髖關節也不會移動。

腰椎的姿勢反射（A、B類型）

腰椎的定理A、B

根據腰椎當時的重心和傾斜，
肩膀和腰部的位置關係會自動調整，
形成平衡良好的姿勢（A、B類型等）。

在圖11中，為了只呈現出髖關節的運作，特意將身體的軸線畫成直線伸展的樣子。但實際上，骨盆傾斜時會觸發腰椎的姿勢反射，使其做出動作。若是讓腰椎運作，使軸心腳和另一側的側腹打開，就會如圖12所示，脊柱會呈現往後彎曲的狀態，以穩定身體的平衡。相對地，如果腰椎的運作是使軸心腳與同一側的側腹打開，那就會像圖13一樣，為了穩定平衡，呈現出脊柱往前彎的狀態。在分類上，圖12這種姿勢歸類為A類型，圖13這類則是稱為B類型。肩膀和腰部附近朝上的箭頭記號用來表示「這一邊的肩膀或腰部正在往上抬高」。

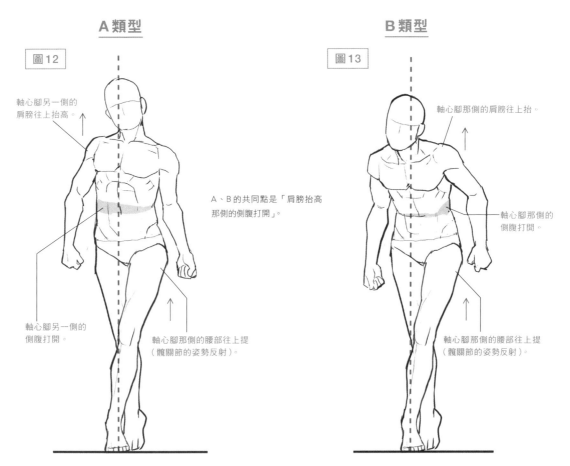

A 類型

圖12

軸心腳另一側的肩膀往上抬高。

A、B的共同點是「肩膀抬高那側的側腹打開」。

軸心腳另一側的側腹打開。

軸心腳那側的腰部往上提（髖關節的姿勢反射）。

脊柱呈現往後彎的狀態，以穩定平衡。

B 類型

圖13

軸心腳那側的肩膀往上抬。

軸心腳那側的側腹打開。

軸心腳那側的腰部往上提（髖關節的姿勢反射）。

脊柱呈現往前彎的狀態，以穩定平衡。

腰圍部分的脊柱、腰椎可以往前後左右水平旋轉，是活動性相當高的關節，所以在維持人體平衡方面，腰部是尤其關鍵的部位。當然人類本來就能夠任意、自由地活動關節，但相信大家都還記得，在失去平衡或受到衝擊時，人類的身體會在不知不覺中自然而然地採取維持平衡的姿勢。這是因為腰椎在半無意識的情況下，選擇了穩定的「型」，這裡的「型」除了Ａ、Ｂ類型外，還包括之後將會介紹的Ｃ類型和Ｄ類型。

劍道（正面打擊）

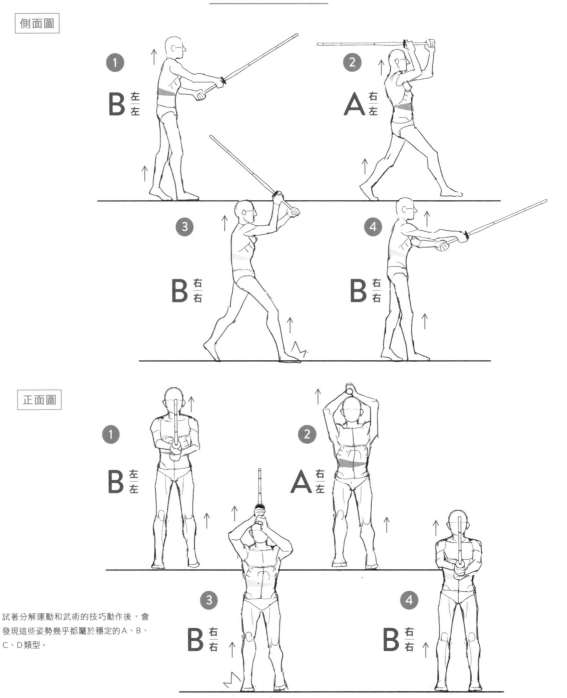

試著分解運動和武術的技巧動作後，會發現這些姿勢幾乎都屬於穩定的Ａ、Ｂ、Ｃ、Ｄ類型。

腰椎的姿勢反射（C類型）

腰椎的定理C

軸心腳和另一側的腰部往上抬高時，
上半身會反射性地倒向腰部較高的那側。

　　由於髖關節的姿勢反射，軸心腳那側的腰部容易往上提高；相反地，如果持續抬高另一隻腳，軸心腳另一側的腰部周圍（骨盆）抬得更高的瞬間，上半身會突然倒向較高的那一側，以做出維持平衡的反射、反應。這叫做腰椎的姿勢反射C或C字姿勢反射，由這種反射形成的姿勢類型在此後稱為C類型。

事實上，若是持續將其中一隻腳往上抬，當軸心腳另一側的骨盆抬得更高的瞬間，脊柱會突然劇烈活動，形成如上圖的姿勢。

在圖16中，身體一邊讓腰椎往後彎，一邊使上半身倒向腰部較高的那側，圖17中則是一邊讓腰椎往前彎，一邊使上半身倒向腰部較高的那側，無論哪一種姿勢都能穩定身體的平衡。像圖16這種姿勢類型稱為CA類型，圖17則是叫做CB類型，請大家先記住這些名稱。圖16、17腰部周圍的橫向箭頭用來表示軸心腳那側的腰部處於沒有往上的狀態；雙箭頭記號則是代表身體的軸心呈「く」字彎曲。至於為什麼腰椎會如此彎曲，目前只能說「因為從結果上來說，這樣就能穩定身體的平衡」。這種C類型的姿勢經常出現於身體嚴重失衡的時候。

基本上，身體大幅度傾斜時會呈現出以下的姿勢。

CA 類型

圖16

脊柱往後彎。

軸心腳另一側的腰部往上提高。

軸心腳那側的側腹打開。

CB 類型

圖17

脊柱往前彎。

軸心腳另一側的腰部往上提高。

軸心腳那側的側腹打開。

在空中也會觸發的C字姿勢反射

即便是沒有軸心腳的跳躍姿勢，也會觸發C字姿勢反射。如圖18、20所示，只要身體的軸心彎向較高那側的腰部，就算在空中也能保持姿勢的穩定。如果像圖19、21這樣彎向另一側，姿勢就會顯得很不穩定，而且很快就會掉下來。關於圖中N符號會在之後進行說明。

往較高那側的腰部彎曲

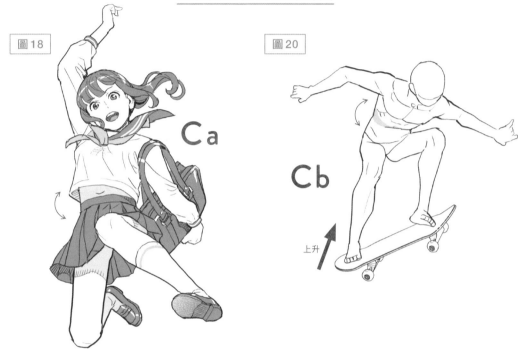

圖18　Ca

圖20　Cb　上升

往較低那側的腰部彎曲

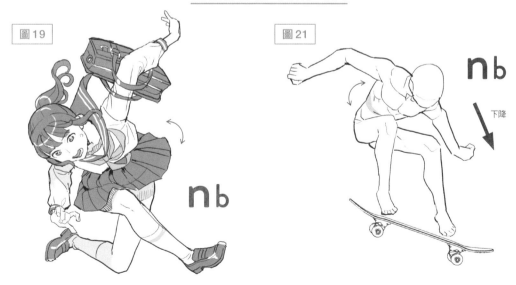

圖19　nb

圖21　nb　下降

在展現滑板技巧豚跳（跳躍）時，若身體的軸心彎向腰部較高的那側，就能穩定姿勢往上升；
相反地，如果身體的軸心朝另一側彎曲，就會立即呈現不穩定的姿勢並往下降。

肩膀傾斜

左、右肩的上下運動一般是由腰椎的運作狀況來決定。如圖22的左圖所示，在活動鎖骨時，肩膀也會上下移動，因此往往很容易就只依據這點來決定肩膀的位置關係。事實上，活動鎖骨時，腰椎也會跟著移動，所以說，決定肩膀傾斜角度的不是鎖骨，而是腰椎的運作。關於肩膀和腰椎是如何相互牽動的，請參照以下的說明。

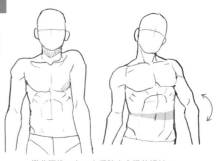

彎曲腰椎，左、右肩膀也會跟著傾斜。

手臂和脊柱（腰椎）的連帶關係

手臂的位置和脊柱的定理 1

基本上脊柱（腰椎）會自然而然地朝著手肘和臀部距離較近的那側彎曲。

手臂的位置和脊柱的定理 2

左、右手肘和臀部的距離差距愈大，脊柱（腰椎）彎曲的角度也會愈大。

首先，就算不對腰椎施力，僅靠兩臂的動作，身體的軸心也會自然傾斜。因為手臂的骨骼和指尖、手腕、手肘、鎖骨、肩胛骨相連，而且抬起肩胛骨的肌肉與活動腰椎的肌肉在左、右對角線上連接，所以活動肩胛骨時，在相互拉動之下，腰椎也會跟著傾斜（圖23）。

怎麼樣移動手臂會讓身體軸心如何傾斜，其實有各種不同的變化。關於這點我將會在CHAPTER 2進行說明，目前請先當作基礎記住上述兩個定理。

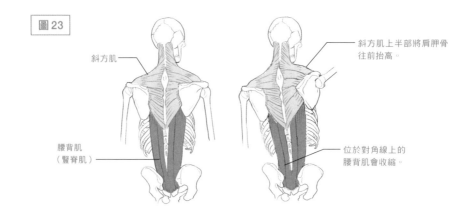

圖23

斜方肌

腰背肌
（豎脊肌）

斜方肌上半部將肩胛骨往前抬高。

位於對角線上的腰背肌會收縮。

與圖24的姿勢相同,當舉起右手時,身體兩側手肘到臀部的距離會出現相當大的差異,因此上半身會自然而然地向左傾斜。有許多插畫會如同圖25般,將舉起的右手與身體軸心畫成相同的方向,並且讓上半身往右傾斜,或是將身體的軸心直接畫成垂直線,但這些姿勢都不符合人體工學。

此外,如圖26所示,一般人在畫畫時還經常出現的另一個錯誤是,在上半身往右傾斜的情況下,勉強只讓右肩抬高,但這種姿勢並不正確。因為像這樣鎖骨大幅度往右彎曲時,腰椎會跟著移動,使上半身倒向左側。

不過,如果要說人類絕對不可能擺出像圖25、26一樣的姿勢也不對,只要在腰椎周圍施力,就可以擺出這些姿勢。但一般在舉起右手時,會刻意在奇怪的地方施力嗎?從這個角度來思考的話,就會覺得這些是不自然的姿勢。

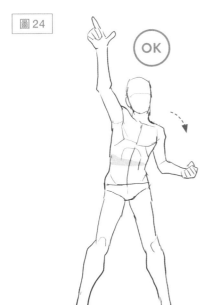

圖24

OK

身體兩側手肘和臀部的距離出現
差異時,上半身會往左傾斜。

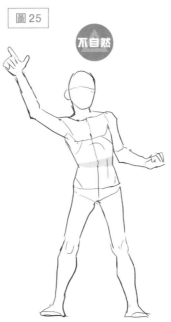

圖25

不自然

上半身彎向與舉起的那隻手
相同的方向。

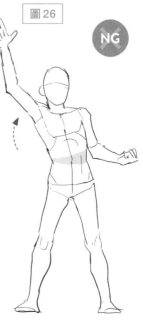

圖26

NG

在上半身朝右傾斜的情況下,
勉強只抬高右肩。

如上所述,雙臂的位置和動作在姿勢不穩定時會更加明顯。以圖27的C類型單腳站立姿勢為例,在這個動作下,如果大幅移動雙臂來控制身體軸心的傾斜,就沒辦法順利維持姿勢。像這樣的手臂動作主要是用來維持姿勢,可以視為是引起了「手臂的姿勢反射」,後續也會如此表示。

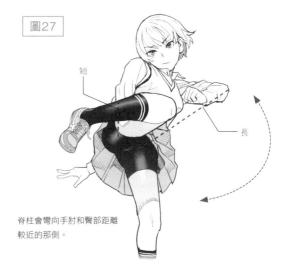

圖27

短

長

脊柱會彎向手肘和臀部距離
較近的那側。

N 類型（無類型）

以下是將目前為止介紹的姿勢反射（用意是為了保持身體平衡）整理而成的4個重點。

① 後腦勺會靠向提高那側的肩膀（頭部的姿勢反射）。

② 軸心腳那側的腰會自然而然地往上提高（髖關節的姿勢反射）。

③ 形成 A、B、C 類型中的任一姿勢（腰椎的姿勢反射）。

④ 移動雙臂，使身體兩側手肘和臀部的距離差距拉大，身體軸心會往適當的方向彎曲，以進行輔助（手臂的姿勢反射）。

那麼，當沒辦法滿足這4個重點時，會發生什麼事情呢？

避開維持平衡的條件

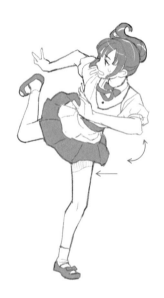 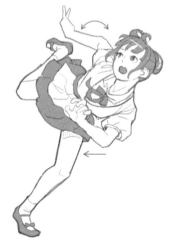 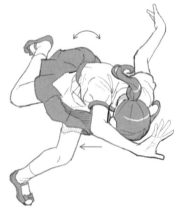

軸心腳另一側的腰部往上提高的C類型姿勢，從一開始就避開②的平衡作用。

上半身傾向腰部往下的那側，所以也不符合C類型。此外，還避開②、③條件，姿勢看起來就相當不穩定。

頭部和雙臂往至今介紹的相反方向移動，完全避開①、②、③、④條件，看起來就像是個要跌倒的人。

　　既然有能夠維持良好平衡的姿勢，當然也有無法維持平衡的姿勢。因此我將不符合上述 A、B、C 類型的身體軸心傾斜狀態用 N 符號表示，並稱之為 N 類型或「無類型」。如果因此認為「若是無類型，就按照自己的喜好畫個大概就好」，那就大錯特錯了。即便歸類為無類型，只要畫得恰到好處，就會偶然符合 A、B、C 類型的特徵。所以如上圖所示，在繪製跌倒的人時，如果沒有刻意避開①②③④條件，看起來就不會像是要跌倒的樣子。

D 類型

　　A、B、C 類型是以脊柱扭轉為前提的「型」，當然也可以不扭轉，單純前後左右彎曲脊柱，這類型的姿勢在分類上歸類在 D 符號，並稱之為 D 類型。不過，如圖 28 所示，只是前後彎曲身體當然不會失去平衡，而且在繪製姿勢時需要注意的要素不多，所以本書極少會處理到 D 類型的姿勢。像圖 29 這種將身體往側邊彎曲的姿勢，是只能在體操或伸展運動中看到的罕見姿勢，因此基本上不會出現在本書。

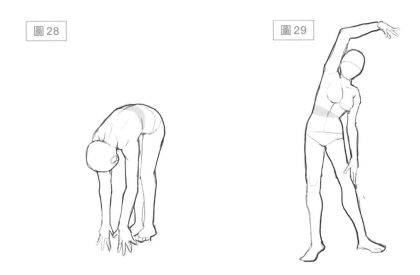

圖 28　圖 29

　　對比下方兩張圖片可得知，D 類型的姿勢沒有扭轉，相當穩定，並不是很引人注目的姿勢。相較之下，C 類型的步伐不穩定，左右不對稱，看起來不太平衡，因此具有吸引更多注意的效果。

D　　　　C $\frac{A}{左}$

理解並繪製姿勢

如果能夠閱讀完目前為止的説明，就能從本章開頭介紹的3張插圖中發現Ｃ類型引起的姿勢反射獨有的共同點，詳細如下：

①　軸心腳另一側的腰部會往上提高。

②　上半身會倒向與軸心腳相反的那側。

③　後腦勺會靠向較高那側的肩膀。

④　上半身會倒向手肘和臀部距離較近的那側。

希望各位可以透過本書記得、理解姿勢的「型」，進一步地深入了解各種姿勢。

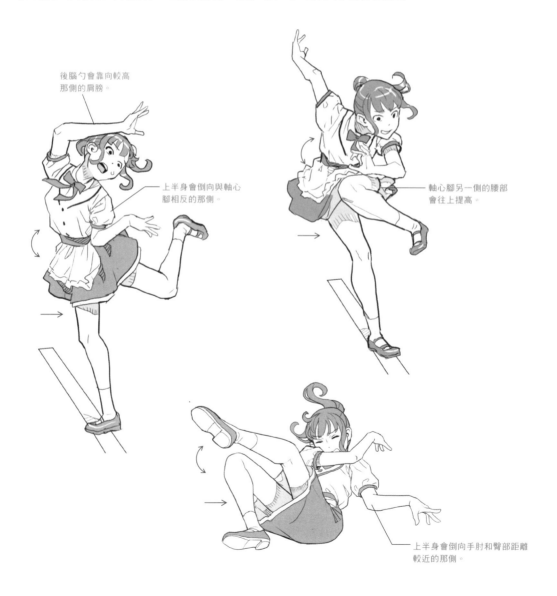

後腦勺會靠向較高那側的肩膀。

上半身會倒向與軸心腳相反的那側。

軸心腳另一側的腰部會往上提高。

上半身會倒向手肘和臀部距離較近的那側。

姿勢的定理

THEOREM OF POSE

本章將深入了解因姿勢反射形成的Ａ、Ｂ、Ｃ類型
的各個姿勢。請在參考實例的同時，
邊實際活動身體邊掌握定理。

表示姿勢的基本符號

以下以簡單易懂的方式整理了今後會使用到的基本符號。
除了表示人體根據生理性的反射、反應會呈現什麼樣的姿勢，同時也能一目了然地了解身體部位的工作分配，例如當下是哪裡在承受身體的重量。

基本符號的區分方法

① 在腳著地的狀態下扭轉身體，穩定身體平衡的姿勢，基本上分為3種類型（A、B、C類型）。

② 在腳著地的狀態下，不扭轉身體，只是前後左右彎曲身時的姿勢一般都歸類在D類型。

③ 將那些不包含在A、B、C、D類型的失衡姿勢歸類在無類型（N類型）。

④ 字母符號用來表示是屬於A、B、C、D、N中的哪一種姿勢。字母旁邊的上下兩個小字，在A、B類型中，分別表示左右兩肩哪一邊往上抬以及哪一邊是軸心腳；在C、N類型中，上面的小字表示脊骨呈現什麼樣的狀態（A：扭轉後彎、B：扭轉前彎、D：沒有扭轉），下面的小字則是表示哪一隻腳是軸心腳。

⑤ A、B類型中，箭頭符號在肩膀附近時是「哪一邊肩膀上抬」的意思，在腰部附近則是表示「哪一邊是軸心腳」、「哪一邊的腰部往上提高」。C、N類型中，在腰部附近的箭頭是指「哪一邊是軸心腳」，不過C、N類型中軸心腳那邊的腰部不會上提高（N類型有時候會），所以用橫向箭頭與前者做區隔。此外，側腹旁的彎曲箭頭符號是指哪一邊的身體呈先「く」字彎曲。

基本符號的例子

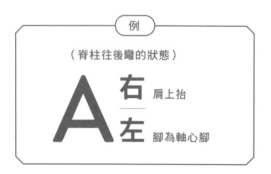

例

（脊柱往後彎的狀態）

A 右 — 肩上抬
　左 — 腳為軸心腳

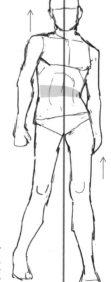

A 右
　左

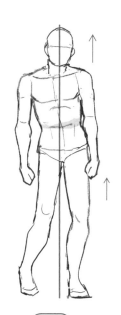

B 左／左

例

（脊柱往前彎的狀態）

B 左 肩上提
／左 腳為軸心腳

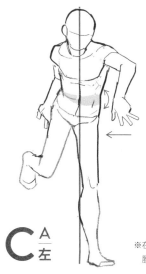

C A／左

※在 C 類型中，軸心腳那邊的
腰部高度會較低。

例

C A 脊柱呈現這個狀態
／左 腳為軸心腳

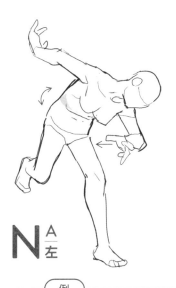

N A／左

例

N A 脊柱呈現這個狀態
／左 腳為軸心腳

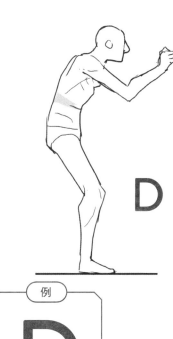

D

例

D

※脊柱前後彎曲時，體重平
均分配在雙腳上，所以沒
有軸心腳。

基本符號彙整

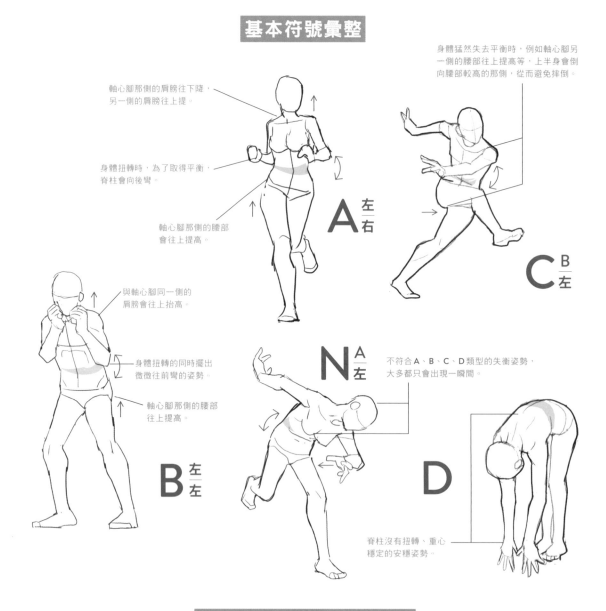

身體猛然失去平衡時，例如軸心腳另一側的腰部往上提高等，上半身會倒向腰部較高的那側，從而避免摔倒。

軸心腳那側的肩膀往下降，另一側的肩膀往上提。

身體扭轉時，為了取得平衡，脊柱會向後彎。

軸心腳那側的腰部會往上提高。

$$\mathsf{A}\frac{左}{右}$$

$$\mathsf{C}\frac{B}{左}$$

與軸心腳同一側的肩膀會往上抬高。

身體扭轉的同時擺出微微往前彎的姿勢。

軸心腳那側的腰部往上提高。

$$\mathsf{N}\frac{A}{左}$$

不符合 A、B、C、D 類型的失衡姿勢，大多都只會出現一瞬間。

$$\mathsf{B}\frac{左}{左}$$

$$\mathsf{D}$$

脊柱沒有扭轉、重心穩定的安穩姿勢。

每個類型的平衡穩定程度

擺出姿勢時，平衡的穩定程度依序如下。由此可知，D 類型最穩定，N 類型最不穩定。

$$D > B \gtreqqless A > C > N$$

此外，單腳承受重量的穩定程度依序如下。平衡的穩定程度與單腳負重幾乎成正比。由此可知，身體平衡愈不穩定，單腳的負荷就愈大。

$$D > A = B > C > N$$

姿勢反射的功能和誘因一覽表

頭部（頸椎）的姿勢反射	功能	後腦勺會靠向左右兩側的肩膀中比較高的那側。
	誘因	⬆上半身傾斜，使兩側肩膀高度發生變化。
手臂的姿勢反射	功能	使左右兩側的手肘與臀部距離產生差異，或是扭轉手臂，促使腰椎彎向穩定平衡的方向，以輔助身體保持平衡。
	誘因	會形成 C 類型或無類型等不穩定的姿勢。
腰椎的的姿勢反射A、B	功能	會選擇一個能夠維持良好平衡的「型」，例如腰椎往後彎，肩膀和腰部交錯往上或是腰椎往前彎，同一側的肩膀和腰部往上抬。
	誘因	⬇頭部的重心會在某種程度偏向左右任一邊。 ⬆骨盆會出現傾斜。
腰椎的姿勢反射C	功能	腰椎彎向較高那側的腰部，以維持平衡。
	誘因	⬇受到上半身彎曲的拉動，軸心腳另一側的骨盆抬高。 ⬆單腳抬起，軸心腳另一側的骨盆往上提。
髖關節的姿勢反射	功能	藉由其中一側關節固定難以彎曲，另一側關節容易彎曲的姿勢來修正骨盆的左右高度。
	誘因	⬇其中一側的關節從上方受到拉動。 ⬇重心偏向其中一側。

　　上表是人體各部位姿勢反射引發的功能，以及引起這些反射的條件和誘因的一覽表。⬇是指上方部位傾斜引起的誘因；⬆則表示下方部位為傾斜引起的誘因。頭部是身體中最上方的部位，所以沒有⬇；相對地，髖關節則是最下方的部位，所以沒有⬆。頭部（頸椎）、腰椎、髖關節與身體軸心附近相連，會依次傾斜，但手臂可以獨立運作，因此沒有⬇⬆標記。

　　「受到強烈的衝擊」是一切姿勢反射的共同誘因。此外，藉由突然大幅活動頭部、手臂、雙腳等身體的末端，可以消除所有的姿勢反射。

※關於本書中出現的🔄標記和側腹顏色的含意，請參照CHAPTER6「水平旋轉」的頁面。

A 類型的解說

A 類型的特點

A 類型的定理

脊柱向後彎，身體扭轉後，
會形成肩膀和腰部左右交互往上抬，身體平衡穩定的狀態。

組合

A 左/右　　A 右/左

　　脊柱向後彎的同時，身體扭轉的姿勢，會在肩膀和腰部交互往上抬的狀態下保持平衡。這種 A 類型的姿勢，在美術專有名詞中又稱為「對立式平衡」。而且只要擺出良好的姿勢，就算長時間維持相同的姿勢，也不會對身體造成太大的負擔。在手臂向上伸展，使身體左右不對稱的情況下，或是在右手往前伸的技巧中經常會看到這類姿勢，例如拳擊中的右直拳、棒球中的投球、劍道的刺擊等。但缺點是，頭部會向後傾斜，使身體重心移到後方，容易往後跌倒。

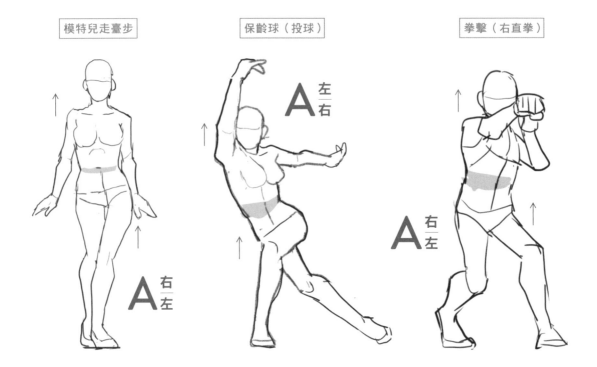

| 模特兒走臺步 | 保齡球（投球） | 拳擊（右直拳） |

A類型的人體模型範例

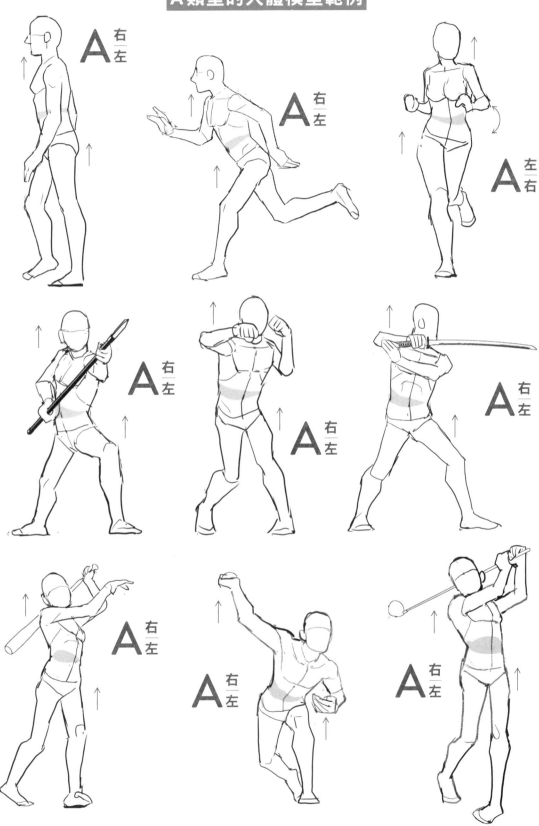

B 類型的解說

B 類型的特點

B 類型的定理

使脊柱往前彎，身體扭轉後，
會形成同一側的肩膀和腰部往上抬，身體平衡穩定的狀態。

組合

B 右/右　B 左/左

往前彎的同時身體扭轉的姿勢，在同一側的肩膀和腰部往上抬時會比較穩定。身體前彎，將頭部位置往前的姿勢，重心會移到前方，不僅不容易跌倒，還能承受來自前方的衝擊，因此這類姿勢也經常用在拳擊、劍道等格鬥技、武術的準備姿勢中。不過，長時間維持這種姿勢會導致腰部疼痛。此外，也有不少其實是 B 類型，但乍看下像是 A 類型的伸展姿勢，例如高爾夫中的揮桿、西洋劍的擊劍等。

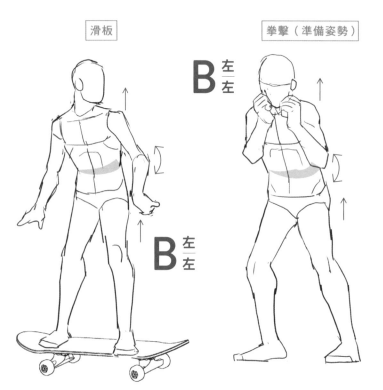

滑板

B 左/左

拳擊（準備姿勢）

B 左/左

劍道（正眼姿勢）

B 左/左

B類型的人體模型範例

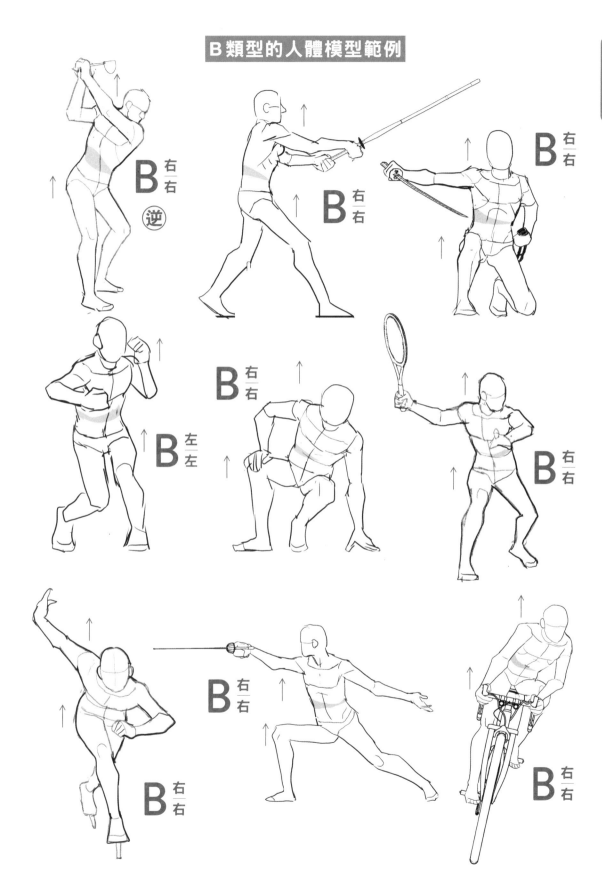

C 類型的解說

C 類型的特點

> **C 類型的定理**
>
> **軸心腳另一側的腰部往上抬高時，**
> **上半身會倒向腰部抬高的那一側，以維持身體的平衡。**

組合

$C^{\frac{A}{左}}$　$C^{\frac{A}{右}}$

$C^{\frac{B}{左}}$　$C^{\frac{B}{右}}$

$C^{\frac{D}{左}}$　$C^{\frac{D}{右}}$

　　這是一種站姿嚴重失去平衡時，緊急出現的姿勢類型。大多發生在單腳站立的情況，例如踢腿或下樓梯等時候。因為底盤不穩定，姿勢反射會相當明顯、劇烈。軸心腳的負荷比 A、B 類型還要大，而且這類姿勢不會維持太長的時間。但在中國拳法中，也有反過來靈活運用施加在單腳上的負荷，使腳的肌肉和骨骼像是在押彈簧般往上跳的技巧。

　　另一方面，坐著和躺下時的姿勢大多也屬於 C 類型，但因為姿勢穩定，手臂和頭部不會出現大幅度的動作。

八極拳的衝捶（出擊）

下樓梯　　$C^{\frac{A}{左}}$

$C^{\frac{B}{左}}$

迴旋踢

$C^{\frac{A}{左}}$

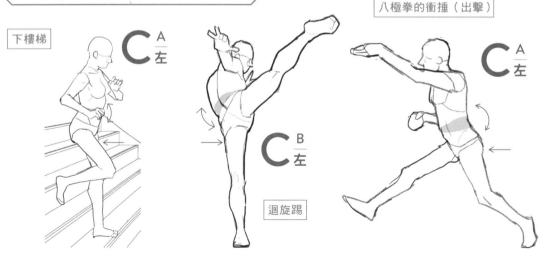

C類型的人體模型範例

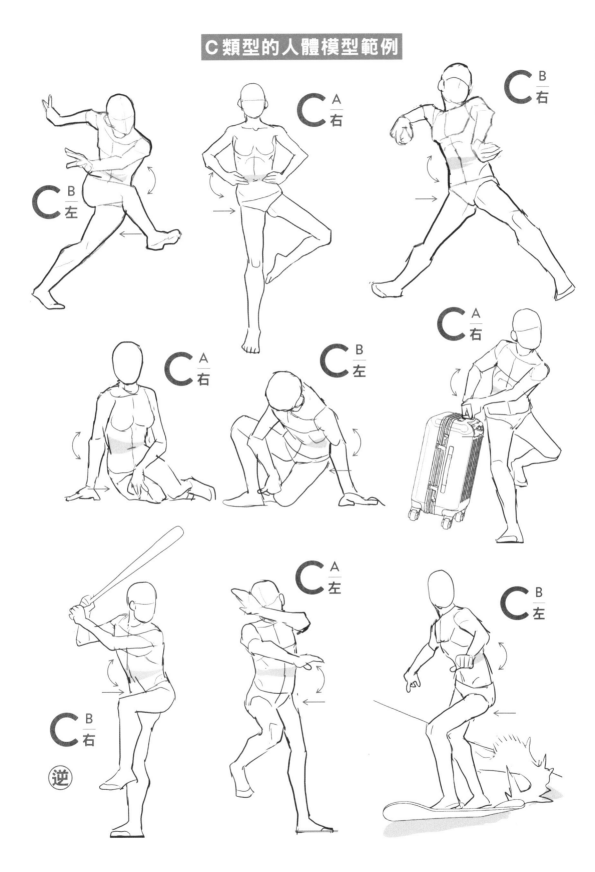

C B
左

C A
右

C B
右

C A
右

C B
左

C A
右

C B
右

逆

C A
左

C B
左

C 類型姿勢的特點

　　在 C 類型中，只要上半身彎向腰部較高的那側，就可以保持平衡。此時無論腰椎是往後彎、往前彎還是朝側面彎都沒問題，所以姿勢能夠做各種變化。

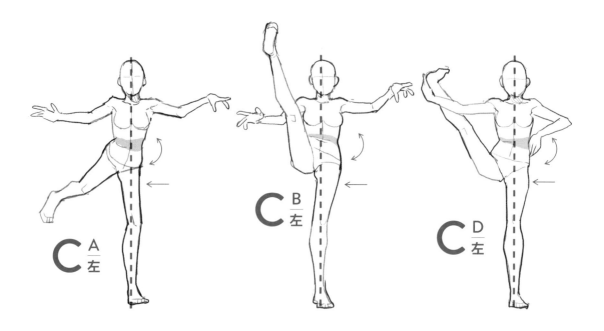

　　另外，目前尚無法得知在維持平衡的情況下，角度可以彎曲到什麼程度，因此 C 類型無法跟 A、B 類型一樣，清楚記錄肩膀的高度。

　　下圖皆是 C$\frac{A}{左}$的姿勢，儘管肩膀高度各不相同，但一樣都能保持平衡。

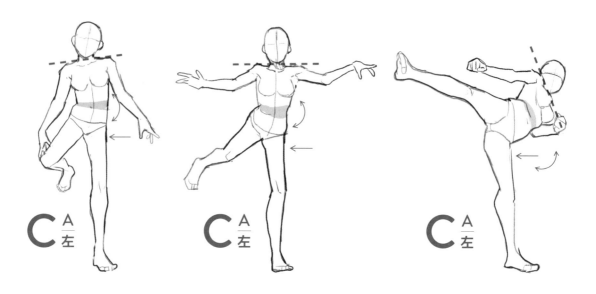

C類型姿勢中，在保持平衡的同時，還可以隨意調整肩部高度，以下圖的居合術（拔刀術）為例，在到❸拔出刀之前，肩膀要維持不動，盡量保持水平，這樣就能在對方尚未注意到之前拔刀。

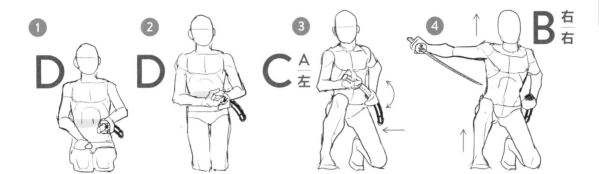

C類型的站立姿勢為單腳站立或是接近單腳站立的狀態，因此相比A、B類型，單腳承受的負荷更大，更不穩定。

然而，也許正因為身體平衡看起來岌岌可危的姿勢會吸引大眾的視線，人像攝影界經常會看到C類型的姿勢，尤其是在女模特兒中，C^A類型相當普遍。而且為了保持身體平衡，雙臂也會在姿勢反射下做出大幅度的動作，因此自然而然就會擺出具有觀看價值的姿勢。

此外，坐著和躺下時大多也會形成C類型的姿勢，但這些姿勢基本上很穩定，所以不會出現因為引起特別強烈的姿勢反射，人體各部位做出大幅度動作的情況。

事先記住俯臥時身體基本上會彎向地板的另一側這一點，對畫畫會很有幫助。

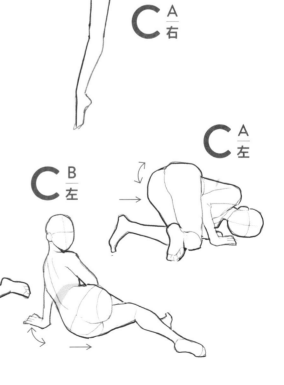

D 類型的解說

D 類型的特點

D 類型的定理

**脊柱處於前後左右彎曲，無扭轉的狀態前後彎曲時，
雙腳平均承受體重，所以沒有軸心腳。**

組合

D

D 類型算是比較容易繪製的姿勢。由於我的研究是以人體的扭轉和傾斜為主，因此本書中處理的姿勢中較少身體沒有扭轉的 D 類型。空中場景中也會看到 D 類型的姿勢，例如從靜止狀態跳躍、後手翻、後空翻等。於空中做出 D 類型的姿勢時，會用小寫 d 來表示，詳細請看 P. 47 的「用來表示空中姿勢的小寫符號」。

表示在空中的 D 姿勢 ※小寫符號請參照 P. 47

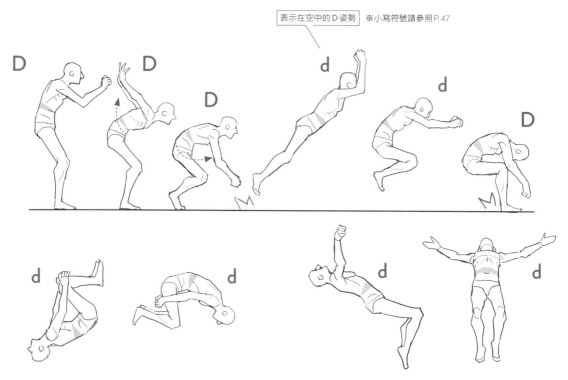

SECTION 06　N 類型（無類型）的解說

N 類型的特點

N 類型的定理

不符合 A、B、C、D 類型的姿勢（N 是 No model ＝無類型的第一個字母）。

組合

N^B／右	N^A／右	N^D／右	N 直／右	N^A／平
N^B／左	N^A／左	N^D／左	N 直／左	N^B／平

重心平均分配給雙腳的狀態稱為「平」；「直」則用來表示脊柱為直立的狀態。

　　N 類型最主要的特點是**身體失衡**，一般人體在失衡時會立即試圖穩定姿勢，所以這個動作只會出現在瞬間。只要捕捉到那一瞬間，就會看到日常生活中不常看見、富有動感的姿勢。

　　不過這並不表示「只要繪製不符合 A～D 類型的姿勢就能畫出生動的插畫」。在刻意去除 A～D 類型的法則時，也必須遵守嚴格的規則，如果想也不想地畫出 N 類型的姿勢，看起來可能會不協調，所以必須多加留意。

　　N 類型的組合如下圖所示。從下頁開始將會介紹刻意使用 N 類型姿勢的場景。內容有點冗長，但姑且還是一起來了解一下吧！

圖為單純失去平衡的狀態。軸心腳另一側的腰部往上提，上半身無法挺直。

這是捕捉到走路時，往前伸的那隻腳落地那一瞬間的姿勢。上半身在沒有扭轉的情況下略微傾斜。

圖中是上半身完全直立但傾斜的姿勢。在助跑後衝刺的瞬間和準備打高爾夫球等時候可以看到這個姿勢。

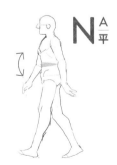

圖為走路時，四肢打開幅度最大的一瞬間。這個姿勢沒有軸心腳，因為體重平均分配在雙腳上。

N 類型出現的動作

N 類型的主要特點之一是「在姿勢過渡到 A〜D 類型的過程中會出現在一瞬間，並立即轉換為下一個動作」。以下將介紹一些刻意使用 N 類型的動作。

強硬地破壞平衡，使身體倒下

事實上，在進行走路、跑步等基本動作時，促使身體動作的推動力是向前倒的身體重量。也就是說，「雙腳交互支撐往前倒的身體」這個過程實際的情況是，「正確地破壞平衡的同時」往前邁進。因此，可以看到許多 N 類型的姿勢。

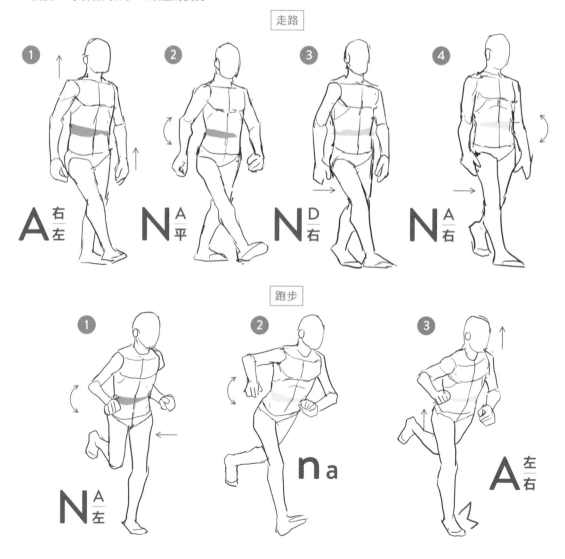

在進行中段踢之前的瞬間預備動作中，會故意將身體倒向左右任一側，經過破壞平衡的 N 類型姿勢後誘發「C 類型姿勢反射」。此外，像柔道掃腰這種自己與對方一起摔倒的招式，也在動作中也加入了 N 類型的姿勢。

中段踢的準備動作

柔道（掃腰）

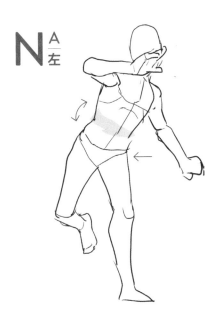

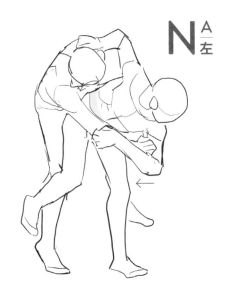

加入在空中墜落時的身體姿勢中

在空中不受軸心腳的束縛，可以自由擺出姿勢，也不會與地面碰撞進而產生衝擊引起姿勢反射，所以能夠長時間看到 N 類型的姿勢。N 類型中的每一個動作都會導致身體失衡，如果一直維持相同的姿勢很容易就會跌落，因此在滑板的豚跳（跳躍）等運動中，會為了加快掉落的速度，故意擺出 N 類型的姿勢。

掉落

滑板（豚跳）

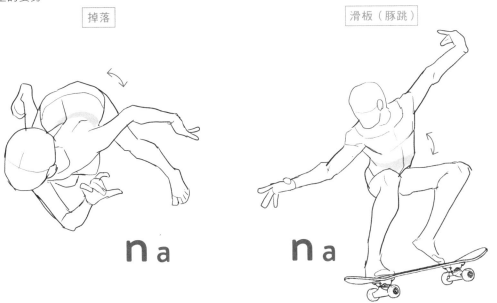

把所有的重量放在軸心腳上，累積跳躍的彈力

　　將整個體重放在軸心腳上，並把肌肉和關節當作用來跳躍的彈簧使用時，會呈現出 N 類型的姿勢。以擲標槍為例，投擲前做出 N 類型的姿勢，負重的那隻腳會大力地起跳，將跳起的力量注入投擲的標槍中。另外，網球的跳殺也是同樣的道理，將跳起來的力量注入球拍後，把球打入對方的球場中。

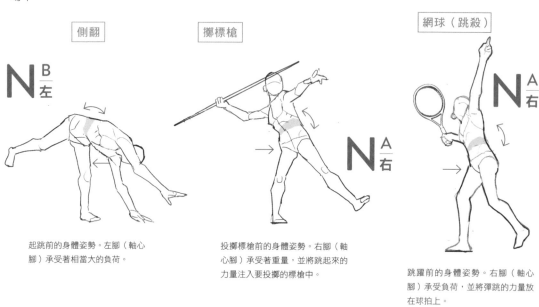

側翻

起跳前的身體姿勢。左腳（軸心腳）承受著相當大的負荷。

擲標槍

投擲標槍前的身體姿勢。右腳（軸心腳）承受著重量，並將跳起來的力量注入要投擲的標槍中。

網球（跳殺）

跳躍前的身體姿勢。右腳（軸心腳）承受負荷，並將彈跳的力量放在球拍上。

引起強烈的姿勢反射

　　在跳躍著地時，如果擺出像 N 類型一樣平衡不良的姿勢，就會因為衝擊和不穩定這兩個誘因，引起強烈的姿勢反射。以壘球後擺投球法為例，這種力量會使脊柱更強烈地水平旋轉，進而增加壘球的速度。

壘球的後擺投球法

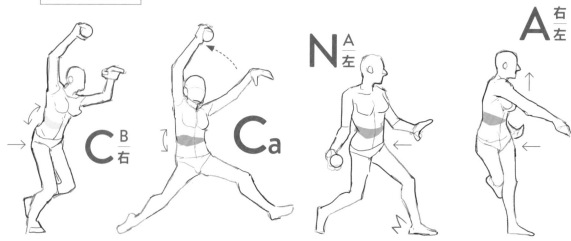

旋轉運動產生的離心力作用

　　只要進行旋轉運動，就能產生出有別於重力，從旋轉的中心朝向外側作用的離心力，所以有時可以就平時不可能做到的姿勢，保持身體的平衡。例如，像花式滑冰的艾克索跳那樣傾斜地在空中旋轉，如果沒有離心力就不可能做到。摩托車轉彎會朝向內側傾斜像是快要摔倒般的樣子也是運用了離心力。此外，在做了幅度較大的踢腿動作後，經常會就踢擊迴轉的力道瞬間形成 N 類型的姿勢。

| 花式滑冰（艾克索跳） | 摩托車（轉彎） | 使出踢擊後 |

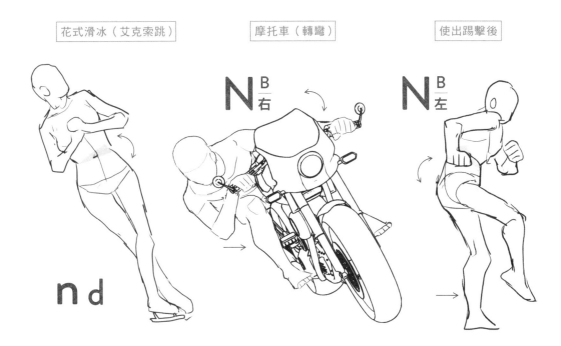

形成丹田用力的狀態

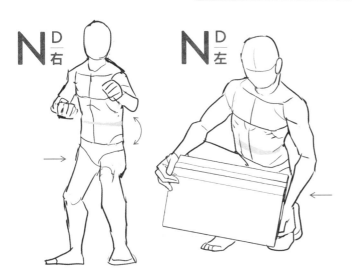

　　除了腰椎的姿勢反射（A、B、C 類型外）外，手臂的動作也會使側腹打開，因此雙方的作用會相互抵消，有時甚至還剛好將腰椎的扭轉化整為零。在武術中以對丹田（下腹部）施力來表現這種狀態，並將之納入各種招式中。

　　之所以會這麼做，是因為腰椎的扭轉與橫膈膜的壓迫同時消失，不僅能盡情地深呼吸，用以調整呼吸，還可以一口氣增強力量或恢復體力。

沒有N類型就無法詮釋的姿勢

　　摔倒的動作是一種繪畫難度相當高的姿勢，因為不僅沒有收錄在普通的姿勢集裡，就算搜尋圖片也找不到理想的資料，而且也沒辦法委託模特兒拍攝或自行拍攝，只能依賴自己的記憶力和想像力。不過，就如P24所介紹的，只要去除保持平衡的條件，就能合理地畫出摔倒的姿勢。此外，必須注意的是，摔倒前是N類型的姿勢，但摔倒的衝擊會引起姿勢反射，所以摔倒之後幾乎都會是C類型的姿勢。

摔倒的情景

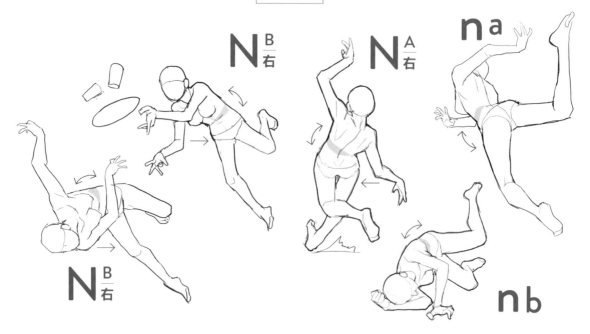

摔個屁股著地的情景

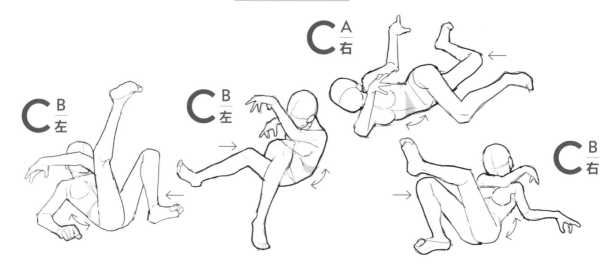

SECTION 08 空中姿勢

空中姿勢用小寫符號來表示

跳躍時的空中姿勢用小寫英文字母來表示。

組合

用來表示在空中引起 C 類型姿勢反射的符號。在空中時沒有軸心腳，所以沒有軸心腳的標記。

組合

用來表示在空中時沒有引發 C 類型姿勢反射，身體進入失衡狀態的符號。一樣沒有軸心腳的標記。

跳躍的定理 1

在空中擺出 C 類型的姿勢（上半身倒向腰部較高的一側），穩定身體的平衡並拉長滯空的時間前後彎曲時。

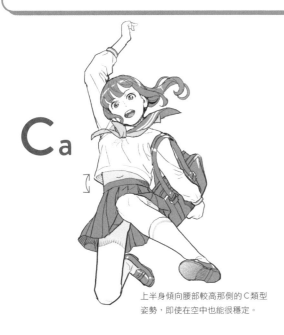

上半身傾向腰部較高那側的 C 類型姿勢，即使在空中也能很穩定。

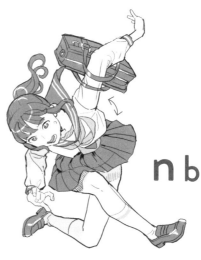

相反地，上半身傾向腰部較低那側，就會出現失去平衡的姿勢。

Ca是一種背部朝後彎，上半身彎向腰部較高那側的空中姿勢。這種姿勢經常出現於芭蕾舞中較為輕快的場景中。在做這個姿勢時，手臂也會擺出大幅度的動作，以輔助腰椎彎曲，所以既可以長時間滯空，又能維持美麗姿態，因此才會成為大眾熟悉的姿勢。

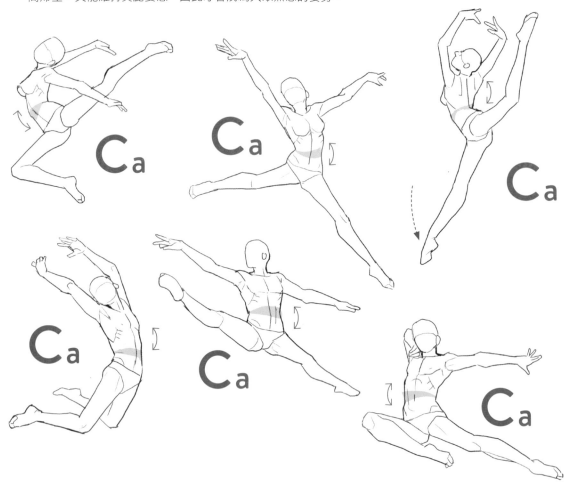

　Cb是背部往前彎，上半身傾向腰部較高那側的空中姿勢，在跨欄跑等時候會看到。從下圖可以看出，即使在空中背部彎曲的方向不斷地左右交替，依然確實維持著Cb的狀態。

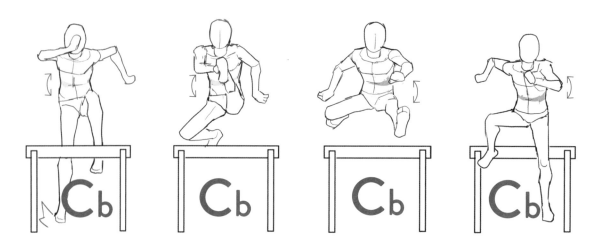

跳躍的定理2

在空中擺出Ｎ類型（上半身倒向腰部較低的那側）的姿勢
會破壞平衡，提高下跌的速度。

實際嘗試分析各種照片和動畫後會得到一個結論，即跳躍往上升時，經常會看到Ca類型的姿勢，掉落時則比較容易看到na類型的姿勢。

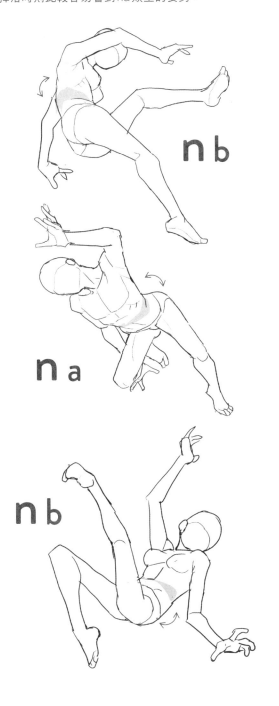

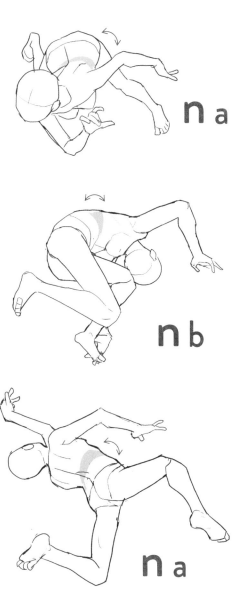

在滑滑板或進行單板滑雪等時候，為了提高墜落的速度，會故意採取這類型的姿勢。

跳躍的定理3

雙腳從靜止狀態往上跳躍時，
跳起的時機是脊柱從彎曲的位置伸展開來的瞬間。

　　與 A、B、C、N 類型姿勢重心偏移左右任一方，以單腳跳躍的情況不同，雙腳從靜止狀態往上跳躍時，要盡量讓體重均勻分布在雙腳上，身體軸心不扭轉，只用脊柱彎曲→伸展的力量來跳躍。當下半身所有關節都發揮出如同彈簧的作用，雙臂向上擺動時，就能擁有強力到足以使腰椎彎曲的功能。

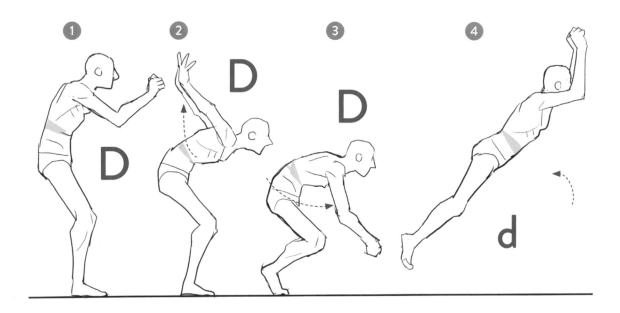

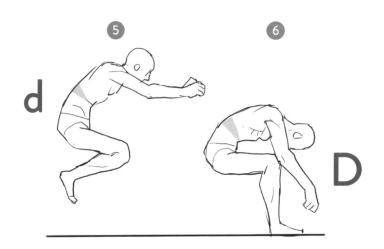

> ### 跳躍的定理4
>
> **從靜止狀態單腳跳躍時，如果像 C 類型或 N 類型一樣，愈是將體重施加於軸心腳上，軸心腳愈能發揮出彈簧的作用，使彈力增加。**
>
> ### 跳躍的定理5
>
> **在跳躍的技巧中，上半身的動作必須先於下半身。**

　　從靜止狀態單腳跳躍時，在起跳的瞬間，大多呈現如 C、N 類型般由軸心腳承受大量負荷的姿勢。在跳躍技巧中上半身必須先動作，以輔助下半身發揮出最大限度的潛力。

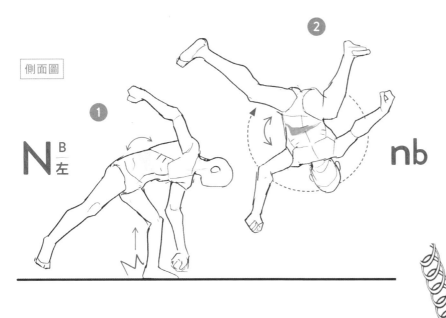

如果採取的姿勢是盡可能地將身體重量放在軸心腳上，以此施加負荷，軸心腳的肌肉和關節就會瞬間受到擠壓，形成類似彈簧收縮的狀態，如此一來就能為接下來的跳躍累積大幅度彈跳的力量。

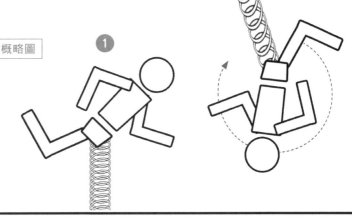

從加速狀態單腳起跳時，
只要像一根棒子一樣筆直伸展單隻腳和脊柱，
自然就會產生「垂直旋轉」的效果。

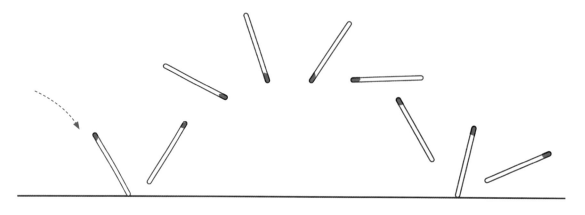

如上圖所示，將一根棒子以傾斜的角度拋向地面時，棒子會自然旋轉並彈起。這一連串現象的力學術語稱為「垂直旋轉」。在右圖的跳遠起跳中，軀幹像棒子一樣將挺直，用整個腳掌蹬向地面，以產生出「垂直旋轉」的效果。這時水平方向的力量轉為上升方向的力量，所以可以跳得更高、更遠。

跳遠

在跳遠時，為了防止身體旋轉一周，會讓手臂朝著與垂直旋轉相反的方向旋轉。

　　從跑步的狀態單腳跳躍時，必須要同時滿足兩個條件，一是盡量將體重施加於軸心腳，二是起跳的瞬間，軸心腳和脊柱要筆直伸展。有一種達成目標的方式是，起跳前先曲線助跑，在離心力的作用下保持直立姿勢，對軸心腳施加更強烈的負荷。

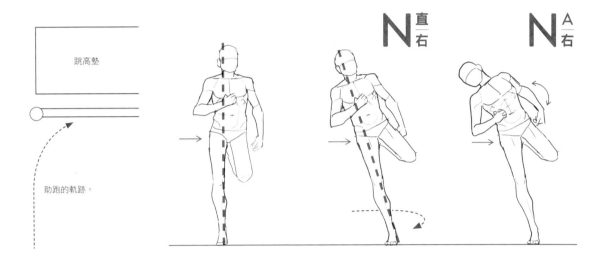

　　❶是直線助跑後起跳的姿勢；❷是曲線助跑時的姿勢。目前已經得知，身體在受到離心力影響而傾斜時，右腳會承受較大的負荷，這時的重點是身體要保持筆直。如果像❸一樣，身體和頸部彎曲，就算在軸心腳上施加負荷，也很難產生垂直旋轉的效果。

跳高（背向式）

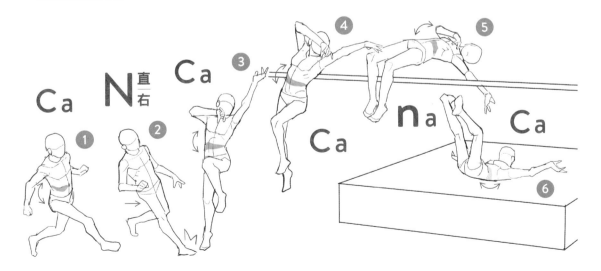

為姿勢添加符號的重點和優點

以符號為基礎，自己嘗試畫出滿足該條件的姿勢，
過程中當然可以學到很多知識。另一方面，分析實際存在的人類照片和影片，
自己添加符號也能從不同角度學習到新知。

符號的效果

［分解連續動作並添加符號］

實際繪製時，添加符號的便利性可從下圖看出。舉例來說，想要在漫畫中描繪迴旋踢時，首先要做的是分解一連串的動作。從預備動作（❶）開始，將體重放在左腳，上半身傾斜，右腳自然抬起（❸），但這樣的姿勢會直接倒向左側，因此身體會做出Ｃ字姿勢反射，在往前彎的同時，上半身會再次挺高（❹❺），並用力地踢向對方（❻）。踢擊完成後，脊柱往後彎，停止身體的旋轉。一般會以這一連串的插圖為基礎，選擇❸和❻，嘗試畫出動作場面。但如果仔細觀察符號，就會發現脊柱在❸往後彎，但在❻往前彎，因此可以就這個訊息為基礎，挑戰描繪脊柱的變化，讓人一看就懂。

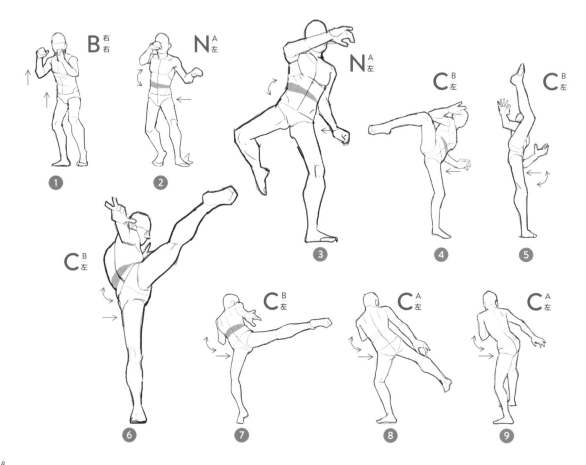

[實際應用於漫畫格中]

在分割漫畫格時，盡量設計成可以明顯看到身體中線（紅色虛線部分）的版面，這樣就能清楚看到脊柱的變化。

下圖畫的是踢擊的畫面，但實際上踢擊這個動作的過程本身並沒有出現在畫面中，只是簡單畫一下而已。像這樣，即使不畫出踢腿的動作，只要掌握作為動作起點的脊柱變化，就能畫出相當有壓迫感的動作場景。相信現在大家都已經理解，在各種姿勢上添加表示脊柱狀態的符號所帶來的優點。

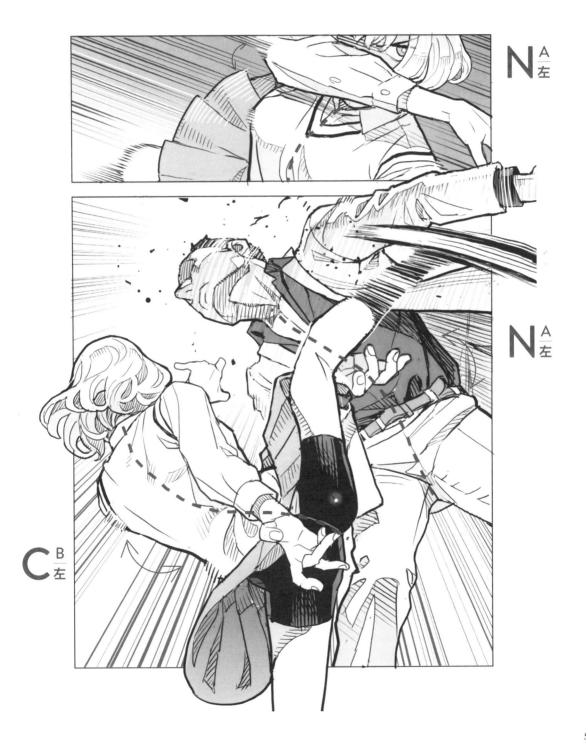

臨摹和想像圖

　　添加符號也代表是在「記錄脊柱狀態、肩膀和腰部的立體座標」。一旦熟悉後，就能根據該符號的條件，從各個角度立體地描繪同一姿勢。推薦的練習方法是，先速寫某個姿勢或是畫個草圖，接著用符號表示該姿勢歸類在哪一種類型，最後以該符號為線索，針對剛剛臨摹的姿勢，嘗試從不同角度繪製想像圖。

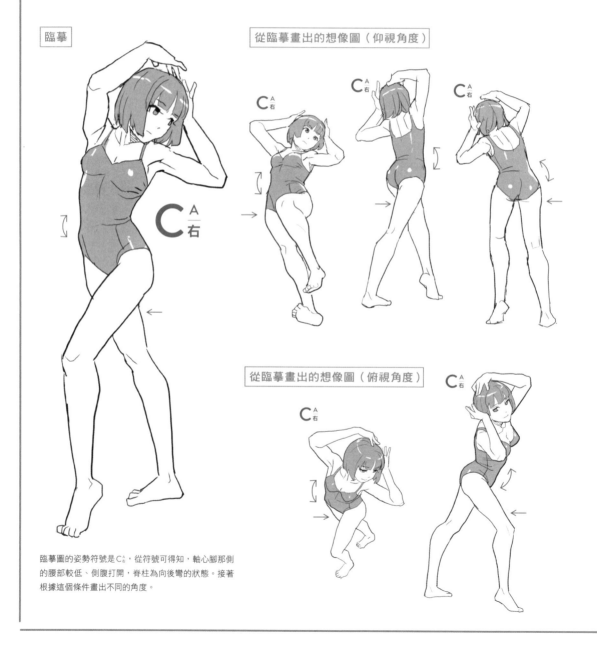

臨摹

從臨摹畫出的想像圖（仰視角度）

從臨摹畫出的想像圖（俯視角度）

臨摹圖的姿勢符號是 C，從符號可得知，軸心腳那側的腰部較低、側腹打開，脊柱為向後彎的狀態。接著根據這個條件畫出不同的角度。

試著用更簡潔的人體模型來詮釋。除左上以外都是想像圖。

臨摹

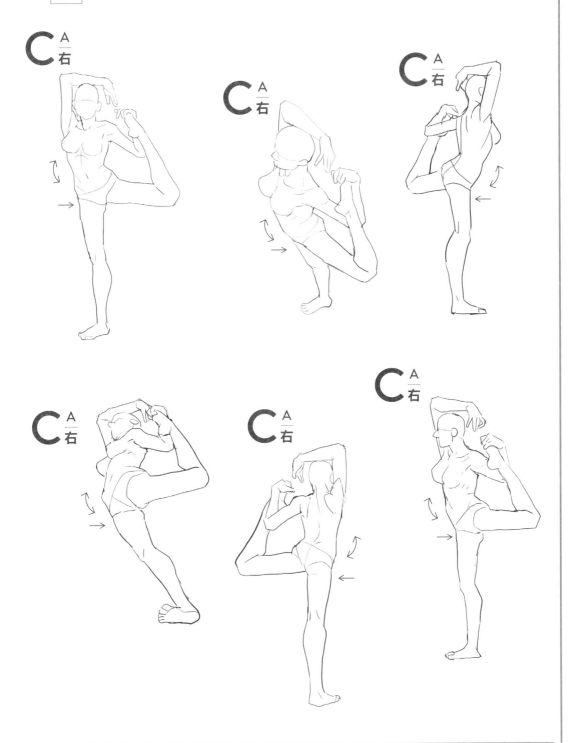

掌握姿勢的重點

　　自己為照片或影片添加符號的優點是,透過分類這個動作,可以整理腦海裡的內容,並加深對姿勢的理解。不過,必須注意的是,參考的資料按照優先度依序為實際體驗→影像、影片→連續動作的照片→插圖。因為插圖和連續動作的照片中有著人為解釋的空間,而且也有可能存在創作者的失誤。說到這裡,各位可能會想說:「那這本書就沒有人為解釋的空間或創作者的失誤嗎?」關於這點我已經試著做到最好。在此前提下,以下列舉5個在將影片截圖當作參考資料時的注意事項。

① 捕捉舉到頭頂或是擺動幅度最大的時候

如果沒有捕捉到舉到頭頂或是擺動幅度最大的瞬間,只看到插圖的人就會想說「這個技巧是不是只能做這麼小幅度的動作」。所以要抓住動作幅度最大的時候。

② 捕捉踏出去的瞬間

單腳踏出去並大力地著地,即所謂的姿勢反射是必須掌握的重點,因為會大幅度改變身體姿勢。不過,輕輕著地時軸心腳不變,無法斷言姿勢是否會改變。因此,請仔細觀察踏步前後的姿勢。

③ 光從外觀無法判斷出背部是往後彎還是往前彎

其實區分姿勢沒有想像中的那麼簡單,以往前彎的 B 類型姿勢為例,如果大幅扭轉身體,看起來也可能會像是往後彎。尤其是在武術中穿著袴的時候,分辨的難度會更高。右圖是我自己經常混淆的兩種姿勢。辨別的方式是根據 CHAPTER 6 的水平旋轉理論,選擇脊柱水平旋轉比較合理的那一種,或是自己實際跟著做做看,從中進行確認。

④ 尋找類似的動作

除非經常做這個動作,要不然很難注意到類似的動作。現在大家可以直接在本書中找找看是否有類似的動作,並試著找出共同點。在知道完全不同類型的動作其實有共通點時,會獲得習得新知的興奮感。

⑤ 如果是 C 類型以外的姿勢,就算左右肩膀看起來是水平的,也一定要確認上下關係,並添加符號

嚴格來說,從一個穩定類型的姿勢過渡到另一個穩定類型的姿勢時,中間一定會有一瞬間出現不穩定的 N 類型姿勢。如果規規矩矩地一一捕捉,那必須標記的姿勢勢必會加倍,所以請直接刪除中間出現的姿勢。此外,如果確定動作不是 C 類型,而是 A 或 B 類型,即使肩膀高度看起來幾乎平行,也要勇敢地自行標註上下關係。

身體部位的定理

THEOREM OF PARTS

本章特別針對每個部位的特性進行介紹，
例如平時大家都不會注意的頭部、手腕、腳踝的角度、
手臂的動作會如何對腰椎的運作產生影響等。
覺得難以理解時，
請自己也跟著做看看相同的動作。

頭部的傾斜

以下將會針對其他插圖技巧書鮮少提及，
身體細節部位的正確「傾斜」進行說明。
在描繪人物時，只要注意到這一點，完成度就會大不相同。

複習

頭部的定理1

人體想要保持平衡時，後腦勺會靠向較高那側的肩膀。

頭部的定理2

**頭部靠向較低那側的肩膀時，
上半身會自然而然地朝著相同的方向傾斜。**

如右圖所示，在肩膀高度不同（右肩在上）的無
頭軀幹上加上頸部和頭部時，應該要以什麼樣的角
度來繪製，是一個惱人的難題。下面列舉的NG例
子並非不正確，只是頸部感覺不太穩定。就如OK例
子所呈現的樣子，後腦勺靠向較高的右肩，這個角
度看起來最自然，整體平衡最穩定。

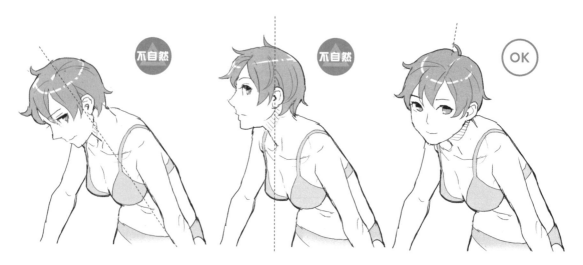

頭部相對於中線呈直立狀態。　　　相對於整個空間，頭部呈直立狀態。　　　盡量讓後腦勺靠向抬高那側的肩膀，如此
頭部就顯得自然、穩定。

頭部的定理3

想像頭部是由頸部關節和頭部下方關節這兩處關節來運作，就能畫出自然、多樣的姿勢。

如下方的骨骼圖所示，實際的頸椎有許多細節部位，但如果在繪畫時大致分為「頭部和頸部一起傾斜的頸部關節」和「旋轉功能特殊化，用來微調身體平衡的頭部下方關節」這兩種關節在運作，就會比較好理解。

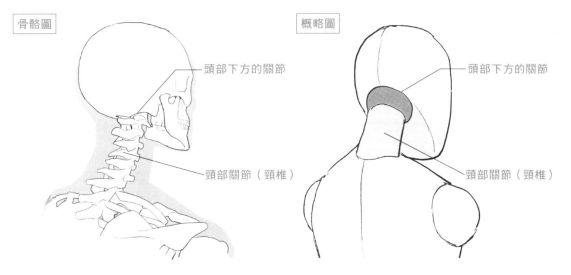

如下方的骨骼圖

頭部下方的關節

頸部關節（頸椎）

概略圖

頭部下方的關節

頸部關節（頸椎）

下圖表示向下看時頭部的連續動作。為了便於分辨這兩種關節，頸部關節的動作用藍色標記，頭部下方關節的動作則是用紅色表示。

如❶所示，頸部關節靠向較低的那側肩膀，因為頭部整體的重量，上半身會往下倒。因此，就像❷所表示的，藉由旋轉頭部下方的關節，讓重量最重的後腦勺靠向抬高那側的肩膀，上半身會因為適當的傾斜而停止繼續往下倒，如此一來，身體就能保持穩定的平衡。

❶

❷

在人體試圖保持平衡時，頭部的動作大致可分為兩種。第一種是只旋轉頭部下方關節，微調後腦勺的角度，如下圖所示。

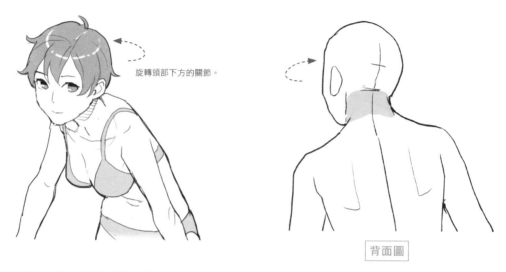

旋轉頭部下方的關節。

背面圖

如下圖所示，第二種是以頸部關節大幅度傾斜整個頭部後，再用頭部下方關節來進行微調。也就是分兩階段使用這兩處的關節。

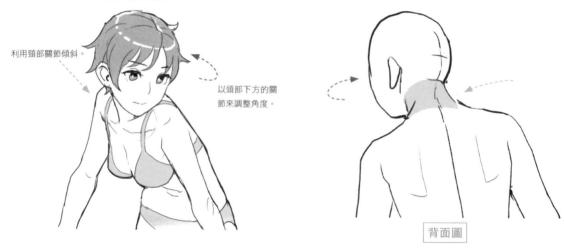

利用頸部關節傾斜。

以頭部下方的關節來調整角度。

背面圖

在使用兩處的關節分兩階段微調頭部的平衡後，頸部會彎曲成「く」字型。這個姿勢在棒球打擊中也能看到，由於揮棒的離心力，頭部自然地向外側旋轉，但如果頭部繼續大幅擺動，上半身會因為旋轉而晃動，因此，人體會利用頭部下方的關節將後腦勺轉回中心。另外，在手握大型槍枝時，由於臉部要靠在槍身瞄準，所以頸部會形成「く」字型。

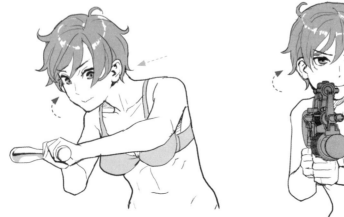

剛才的兩階段調節中,即使在傾斜的狀態下,為了保持平衡,頸部和頭部下方關節依然會分別朝向不同方向轉動。現在來測試一下,當這兩個關節轉向相同方向時會發生什麼事,請看以下的連續圖❶❷。

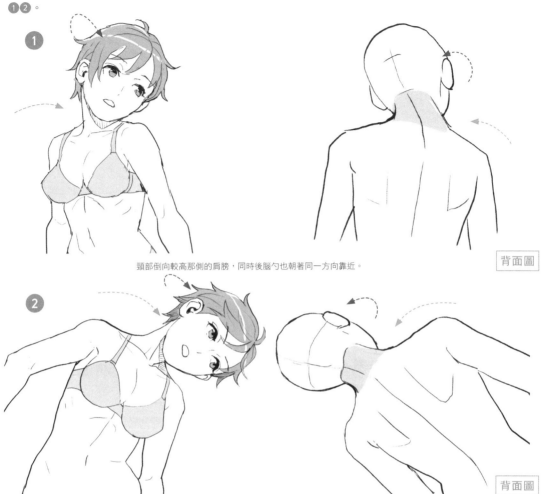

頸部倒向較高那側的肩膀,同時後腦勺也朝著同一方向靠近。

當兩處的關節倒向同一方向,脊柱會無法承受頭部的重量,導致失去平衡。

從上圖可知,**如果兩處的關節朝向同一方向,反而會破壞平衡。**因此基本上,在保持平衡時,不是只要頭部下方關節轉動,就是兩處關節分別朝著不同方向轉動。不過,如果跟下圖一樣側臥,僅靠頭部的重量,身體不太傾斜時,兩處的關節會在保持平衡的情況下,轉向同一方向。

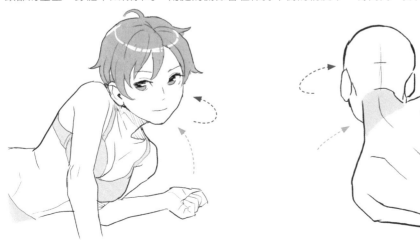

頭部的旋轉和其他動作

以頭部由頸部關節與頭部下方關節這兩處關節進行運轉為根據，
試著觀察各種頭部動作。

回頭

頭部的定理4

在回頭時，人體為了防止上半身晃動，
會將後腦勺固定在旋轉軸的中心，因此會先從下巴開始轉動。

頭部的定理5

相較於在背部伸直的狀態下回頭，
用背部往前傾的姿勢回頭，後腦勺會以接近水平的狀態旋轉，
並使上半身的晃動更加劇烈。

　　如果像連續動作的照片一樣畫出回頭的場景，從下圖可以看出，在旋轉頸部關節時，為了將後腦勺的重心會留在身體的中心，下巴前端會如鐘擺般地擺動，臉部轉向左右兩側時會朝上。其中，紅點用來表示頭部下方關節的位置。

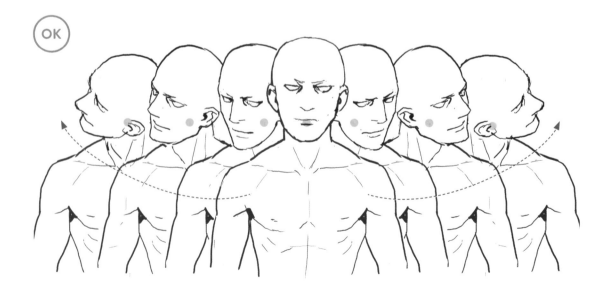

如果是以前傾的姿勢回頭，頭部會為了保持水平而彎曲頸部，導致頭部下方關節受到壓迫難以活動。而且相較於背部伸直的狀態，下巴前端會以接近水平的位置進行活動。同時，上半身的晃動會更加劇烈。

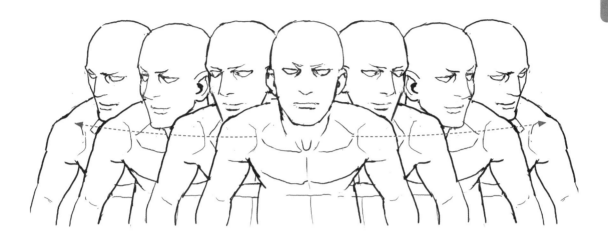

左下圖之所以不太自然，是因為相對於水平的軀幹，頭部也水平旋轉，沒有考慮上半身和頭部的傾斜角度。這是參考素描人偶時經常會畫出的姿勢，以人偶為範本來畫畫的人要多加注意。身體直立時，自然而然會呈現如同下圖中間的OK例子一樣的姿勢。也就是回頭那側的肩膀抬高，頭部呈傾斜角度。

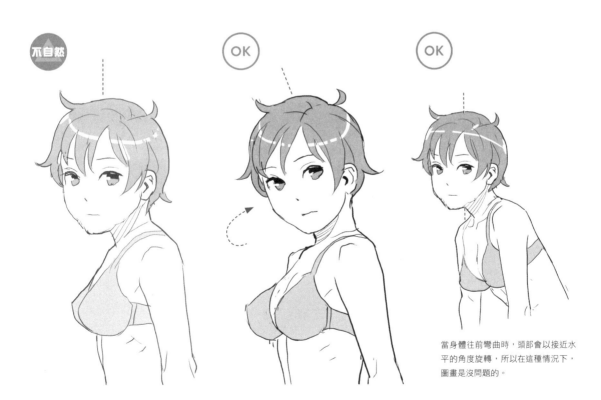

當身體往前彎曲時，頭部會以接近水平的角度旋轉，所以在這種情況下，圖畫是沒問題的。

往上看

以下以各種往上看的姿勢為例，了解頸部關節與頭部下方關節如何相互影響。

以往上看的姿勢旋轉

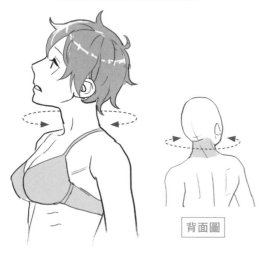

仰視狀態下旋轉會對頭部下方關節帶來壓迫感，但下巴前端能夠完全旋轉，上半身也比較不會晃動。

脊柱往前彎

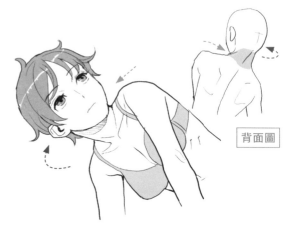

以脊柱向前彎曲的同時往上看的姿勢，是在桌子下往上窺視等特殊情況才會做出的動作。

看向肩膀較高那側

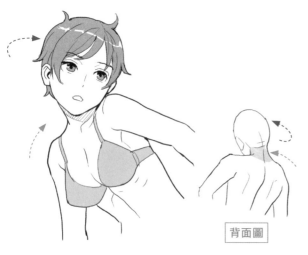

看向肩膀較高那側的姿勢。頸部關節受到壓迫，只能維持短時間的動作。

看向肩膀較低那側

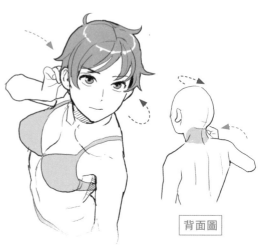

看向肩膀較低那側的姿勢。為兩處關節帶來的負荷較小，可以長時間維持的動作。

往下看

與上頁相反,這次來看看在往下看的場景中,頸部關節和頭部下方關節的動向。

以往下看的姿勢旋轉

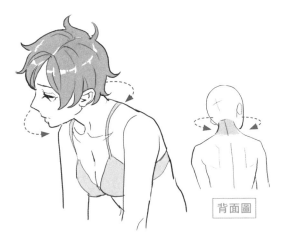

背面圖

往下看時,身體往前彎可以減少帶給頭部下方關節
的負荷,並旋轉下巴前端,減少身體的晃動。

脊柱往前彎

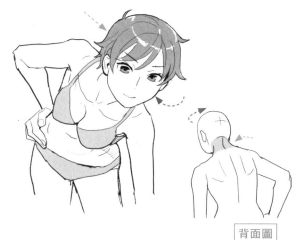

背面圖

頸部關節傾斜會導致上半身往前倒,但頭
部下方關節會使後腦勺回到原本的位置,
進而穩定身體平衡。

脊柱往後彎

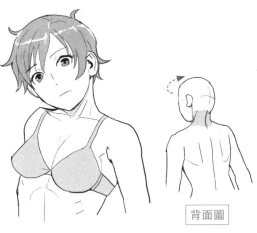

背面圖

僅利用頭部下方關節看向肩膀較低的那側,這是
一種可以長時間維持的姿勢。

看向後下方

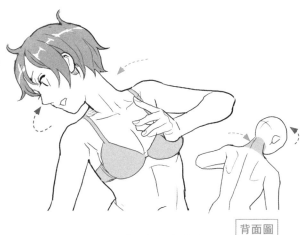

背面圖

看向後下方的姿勢會使頸部感到疼痛,
是一種不能長時間維持的動作。

張大嘴巴

張大嘴巴即代表下巴和頸部之間的空間縮小。也就是說，與脊柱前傾時相比，身體直立或後傾時，下巴下方較無多餘的空間，所以頭部下方的關節會自然旋轉，使下巴前端朝旁邊偏移。

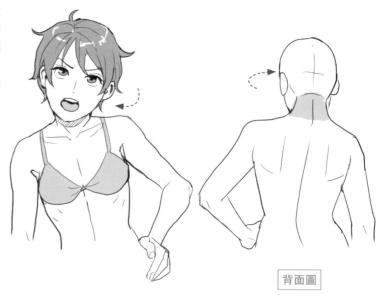

背面圖

將臉轉向肩膀較低的那側時，即使張大嘴巴也不會讓人感到不自然。但當臉部朝向肩膀較高的那側並張開嘴巴時，必須轉動頭部，以確保嘴巴張開的空間。

朝向肩膀較低那側 閉上嘴巴	朝向肩膀較低那側 張大嘴巴	朝向肩膀較高那側 張大嘴巴
		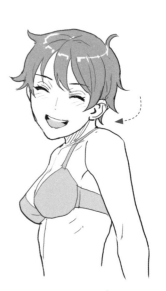

　　然而，只有在有餘裕的情況下，才能做到轉動頭部，確保下巴空間這一步驟，否則下巴就會**直接與肩膀貼合**。這個姿勢也可以放在「連轉動頭部的時間都沒有，突然間大吼大叫」的情境中，以表達出有多麼驚訝。

感到震驚時

大幅度往後仰

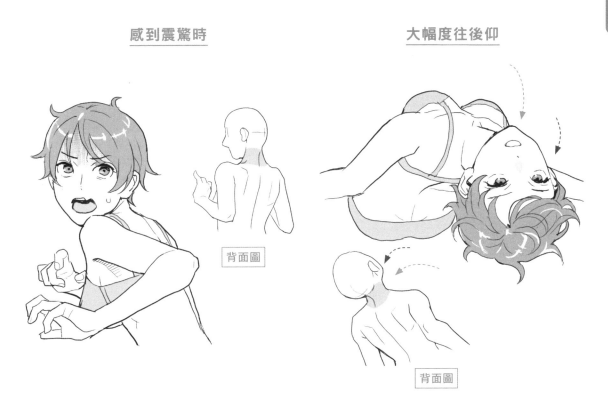

背面圖

背面圖

　　接下來要說的是與表情無關的話題。**當頭部整個往後仰時，頸部關節和頭部下方關節會朝著同一方向移動**，導致脊柱無法支撐頭部的重量，因此上半身也會倒向後腦勺的方往。

　　下方的插圖是在下半身無法動彈的情況下，疲勞過度時才會出現的頭部動作。在這個時候，頸部關節和頭部下方關節會倒向同一方向，使脊柱大幅度地橫向移動，以此幫助後方的手臂移到前方。

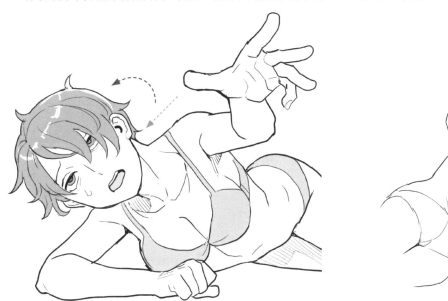

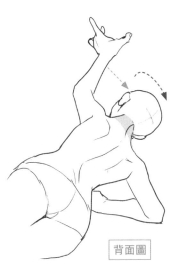

背面圖

擺姿勢的訣竅

右邊的插圖使用了模特兒擺姿勢時經常會使用的技巧。與單純的側臉相比，抬高與相機相反側的肩膀，並將後腦勺靠向該側，就會形成突顯頸部線條、充滿心機的姿勢。此外，這種技巧也能應用在切割漫畫格的時候，只要利用頭部的姿勢反射，適當地調整肩膀的高度和頭部的傾斜度，就能自然地表現出前面那個人的表情。

一般的側臉

後腦勺靠向較高那側的肩膀

直立

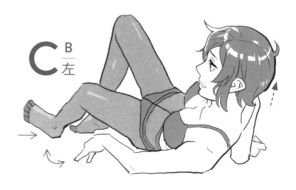

即使是上圖這樣躺著的姿勢，只要抬高離相機較遠那側的肩膀，自然而然地就會看到臉上的表情。

03

手腕的傾斜

手腕是我們每天都能看到，相當熟悉的部位。
但意外地大家並不知道，自己深信不疑的事情，
會對手腕實際的構造造成妨礙。

┌─ 手腕的定理 1 ─┐

基本上手腕會往小指那側彎曲。

右圖為X光照片的臨摹圖，分別是手腕骨骼在筆直伸展和傾斜（朝著小指那側彎曲）狀態時相互連接的模樣。相較下，其實傾斜連接的穩定性較高，無論是在放鬆、拿著物品時幾乎都是呈現這個狀態，反而手腕筆直伸展的狀態比較少見。現在請拿起這本書、手機或平板，並試著觀察自己的手腕，各位會發現手腕並不是呈現筆直的樣子，而是朝著小指那側傾斜、彎曲。

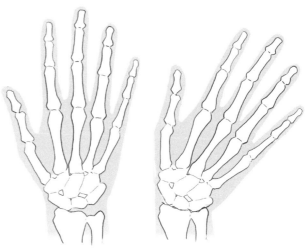

傾斜角度的穩定性較高。

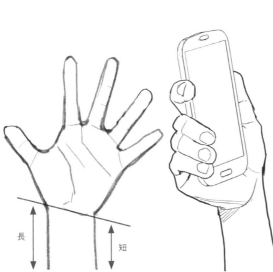

長　短

手腕傾斜的剖面圖。如果記住拇指那側較長、小指那側較短，在繪圖時會很有幫助。

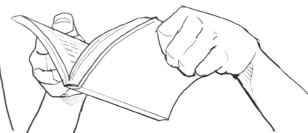

試著觀察自己拿著物品的手會發現，手腕大多都會朝著小指那側傾斜。

在手持物品或放鬆時，
手腕一般都會彎向小指那一側。

側面圖　　　　　　　　正面圖　　　　　　　　背面圖

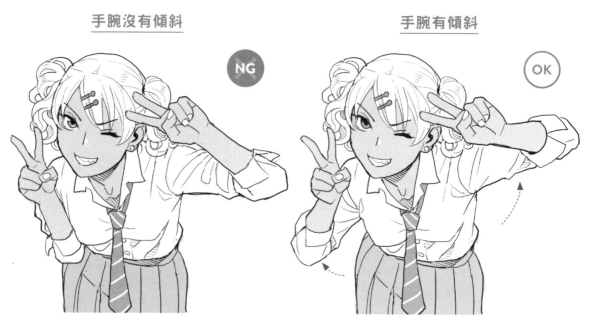

　　人們往往會先入為主地認為，當身體放鬆，雙手自然垂放時，手腕會在重力的作用下筆直伸展。但實際上，手腕在這個時候依然呈現彎向小指側的狀態。在日常生活中，比起施力，手腕放鬆的時間更多，而且拿著物品時，手腕也會彎向小指那側，所以感覺一天大概有7到8成的時間，手腕都是處於傾斜的狀態。因此，在描繪手腕時，基本上請務必從手腕彎向小指的樣子開始繪製。

手腕沒有傾斜　　　　　　NG

手腕有傾斜　　　　　　OK

如果將手腕畫成筆直的模樣，看起來就會像是在奇怪的地方施力而呈現出的不自然姿勢。

描繪時注意將手腕朝小指那側傾斜，就能呈現出雙手張開、放鬆的自然姿勢。

前後左右地揮手

　　要想實際感受手腕朝著小指那側傾斜，最簡單的方式就是試著上下揮動自己的手掌。如果仔細觀察，會發現手腕會像下圖一樣傾斜。

手腕的正面圖

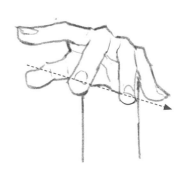

招手

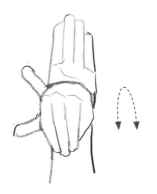
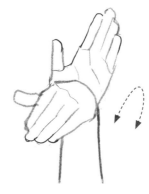

招手時，並不會像NG的例子一樣，筆直地正面擺動，而是會以沿著傾斜斷面的方式揮動。

揮手

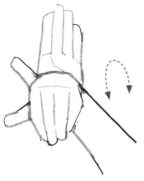

如上圖所示，想要筆直地朝著正面揮動時，
手臂會傾斜。

左右揮動手掌時，也是沿著手腕傾斜的
斷面進行。

手指觸摸牆壁或地板

在用手觸摸牆壁或地板時，也不會全部的手指都同時摸到目標。請記住，通常都是食指、中指以及拇指先碰到牆壁或地板。

手指觸摸牆壁

手腕傾斜的斷面緊貼牆壁時，姿勢會更加穩定。此時相對於牆壁，手臂是傾斜的。

手指觸摸地板

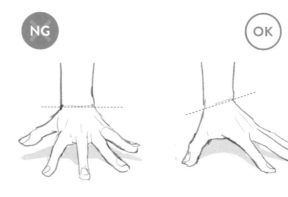

像圖中這種拇指、食指和中指先觸摸地板的動作，在日本又稱之為「三指著地（進行鄭重行禮時的動作）」。

雙手往前伸

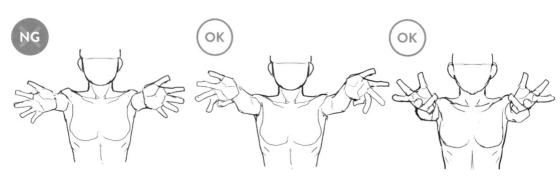

手腕沒有傾斜，不自然。

手臂和手腕加上角度更顯自然。

手臂筆直伸直時，手腕的傾斜角度會更加銳利。

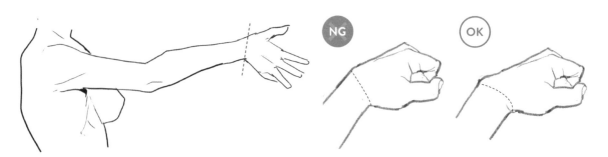

如果從正面難以看出手臂傾斜的角度，也可以像圖中一樣先畫出側面角度。

從各種角度觀察手腕，掌握斷面的正確形狀。

手腕的定理 3

例外的情況是，
手腕在施力時和外轉後會伸直。

　　這裡再次使用了難懂的專業術語，所謂的「內轉」是指從拇指朝前方的一般狀態，轉動手臂將手背朝向前方；反之，轉動手臂將手背朝向後方則稱為「外轉」。呈現外轉狀態時，手臂會自然而然地朝著外側稍微打開，因此手腕也會隨之伸展，形成筆直的樣子。但過一段時間後手臂就會放鬆，手腕會再次彎向小指那側。

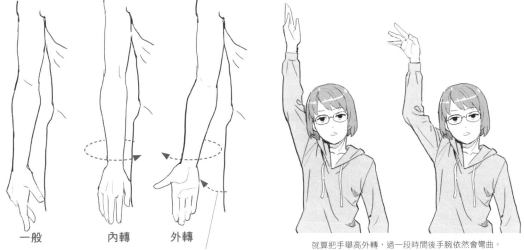

一般　　　內轉　　　外轉

手臂稍微往外側打開

就算把手舉高外轉，過一段時間後手腕依然會彎曲。

　　要說為什麼有很多人會在畫手臂時，會以筆直無角度的方式來呈現，是因為在畫手的時候，他們會想說「參考自己的手來畫好了！」。於是就會如下圖❶一樣，將手掌轉向自己的方向，並抬高到與自己的視線平行時，就會看到手臂外轉，手臂伸直這種「例外的狀況」，並認為「這就是一般的狀態」。不過，像❷這樣，當手背朝向自己時，手腕就會彎向小指那側。但不知道為什麼，大家都沒有將此放在心上。

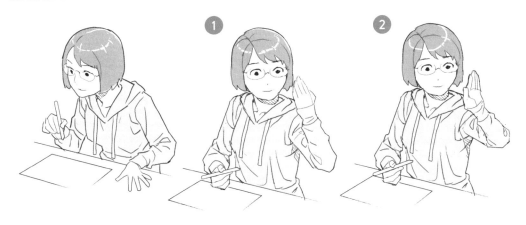

手臂前後擺動

那什麼時候手臂會內轉或外轉呢？就像在走路或跑步時一樣，只要前後擺動手臂，手臂自然就會在兩種扭轉之間來回移動。

手臂向前擺高時，手臂會外轉，手腕會伸直；手臂向後擺時，手臂會內轉，手腕會自然地彎向小指那側。

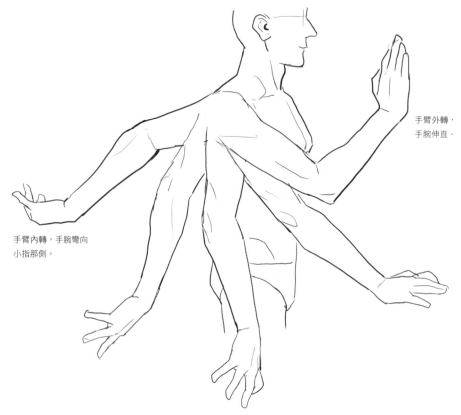

手臂外轉，
手腕伸直。

手臂內轉，手腕彎向
小指那側。

在描繪奔跑的姿勢時，經常出現的失誤是「向後擺的手指筆直伸展」。愈是全速奔跑，身體愈會減少不必要的施力，所以向後擺動的手腕會彎向小指那側。

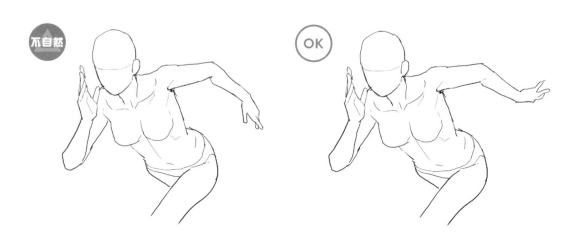

不自然

OK

放鬆與緊繃

指尖在放鬆握拳的狀態下用力時，會伸展右圖灰色的部分，進而使手腕形成筆直的角度。用力舉起拳頭時也是，如果仍然畫成手腕彎向小指那側，看起來就會不成樣子。

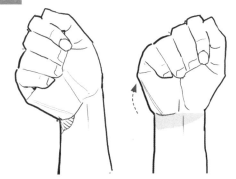

手腕彎曲時，看起來就會像是放鬆的樣子。

用力握住自然垂放的手時，手腕也會筆直地伸展，這樣依次來看，就會像是手腕向前擺動的動作。

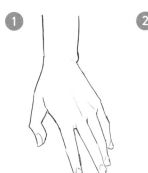
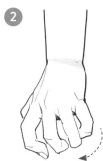
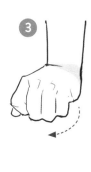

COLUMN

· · · ·

漂亮的手指姿勢

據說，在設法擺出指尖看起來很漂亮的姿勢時，在芭蕾舞界中「**會將中指輕輕地向內側彎曲**」，在模特兒界中則是「**會假裝自己正輕輕握著一個小罐子**」。我在參考自己的手部動作時，也認為這兩種姿勢確實都很漂亮。

握住物品

　確實握住棍狀物時，首先最重要的一點是，要用手掌的肉跟肉之間來夾住棍棒。下方OK圖中的兩處灰色色塊是與棍棒接觸的部分，因為要緊密貼合固定，必定會傾斜握住棍棒。請記住，該傾斜的角度會通過兩處，分別是合谷（食指和大拇指之間的手掌）以及小指那側手掌靠近手腕的部分。

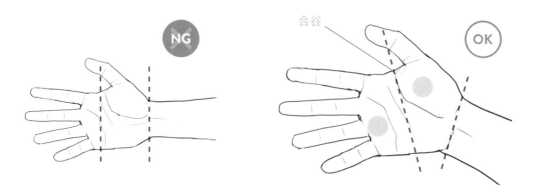

　此外，就如我在手腕的定理2所介紹的，手持物品時手腕通常會彎向小指那側，因此，在描繪手持物品的手時，最好多加留意上方OK例子中以紅色虛線表示的兩條斜線。

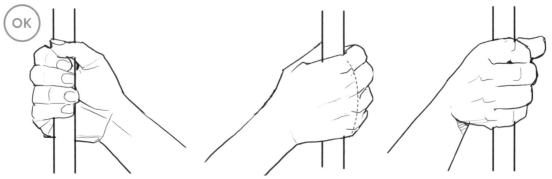

緊緊握住時，小指和無名指底部會緊貼棍棒，而且食指和中指與棍棒之間會有些微的空間。

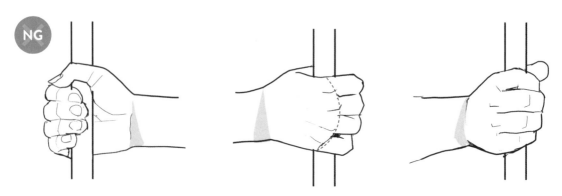

如果試圖以相對於棍子，手腕和手掌呈垂直角度的狀態握住棍棒，除了中指底部外，其餘部分都無法確實與棍棒貼合，所以沒辦法緊握棍棒。

在擺出預備動作的狀態下，雙手手腕皆彎向小指那側。

舉起棍棒時，只有下方手腕筆直伸展。

如果試著畫出雙手手腕同時筆直伸展，就會形成難以理解的姿勢。

在描繪拿著或是握住物品的動作時，建議在繪製前期先畫上前一頁介紹的兩條斜線當作輔助線，接著再畫出手和物品的細節，如此就能畫得更精確。

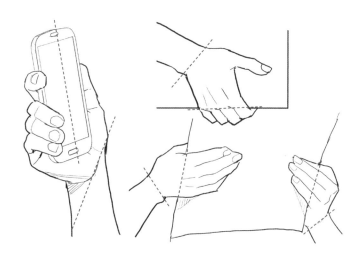

提著物品

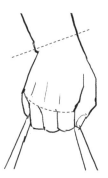

將袋子或袋子把手的部分穿過食指和中指底部，以穩定姿勢。

從下面支撐

與其說是手掌抓住碗，不如說是用拇指和中指夾住，並用無名指和小指壓住碗底的感覺。

拿著西洋劍

不需用合谷夾住，只要用指尖輕輕捏著。

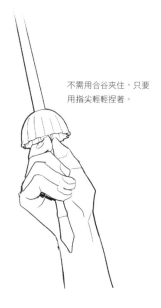

手臂的位置和脊柱的動作

手臂和脊柱（腰椎）的動作其實會根據肩胛骨和肌肉而改變。
接下來，就讓我們一起來學習肩胛骨和肌肉在移動手臂、
影響脊柱時的規律性和組合。

為什麼手臂的動作會受到脊柱影響

相信大家在日常身活中會切身感受到，雙臂與脊柱的動作會在某種作用下相互影響。然而，幾乎沒有人能夠回答出具體上是如何運作。事實上，是由肩胛骨和肌肉來擔負這項工作的核心。首先，只要活動手臂，背部的肩胛骨就會出現明顯的移動。而且在手臂與肩胛骨相連的肌肉中，用來抬起肩胛骨的是下圖中塗成藍色色塊的斜方肌中間到上方部分，當這一帶的肌肉活動，位於對角線的斜下方，也就是下圖中塗成紅色色塊，名為豎脊肌的肌肉會自然收縮，因此，脊柱也會跟著彎曲。

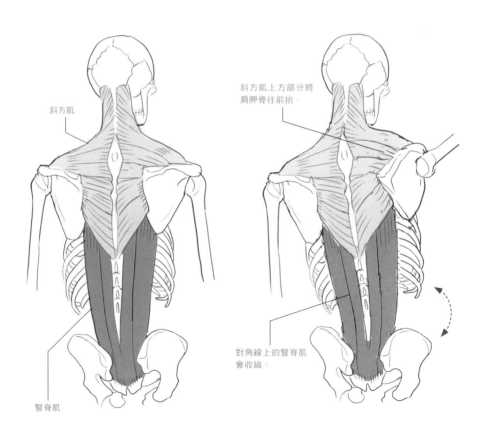

斜方肌

斜方肌上方部分將
肩胛骨往前抬。

對角線上的豎脊肌
會收縮。

豎脊肌

手肘的位置與脊柱的聯動

複習　手臂的位置和脊柱的定理 1

脊柱基本上會自然而然地彎向手軸和臀部距離較近的那側。

簡而言之，肩胛骨內側抬起是脊柱彎曲的開關。為了促使該開關打開，有幾種脊柱和手臂動作的組合，說明上會稍微有點複雜，簡單來說就是這一定理。如右圖的 OK 例子所示，手臂擺出這個姿勢時，上半身會不自覺地彎向左側。同理，若是 NG 例子的手臂姿勢，上半身照理說應該要彎向右側，除非是很用力地移動脊柱，要不然不會彎向左側，所以這其實是個不自然的姿勢。

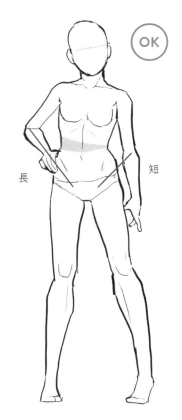

OK

長　短

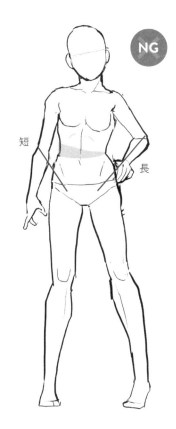

NG

短　長

即使左右手肘位置只有極度微小的差異，也會導致脊柱傾斜。左肩上抬，自然就會擺出如下圖 OK 例子的姿勢，但在左肩上抬的狀態下要擺出 NG 例子的姿勢，其實意外地非常困難，各位只要實際嘗試後就能清楚得知。

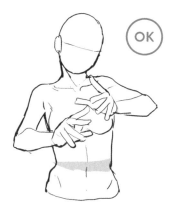

OK

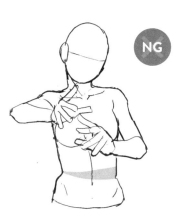

NG

手肘和臀部距離左右差距愈大，脊柱彎曲的幅度愈大。

只要像右圖一樣，自己實際試著將左右手肘和
臀部距離差拉開到最大就能輕鬆理解這個定理。
手肘和臀部距離左右差距愈大，脊柱彎曲的幅度
也會愈大，上半身會明顯地往下倒。

八極拳的準備姿勢　　　　　太極拳的準備姿勢

長

短

D

C $\frac{A}{右}$

上圖的八極拳準備姿勢，左右對稱地張開雙手，手肘和臀部的距離相同，所以脊柱不會彎向任一
側。相對地，太極拳的準備姿勢左右兩側手肘和臀部距離差較大，因此脊柱會大幅彎曲。

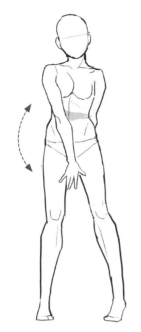

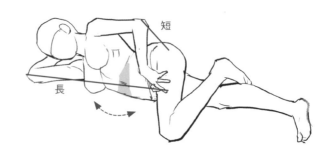

短

長

當初彙整這個定理時是寫説「左右手肘上下差愈大，脊柱彎曲幅度
就愈大」。但在清楚得知如果雙手從前後按住胯下，就會發現脊柱一
定會彎向臀部，以及躺著移動左右手肘時，脊柱也會跟站著時一樣彎
曲後，首先我將臀部訂為重點，接著在定理中捨去上下的概念，於是
才形成最後定案的定理。

日常場景的應用

　　如下圖所示，在左手放下的情況下向前伸出右手時，由於左右手肘和臀部的距離差異，脊柱會往左彎。不過，手往前伸時，右肩必定會上抬，因此，右手會難以往下傳遞物品。

 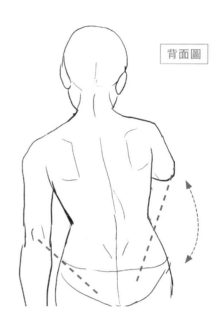

背面圖

　　因此如下圖所示，為了在降低右肩的情況下向前伸出右手，做出左手肘抬高撩起頭髮的動作，手肘和臀部的距離差會在瞬間逆轉，脊柱往右彎，如此右手就能順利地將物品往下遞出。其實無論是誰都會在日常生活做出這樣的動作。

 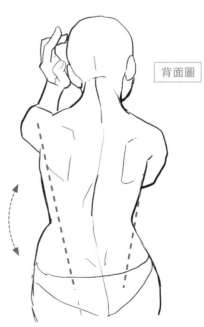

背面圖

單手伸向正上方、前方或後方時，
脊柱的彎曲幅度會比朝向側面打開時更大。

　　單手伸向正上方或前方時，活動那側的側腹會大幅打開，但單手往側面打開時，側腹只會小幅度打開。這是因為，只有單手往側面打開時，肩胛骨內側不太會往上抬起。手臂往後擺時，除了擺動那側的側腹會大幅度打開外，同時還會產生身體往前倒的作用力。這也可能是肩胛骨進行某種特殊運轉的結果。

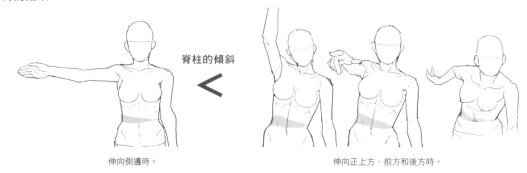

脊柱的傾斜

伸向側邊時。

伸向正上方、前方和後方時。

雙臂在身體前面往上舉高時，上半身會往後倒；
往身體後方抬高時，上半身則是會往前倒。

　　這是指肩胛骨上方部分一起抬高時，產生使身體向後倒的力量，以及下方部分一起抬高時，產生使身體向前倒的力量。這裡之所以沒有使用上半身「往後彎」或是「往前彎」這種表達方式，是因為只要稍微對脊柱施力後，可能會在脊柱往後彎的情況下，上半身往前倒。其實走路或跑步時的姿勢就是這樣，在身體往前傾的同時脊柱往後彎。詳細請參照CHAPTER 5介紹走路和跑步的頁面。

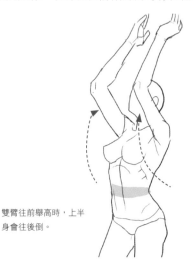

雙臂往前舉高時，上半身會往後倒。

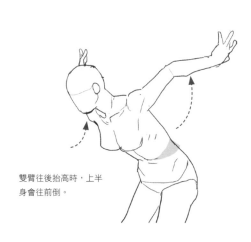

雙臂往後抬高時，上半身會往前倒。

雙臂在身體前方合併時，上半身會往前彎；
雙臂往左右大幅度打開時，上半身會往後彎。

這句話的意思是，肩胛骨併攏時，會產生使脊柱往前彎的力量；反之，打開時會產生往後彎的力量。順帶一提，雙臂在身體前方合併靠在一起時，如果雙手手背緊貼，前彎的幅度會更大。

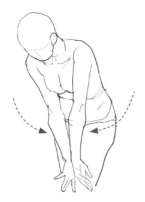

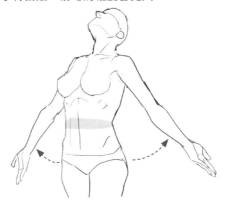

雙臂在身體前方合併時，上半身會往前彎。

雙臂往左右大幅度打開時，上半身會往後彎。

雙臂以近乎水平的圓形軌道上揮動時，
如果背部有點向前彎，雙臂擺動到的那側側腹會打開；
反之，背部有點後彎時，擺動的另一側側腹會打開。

也就是說，水平擺動雙臂時，即使自認為是以同樣的方式擺動，但只要脊柱些微前彎或後彎，就會打開不同側的側腹。這可能是脊柱的結構和咬合所造成的結果，詳細請參照CHAPTER 6 水平旋轉的頁面。

脊柱稍微前彎

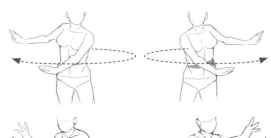

脊柱稍微後彎

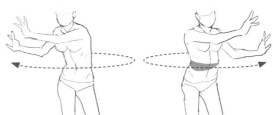

作為穩定器的手臂動作

穩定器是指「穩定化裝置」。在射箭時，裝設作為穩定器的橫向長桿，就能穩定平衡。

同樣的道理，在足刀踢和飛踢這類踢腿動作中，在準備要踢向目標時，手臂會橫向伸直，以保持身體平衡。打保齡球時也是如此，在將球往後方舉高，並切換成往前方投擲的時間點，另一隻手會橫向伸直。

這三個姿勢的共同點是，其中一隻手不是向前，而是往旁邊伸展，從而使手臂伸直那側的側腹閉合。

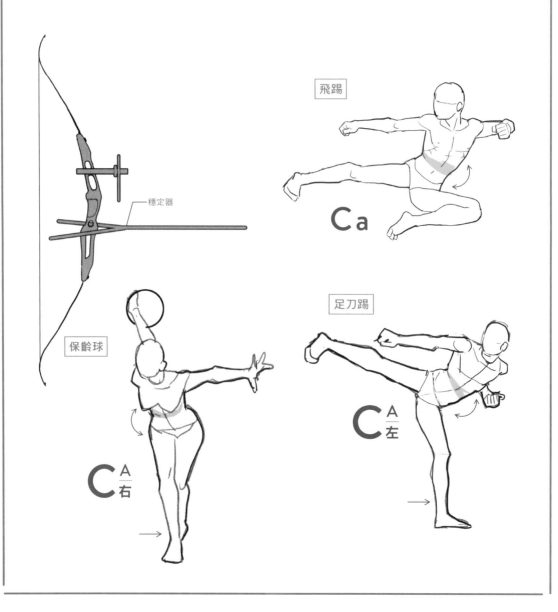

穩定器

飛踢

保齡球

足刀踢

手臂的扭轉和脊柱的動作

相信各為已經知道左右手肘的位置會使脊柱運作，
但其實還有一個叫做「扭轉手臂時會使脊柱運作」的系統。

手臂的扭轉和脊柱的定理 1

當有一隻手內轉時，
內轉那側的側腹就會打開；反之外轉時，
則是外轉側的另一側側腹會打開。

在之前手腕的定理中也介紹過，但這裡還是先再次說明內轉和外轉這兩個專業術語。所謂的「內轉」是指從拇指朝前方的一般狀態，轉動手臂將手背朝向前方；反之，轉動手臂將手背朝向後方則稱為「外轉」。除了擺動外，還要扭轉手臂，才能使脊柱運作。之所以會演變成這樣，可能是因為單臂內轉時，肩胛骨會受到影響，使上方部分抬高；外轉時，則是使肩胛骨的下方部分抬高。

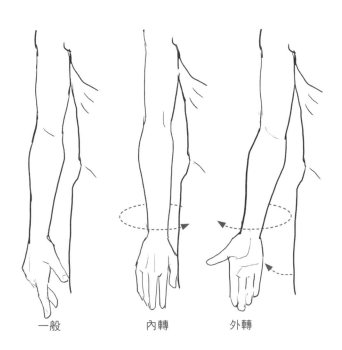

一般　　　內轉　　　外轉

手臂外轉時，手臂會稍微往外側打開。

藉由手臂的扭轉來活動脊柱的技巧在武術中相當常見。下圖1是在手背朝上內轉的狀態下直接出拳，而圖2是像空手道的正拳一樣，在出拳的過程中轉動，從手掌朝上的外回狀態，轉變成手背朝上的內轉狀態。兩者相較下，可以明顯看出圖2的脊柱大幅移動，這股扭轉的力量會注入拳頭中，增強出拳的力道。

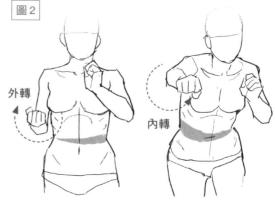

武術界經常掛在嘴邊的「夾緊腋下」，其實與「手臂外轉，外轉那側的側腹要閉合」是一樣的意思。如右圖所示，即使手肘和腋下之間還有空間，但若是手臂外轉，從武術的角度來看，也就可以解釋為夾緊腋下。

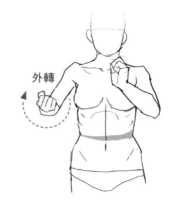

在合氣道中還有一種扭轉手臂的技巧。首先是如下圖❶般用雙手壓制對方的攻擊，從下方壓住對方的手肘，破壞對方的姿勢。接著依照下圖❷所示，對方在出拳時利用了外轉→內轉的扭轉，所以要進一步增加手臂扭轉的幅度，以此移動對方的手臂，如此對方的脊柱自然也會受到影響，大幅地移動，從而破壞其平衡。最後再將對方的手臂拉向背後，對方的身體就會被迫往前彎曲，並倒在地板上。這可以說是武術中有效利用手臂扭轉的典型例子。

合氣道（手臂扭轉）

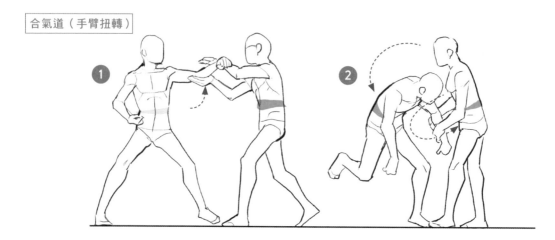

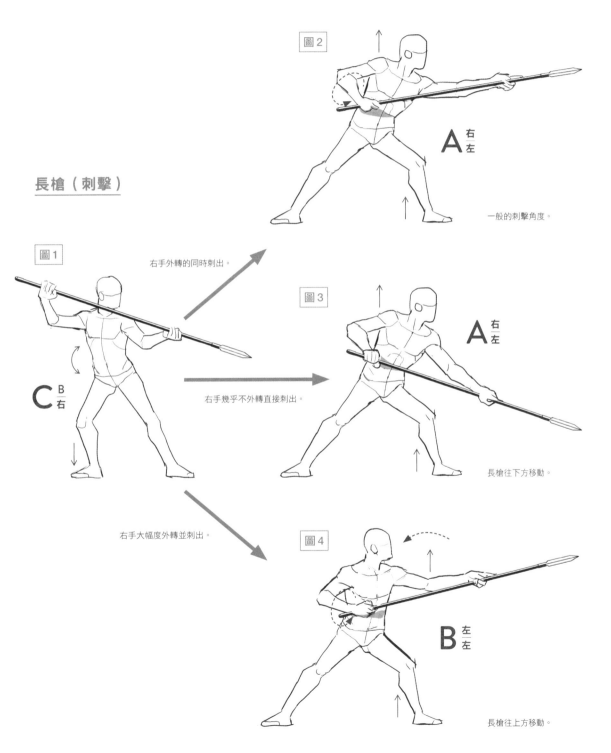

此外，在使用長槍出擊時，角度會根據手臂的扭轉而發生變化。

從圖握住長槍的狀態，邊外轉右手邊刺出長槍時，會形成如圖2的姿勢。但如果是在右手幾乎沒有外轉的情況下直接刺出，則會如圖3所示，長槍很容易往下移動。不過若是強力地使右手外轉並刺出，這股力量會使右側的側腹閉合，並且長槍會像圖4一樣朝上方移動。只要改變手臂的扭轉，就可以在相同的姿勢下自由地改變刺出的方向，這就是槍術的優勢。

長槍（刺擊）

圖2

$A\frac{右}{左}$

一般的刺擊角度。

圖1

右手外轉的同時刺出。

$C\frac{B}{右}$

圖3

$A\frac{右}{左}$

右手幾乎不外轉直接刺出。

長槍往下方移動。

右手大幅度外轉並刺出。

圖4

$B\frac{左}{左}$

長槍往上方移動。

手臂的扭轉和脊柱的定理 2

「丹田用力的狀態」是指透過姿勢反射，藉由手腕的扭轉來消除自然產生的脊柱扭轉。

在武術界經常會聽到「丹田用力」這句話。丹田是用來表示肚臍的下方，即下腹部的詞彙，所以可能會有人覺得和現在介紹的手臂扭轉沒有關係，但只要稍微調查一下就會發現令人意外的事情。下圖1是空手道的姿勢，右側為軸心腳，脊柱往前彎曲，自然地呈現 B 類型的姿勢。不過此時即使如圖2所示，確實使右手外轉，右側側腹閉合，左肩抬高，脊柱往前彎，身體也不會扭轉。以姿勢來說是處於 N 類型（無類型）的狀態。圖3是劍道中段的姿勢，屬於左腰和左肩上抬的 B 類型姿勢，不過如果此時像圖4一樣握住竹刀的手腕整個旋轉，自然而然地右手會內轉、左手會外轉，而且左側側腹會閉合。這依然沒有扭轉的 N 類型姿勢。

各位的內心可能會出現一個疑問：「難道是特意從平衡穩定的 B 類型轉變成失衡的 N 類性的狀態嗎？」之所以會刻意這麼做，其實是為了獲得「在激戰中也能輕鬆調整呼吸」這一優點。當脊柱處於扭轉狀態時，肺部下方名為**橫膈膜**的肌肉會受到壓迫，導致無法進行深呼吸。因此，透過手臂的扭轉來抵消A、B、C 類型特有的扭轉，使脊柱筆直伸展，進而使人可以輕鬆進行會使用到橫膈膜的深呼吸。實際做看看這個姿勢後，會感到兩種扭轉的力量在下腹部附近相互抵消，並有種緊繃的感覺，可以切身感受到所謂的「丹田用力」。有趣的是，如果只是單純地在下腹部施力，並不能獲得這樣的感覺。

橫膈膜

手臂的扭轉和脊柱的定理3

藉由手臂扭轉來引起的脊柱活動，在單臂靠近正中線或手軸彎曲的情況下，效果會更佳。

這個定理只要實際做做看就能輕鬆理解。如果曾經遇過難以分辨內轉、外轉是朝哪個方向旋轉的情況，可以記住口訣「拇指旋轉到的那側側腹會閉合」。

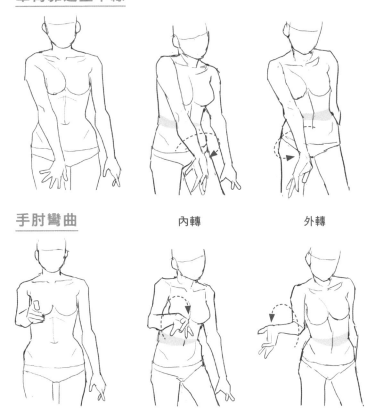

單臂靠近正中線

手肘彎曲

內轉　　　　　　外轉

手肘彎曲時，如手腕沒有扭轉，手掌會垂直豎立；手軸彎曲，手腕內轉時，手背會往下；手腕外轉時則是手背朝上，手腕大多也會筆直伸展。也就是說，同一時間，側腹閉合那側的手腕會筆直伸展。這是對於構造上相當有用的知識，請務必記住。

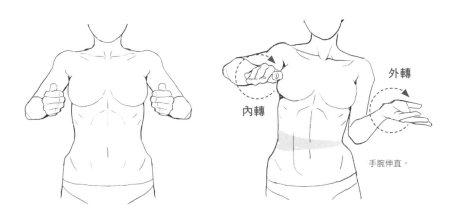

外轉

內轉

手腕伸直。

接下來一起來看看，活用上頁定理的實例。下圖是截拳道的老師實際示範給我看的姿勢。從上往下揮動手臂時，會從下圖❶手臂舉高的狀態開始，過程中不是單純手肘伸直地往下揮動，而是會如❷所示，手臂會放鬆，並在手肘彎曲後，像圖❸一樣，揮動到最下方。如果這時手臂外轉（手背向上），會大幅提高打擊的力道。只要實際做做看，就會切身感受到，脊柱會隨著手臂的動作大幅度移動，從而提高打擊的力道。

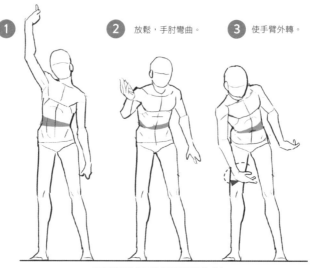

截拳道　❶　❷ 放鬆，手肘彎曲。　❸ 使手臂外轉。

手軸彎曲後往下揮會提高招數的威力。

COLUMN

. . . .

手持行李時的手臂扭轉

　　利用手臂扭轉的武術技巧可以活用於單手提重物，減少勞力帶來的疲憊感。如下圖所示，提重物的右手拇指向內旋轉，使之內轉，讓手掌大幅度轉向外側，如此脊柱會自然地向左側傾斜。在這樣的姿勢下，重物不是由右手獨自負擔，而是以脊柱為中心的全身來支撐，因此即使長時間拿著移動也比較不會感到疲憊。實際跟著做看看時，會發現肌肉痠痛的感覺不是來自右手，而是脊柱周圍的肌肉。

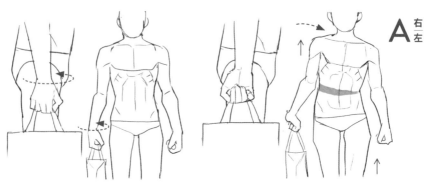

A 右/左

手腕往內側扭轉，就能由全身來支撐行李的重量。

多種例外的情況

「脊柱基本上會自然地彎向手肘和臀部距離較近的那一側」，這是關於手臂位置和脊柱方面非常簡單的定理。但「基本上」、「自然」這兩個詞彙也代表會有「例外」。在「有意識」地活動下，就不會符合定理所說的情況。

① **處於丹田用力的狀態**

首先，正如在手臂扭轉的頁面所說明的那樣，丹田用力時，**脊柱沒有扭轉，不會傾斜至左右任一側**，所以這是不符合上述定理的例外。

② **處於單臂固定不動的狀態**

如果有一隻手臂因為某種原因處於固定不動的狀態，那手肘和臀部位置關係的定理就會無效化。下圖1是靠在牆壁上，圖2是藉由地板來固定右臂，圖3和圖4是將右臂固定在自己的身體上，所以脊柱彎向與基本定理相反的方向。這4個動作只有圖3的立膝姿勢可以毫無困難地完成，圖1、2、4則是，如果不強烈地告訴自己「要擺出這個姿勢」，就沒辦法做出的姿勢。

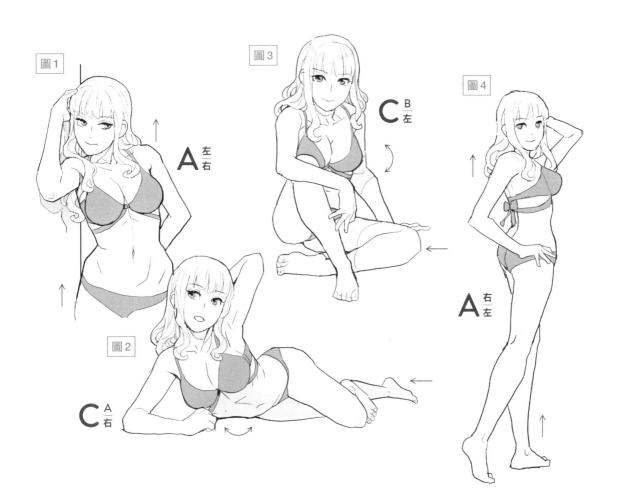

③ 手臂的位置與扭轉分別對脊柱產生的作用相互抵消

　　脊柱會隨著手臂的位置和扭轉而彎曲，而且會因為兩者的加乘效果而快速地大幅傾斜，但有時也會出現相互抵消的情況。如右圖所示，只有左臂稍微抬起，且在手肘彎曲的情況下大幅度地外轉，上半身就會倒向左側。在這種時候，手臂的扭轉對脊柱的作用更占上風，手肘和臀部的位置關係所形成的定理並不會成立。此外，若是這個手勢的力道稍有保留，呈現出的樣子就會與跑步雙手向前擺動時幾乎相同。P.92介紹的「手持行李時的手臂扭轉」也是處於相互抵消的狀態。

④ 包含在其他動作圖中

　　從「高舉一隻手的人物」來看，圖1是正確答案，而圖2明顯並不正確。但如果將圖1和圖2視為連續動作，以「揮手的人物」來看時，只要解釋成圖1高舉的右手向下揮動，因此使右側腹閉合，那圖2也會是正確的答案。像這種從連續動作中擷取瞬間的畫面並進行繪製的圖畫，很難準確界定是否正確，所以幾乎不會被其他人指認為是錯誤的插畫。但這並不代表可以想也不想就進行繪製，為了提升繪畫的能力，我認為自己的心中抱有理論並尋找正確答案是絕對必要的過程。

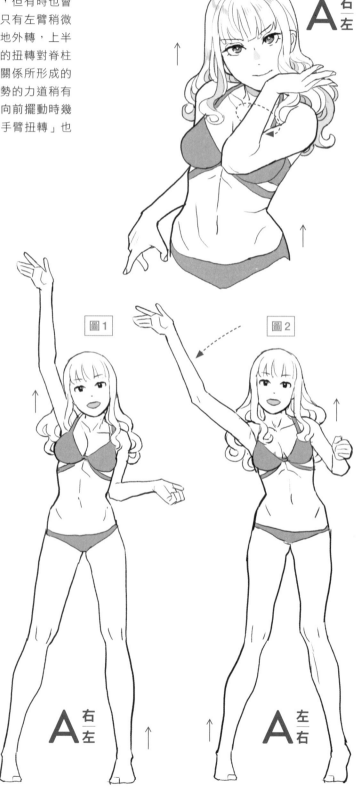

閱讀手臂動作的脈絡

只要記住手臂動作和脊柱的關係，就能了解日常手臂各種動作的意義。
將這些意義融入自己的插畫中，就能讓圖畫看起來更有真實性。

當得知手臂的動作和脊柱之間的關聯時，就能從一連串的動作中了解「手臂為何如此活動」的前後關係，接下來以圖中段迴旋踢動作為例來進行說明。更詳細的內容會在CHAPTER6的踢腿姿勢頁面進行介紹。

B 右右 ↑

右手肘放在比左手肘高的地方，打開右側側腹。

A 右左

雙肘同時將上半身往右旋轉、抬高，使脊柱往後彎。

N A左

打開右側側腹，並藉由右手肘、左手肘往左旋轉，使脊柱往左水平旋轉。

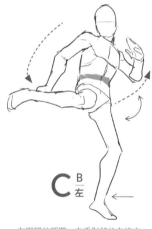

C B左

在踢腿的瞬間，右手肘移往右後方、左手肘移往前方，上半身向右側抬起，使脊柱往前彎，以保持身體平衡。連同雙臂上半身整個往右轉，以阻止下半身繼續向左旋轉。

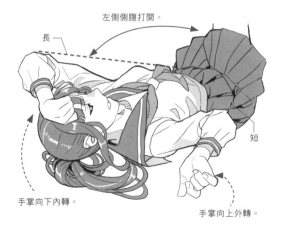

左側側腹打開。

長

手掌向下內轉。

短

手掌向上外轉。

此外，也可以從一張插圖中讀出上下文的脈絡（定理）。如右圖所示，由於實際的姿勢不一定會是這樣，所以不必嚴格遵守定理。但根據我的經驗，如果將其應用於姿勢不太理想的情況，看起來會好上許多。以這張圖來說，雙手的外轉、內轉的旋轉「如果做得到的話」是沒什麼問題，不過最好多加注意雙肘的位置。

感受到危險而嚇一跳

　　人在察覺到危險時，第一件事是讓頭部遠離危險。而且要盡可能地在一瞬間完成這個動作會比較安全，所以在下圖中，將左、右手肘和臀部的距離拉到最大，手臂分別內轉和外轉，使脊柱快速移動。同時，這個動作也表現出這個人感受到極大的危機。

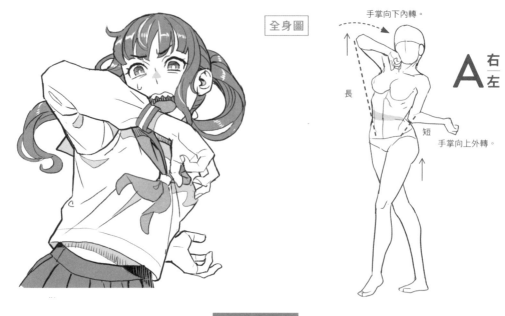

彎腰俯視

　　這個姿勢的重點在於高舉到額頭的右手。要說為什麼會做出這樣的動作，是因為要盡量拉大左右手肘與臀部的距離，並透過將手掌向下外轉使脊柱有效傾斜、固定。右手即使不放在這個位置，這個動作也能夠成立，但正是因為右手，才得以提高了畫中人物的真實感。

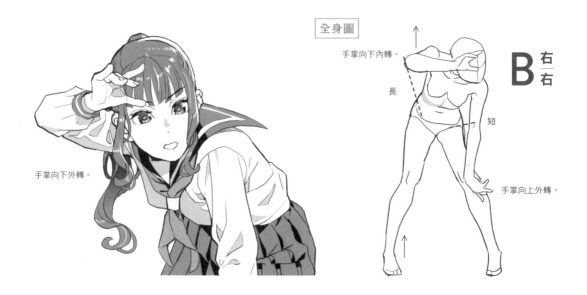

托腮

　　在描繪托腮的人物時，首先必須注意的是，上半身的傾斜幅度要大於頭部。托腮的根本原因是「為了將手放在下巴上轉動頭部，並將後腦勺靠向抬高的那側的肩膀」。而且這個時候，要盡量將另一側的手肘往前伸，拉開手肘和臀部的距離，如此一來，姿勢看起來會更加輕鬆、自然。

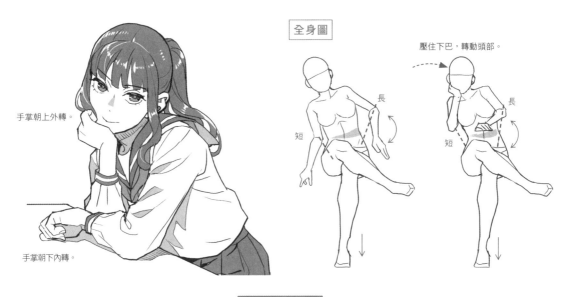

手掌朝上外轉。

手掌朝下內轉。

全身圖

壓住下巴，轉動頭部。

長

短

短

長

躡手躡腳

　　下圖不是模仿幽靈的樣子，而是躡手躡腳時的姿勢。只要踮起腳尖，那身體就必定會向前傾斜，所以藉由雙手放在身前，盡可能地使背部往後彎，將後腦勺往後推，以保持身體平衡。過程中手肘要一直放在前方，雙手手掌朝下內轉，打開兩邊側腹，所以才會形成這種特有的手部姿勢。

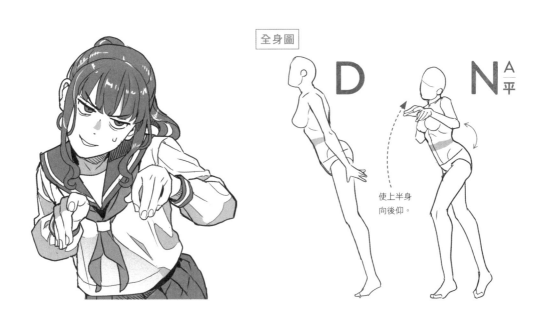

全身圖

D　N$\frac{A}{平}$

使上半身
向後仰。

高級「欺騙畫」

以下有4張插圖。背景中的紅線用來表示人物周圍的空間。圖2的手臂位置有點問題,但4
張插畫以立體圖來說都是正常的圖畫。

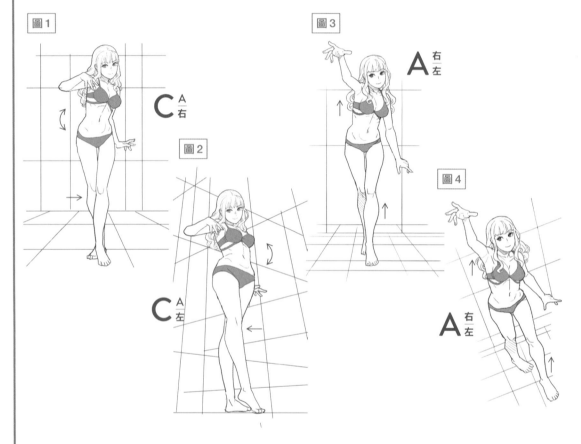

將這4張圖改為無背景的上身構圖。由於維持了立體的一致性,沒有太大的不協調感。

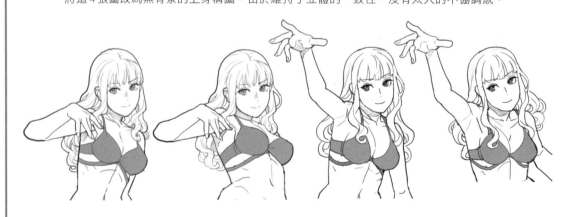

不過，如果將原本是仰視構圖的圖2和俯瞰構圖的圖4的上半身，如圖5和圖6所示，畫出相機從正面捕捉到的背景，就會開始產生微妙的不協調感。不過，這種不協調感實際上很難察覺得到。像這樣在上身構圖中，中線傾向肩膀抬高那側，在結構上其實相當危險，所以必須多加留意。

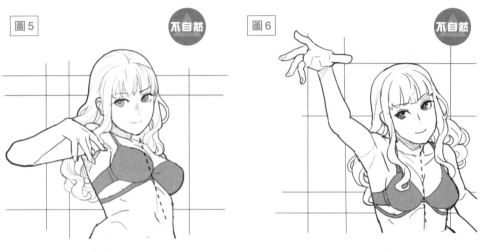

圖2的上半身。　　　　　　　　　　　　　　　　圖4的上半身。

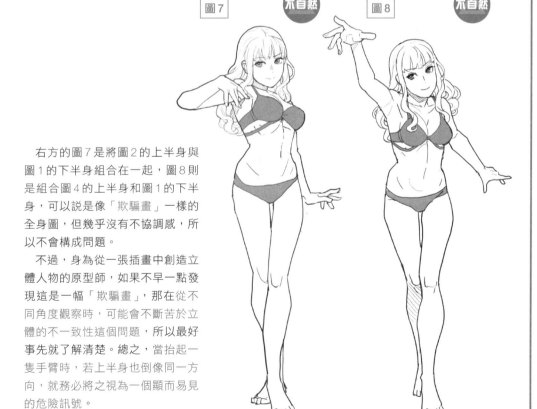

右方的圖7是將圖2的上半身與圖1的下半身組合在一起，圖8則是組合圖4的上半身和圖1的下半身，可以說是像「欺騙畫」一樣的全身圖，但幾乎沒有不協調感，所以不會構成問題。

不過，身為從一張插畫中創造立體人物的原型師，如果不早一點發現這是一幅「欺騙畫」，那在從不同角度觀察時，可能會不斷苦於立體的不一致性這個問題，所以最好事先就了解清楚。總之，當抬起一隻手臂時，若上半身也倒像同一方向，就務必將之視為一個顯而易見的危險訊號。

圖2的上半身＋圖1的下半身。　　　　　圖4的上半身＋圖1的下半身。

腳踝的傾斜

腳踝的定理

腳踝的斷面從拇指那側（內側）向小指那側（外側）傾斜。

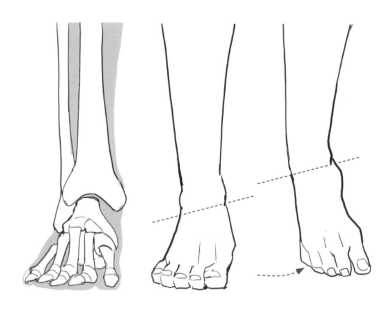

　　腳踝與手腕相同，都是左右不對稱的結構。不過，即使是同樣的關節，仍然與手腕有所差異。一般來說，腳踝通常都是筆直伸展，只有在放鬆或是一隻腳懸空時，才會出現以傾斜的角度彎向姆指那側的例外情況。

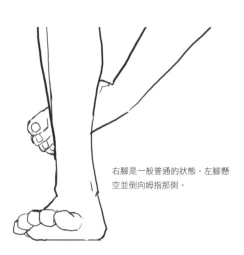

右腳是一般普通的狀態。左腳懸空並倒向姆指那側。

腳掌圖

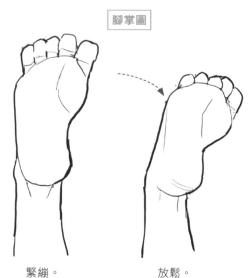

緊繃。　　　　　　　放鬆。

有魅力的姿勢

ATTRACTIVE POSE

每個人對於「有魅力的姿勢」的定義都不一樣，
但吸引人的姿勢之間有一些共同點。
以下就一起來看看究竟有哪些共同點吧！

SECTION 01 何謂具有魅力的姿勢？

為什麼這個姿勢會給人一種「有魅力」的印象？
我分類、分析大量照片資料的過程中，
發現了許多獨特的共同點。

擺姿勢時經常會使用C類型姿勢的原因

雖然沒有進行嚴格精密的計算，就我看過許多照片資料的印象，一般認為女性「有魅力的姿勢」大多都屬於 C^A 類型。

C^A 類型的特點是，處一種在美術專有名詞中名為「對立式平衡」的狀態，軀幹扭轉，左右肩膀和腰部高度各不相同，而且是單腳站立或是重心平衡接近單腳站立。之所以大多都是 C^A 類型，可能是因為不管是在什麼情況下，與平衡穩定的事物相比，人們自然而然地會更加注意失衡的事物。

穩定的姿勢　　　　　　　　　　　　　**不穩定的姿勢**

D

$C^{\frac{A}{左}}$

身體沒有扭轉，左右對稱。　　　　　　　身體扭轉，左右不對稱。不穩定
太過穩定，感覺不到生動感。　　　　　　帶來生動感。

擺姿勢時經常會出現Ｃ類型的其中一個原因是，實際上我們在坐著或躺著的時候很常會出現那些動作。習慣畫Ｃ類型的同時也有一個優勢是能夠畫出完美的臥躺姿勢。右圖是分別以站立和臥躺的狀態來繪製相同姿勢的插圖。主要的差異只有身體軸心的傾斜方式，但看起來卻完全不同。

還有一個原因是「更容易調整傾斜的角度」。圖１是為了強調臀部，從下往上拍攝的角度，但為了同時拍攝到臀部與臉部，首先模特兒必須要扭轉身體。如果是一般的扭轉，會如圖２一樣擺出Ａ類型的姿勢，靠近相機那側的腰部會自動降低。

因此，如圖３所示，只要彎曲軸心腳或是踮起另一側的腳尖，就能形成 C^A 類型的姿勢，使靠近相機那側的腰部上抬，以產生吸引人的魅力。這種姿勢會為軸心腳帶來負荷，維持上非常困難，但如此一來，就能藉由姿勢反射，使雙臂自然地大幅打開，姿勢也會變得更生動。

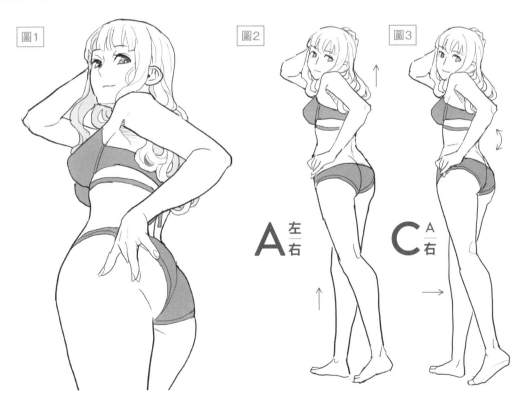

圖１　　　　　圖２　　　　　圖３

受女性歡迎的姿勢

以下要介紹的是，使女性模特兒看起來具有魅力的姿勢所擁有的共同點。
相信大家平時很常會遇到描繪女性的機會，要將身體特色畫得漂亮也有一些
可以遵循定理，只記住這些定理，就能縮短為姿勢煩惱的時間。

女性模特兒擺姿勢時有3個約定俗成的要點。

① 相對於畫面，**腰部要傾斜**。

② 要以 C^A 或 A 類型的姿勢為主並讓**身體扭轉**。

③ 離畫面較遠的那隻腳作為軸心腳，較近的那隻腳要**踮腳尖**。

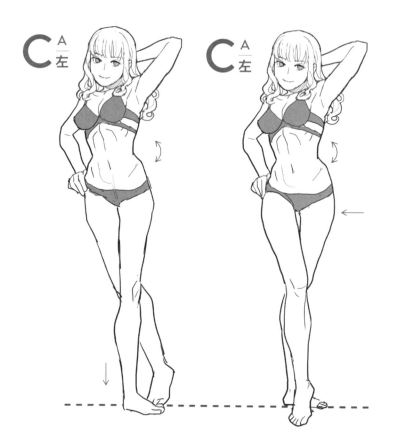

擺出 A 和 C^A 的姿勢時，會形
成對立式平衡的狀態，肩膀和
腰部的高度左右各不相同。關
於重點③的意思請參考左圖，
離畫面較近的那隻腳踮腳尖，
腿會顯得更長。

站立時的姿勢

　　在擺姿勢時，將打開那側的側腹傾斜朝前，會因為立體上的視覺錯視，腰部附近的中線會顯得筆直。因此，為了如下圖般強調中線看起來像畫成S字，經常會將側腹閉合那側的腰部畫在畫面前方。此外，正面面向相機，也能清楚看到S字曲線。關於這點將會在CHAPTER 4進行詳細的介紹。

閉合那側的側腹　　　　　　身體正面朝向相機
畫在畫面前方

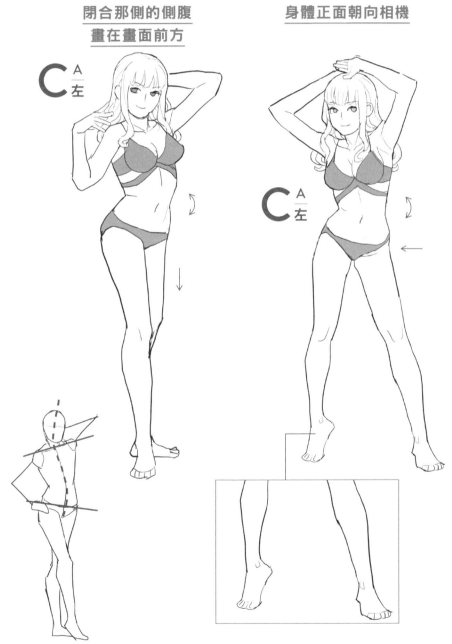

如果將側腹閉合的那一側朝向照相機，
就能強調出中線畫成S曲線的樣子。

C類型姿勢的特徵之一為單腳踮腳尖。為了表現出踮腳尖那隻腳的
腳踝沒有承受身體的重量，描繪時可以稍微往內傾斜。

坐著時的姿勢

　　坐在椅子上時，要擺出 C 類型姿勢，並且注意相機前的腰部，使其挺高。因為是展示給他人看的姿勢，對模特兒來說是很難坐穩的姿勢。直接坐在地板時也一樣，要施力讓相機前的腰部挺高，以創造出漂浮的感覺。是一種實際做起來會相當疲勞姿勢。

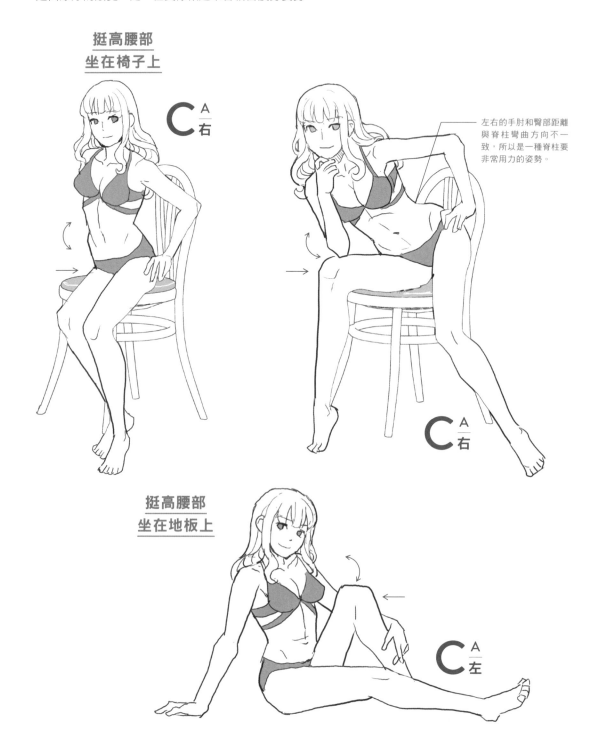

挺高腰部
坐在椅子上

C $\frac{A}{右}$

左右的手肘和臀部距離與脊柱彎曲方向不一致，所以是一種脊柱要非常用力的姿勢。

C $\frac{A}{右}$

挺高腰部
坐在地板上

C $\frac{A}{左}$

SECTION 03 魅力姿勢的實例

以下模特兒擺出的魅力姿勢，是以 CA 類型為主的例子。

女性模特兒的姿勢

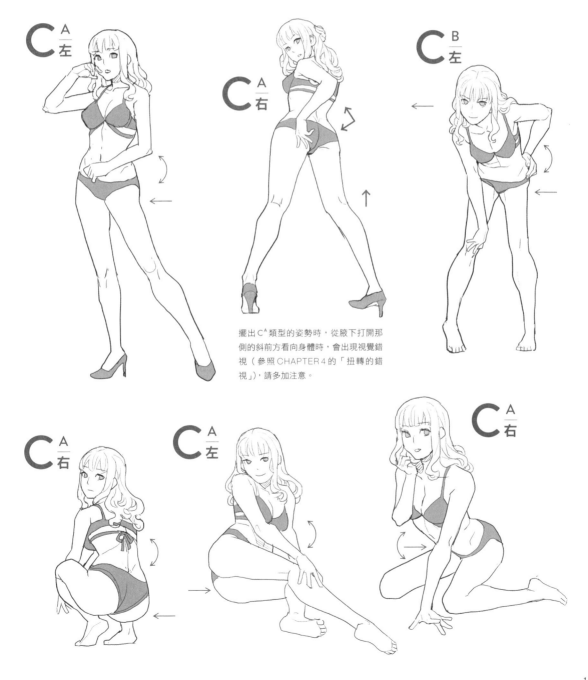

擺出 CA 類型的姿勢時，從腋下打開那側的斜前方看向身體時，會出現視覺錯視（參照 CHAPTER 4 的「扭轉的錯視」），請多加注意。

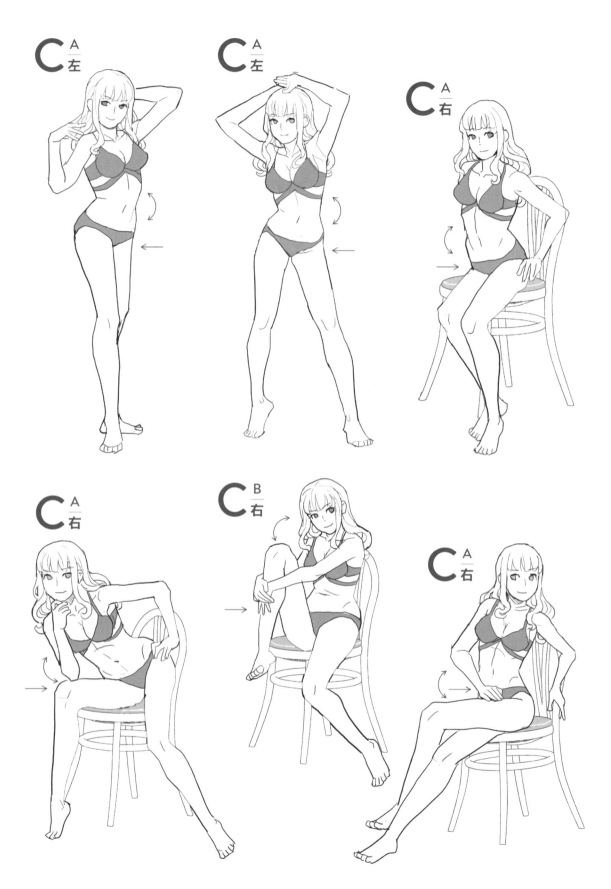

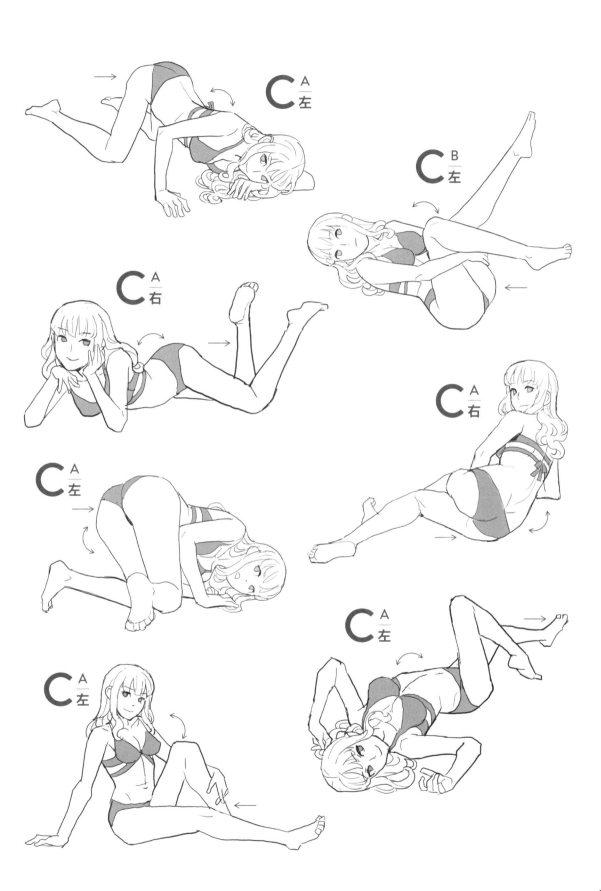

性感姿勢的重點

有助於描繪性感姿勢的3個要點。

① 採用C類型的姿勢，優點是臉部靠近下半身、有較多坐著或臥躺的姿勢等。

② 基本上，脊柱會彎向較接近胯下的那隻手。

③ 放鬆的時候，手腕和腳踝會分別彎向小指那側和內側。

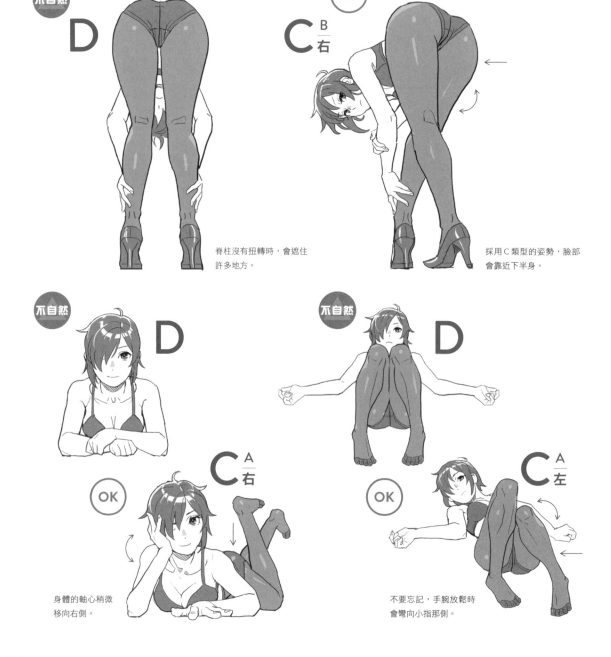

脊柱沒有扭轉時，會遮住許多地方。

採用C類型的姿勢，臉部會靠近下半身。

身體的軸心稍微移向右側。

不要忘記，手腕放鬆時會彎向小指那側。

蹲姿

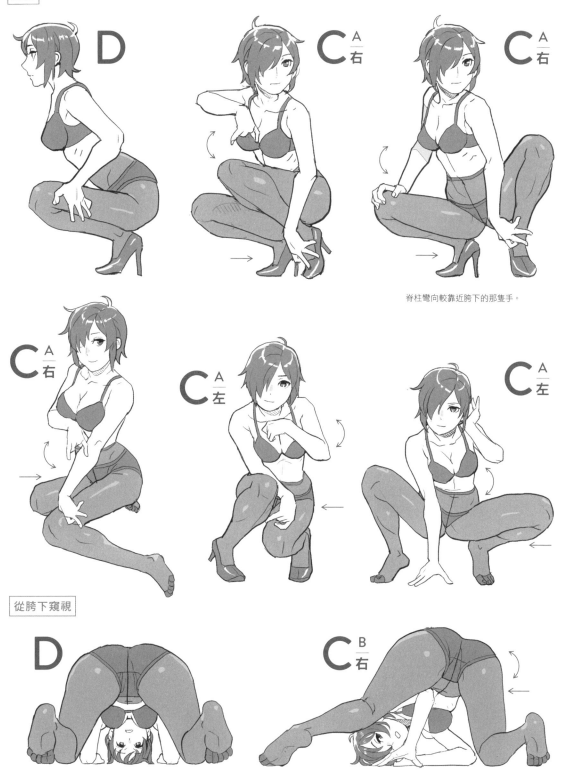

脊柱彎向較靠近胯下的那隻手。

從胯下窺視

要注意手肘和臀部的距離差。

站立（仰視圖）

直立

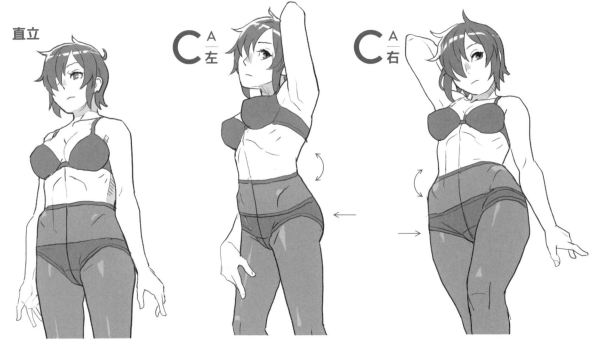

C $\frac{A}{左}$

C $\frac{A}{右}$

即使從相當低的視角往上看，模特兒的臉部也並非一定是往上看。

手貼著牆壁

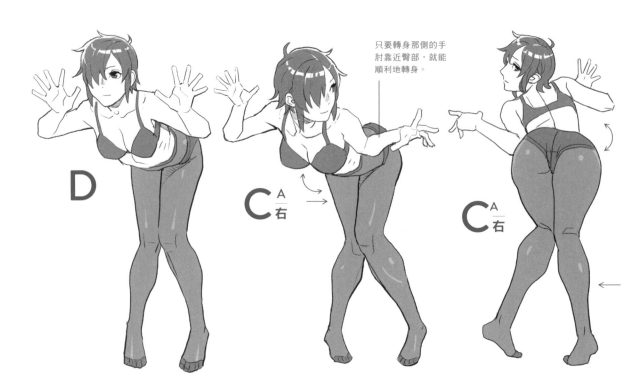

D

C $\frac{A}{右}$

只要轉身那側的手肘靠近臀部，就能順利地轉身。

C $\frac{A}{右}$

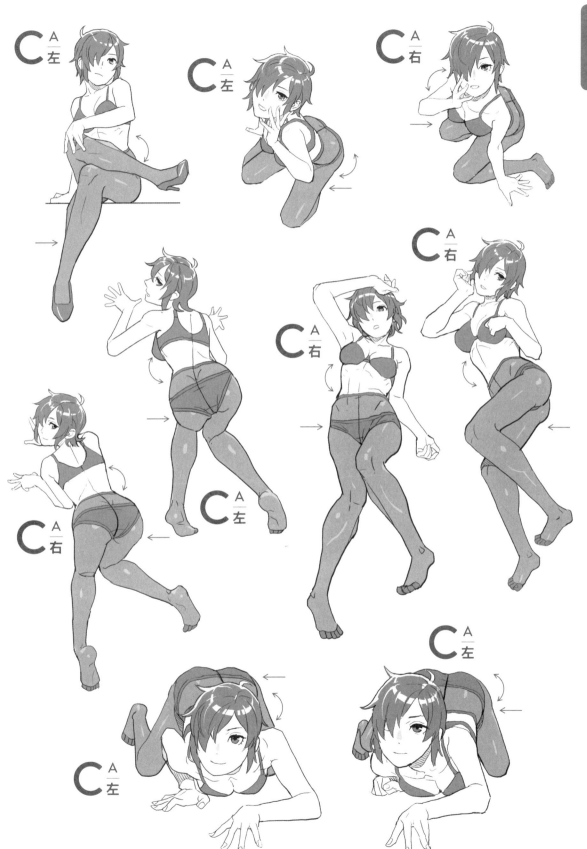

「豐富」動作的技巧

在想要強調人物的動作或想要描繪出吸引人的插圖時，
就必須要使動作更「豐富」。
讓我們一起來想一想具體應該要怎麼做。

有效「豐富」動作的重點

下圖分別是感到驚訝的人和以誇張的動作展現驚訝情緒的人。在知道人體會如何無意識地根據姿勢反射做出動作後，就能像這樣展現出更為「豐富」的動作，或是將普通的姿勢轉變為「更鮮明」、「更生動」的姿勢。以下介紹5個使動作更豐富的重點。

① 扭轉脊柱，強調大幅打開的側腹。

② 利用雙臂盡量拉開左右手肘和臀部的距離差，並使之與側腹打開的方向一致。

③ 側腹打開那側的手臂內轉*，閉合那側的手臂外轉*（並非必要，建議只要抱持著「盡量」的心態即可）。

④ 頸部倒向側腹閉合的那側，並且只有後腦勺靠近抬高那側肩膀的「く」字狀態。

⑤ 不是軸心腳的那一側或是懸空那側的腳踝倒向內側，以強調無力感。

*內轉　手臂旋轉，讓手背轉向前方。
*外轉　手臂旋轉，讓手背轉向後方。這時的手腕會筆直伸展。

驚訝

動作誇張化的驚訝

頸部彎成「く」字的重要性

　　下圖是按照上一頁介紹的5個重點所繪製的插圖，可以看出姿勢相當生動。這裡要說明的是關於重點④的頭部動作，首先要將頸部倒向側腹閉合，肩膀下降的那側。接著，如果只將後腦勺靠向肩膀上抬的那側，頸部就會彎曲成「く」字形。

照著「豐富」動作的重點描繪出的插畫

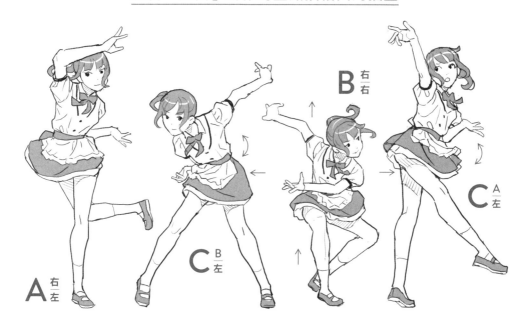

　　下圖是只將重點④頸部彎曲成「く」字形的條件去除後繪製的插畫。乍看下只有細微的差異，但彎曲成「く」字形明顯可以看出慣性定律正在產生作用，所以感覺動作會更為生動。

頸部沒有彎曲成「く」字形時的樣子

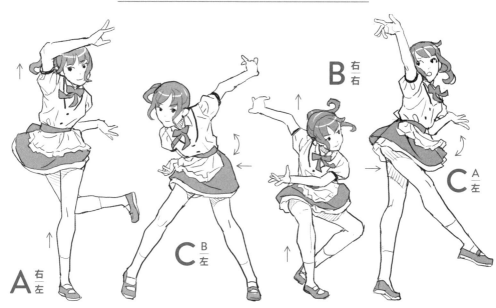

應用於動作場景

　　此外，在動作場景中如果注意到這5個重點，就能描繪出符合當下場景的姿勢。以拔槍這個動作為例，下圖比較了兩種拔槍姿勢，分別是動作極少的等邊式，以及強調華麗動作的韋佛式。以韋佛式的姿態拔槍時，左手肘大幅抬高，另一側的右手肘則是迅速往下放。此外，另一個重點是，隨著左側側腹大幅打開，脊柱更容易往右旋轉，並且可以輕易旋轉腰部。儘管不用做到這麼華麗的動作也能拔槍，但是盡量掌握前面提到的重點，採取比較誇張的動作，確實在視覺上會較佳。不過，當然也會有人會覺得「專業人員在使用槍枝時，如果以極小且迅速的動作完成，看起來會更厲害」。所以在繪製拔槍的姿勢時，最好採用目前最普遍的等邊式姿態。

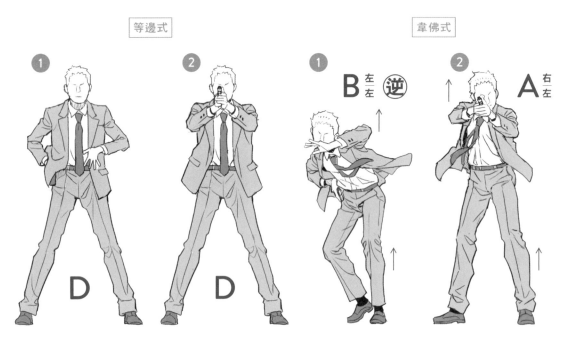

　　也不是說什麼動作都誇大化就比較好，如果已經有最適合的動作，那就最好不要隨意使動作更加「豐富」。右圖畫的是正在跑步的人物，但當動作誇張化後，給人的感覺與其說是鮮明生動，更加強烈的是姿勢混亂、疲憊不堪。因此，請根據時間和情境來使用「豐富」動作的要點。

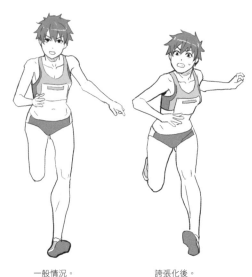

一般情況。　　　　　誇張化後。

描繪的重點

DRAWING TIPS

這章主要介紹的是繪圖者
應該記住的基礎知識和注意事項。
尤其是扭轉的人體獨有的視覺錯視，
應該要推廣給更多人知道。

記住人體的比例

一起來記住以人類頭部縱向長度＝1頭身為標準的人體比例。
首先，參考成年男性和女性「完美如畫」的8頭身比例來進行解說。

記住後便於運用的成人（8頭身）比例

① 上半身的長度是3頭身
② 下半身到膝蓋下方的長度是3頭身
③ 膝蓋以下到地面的長度是2頭身

3:3:2的比例

④ 肩膀寬度男性2.3頭身，女性2頭身

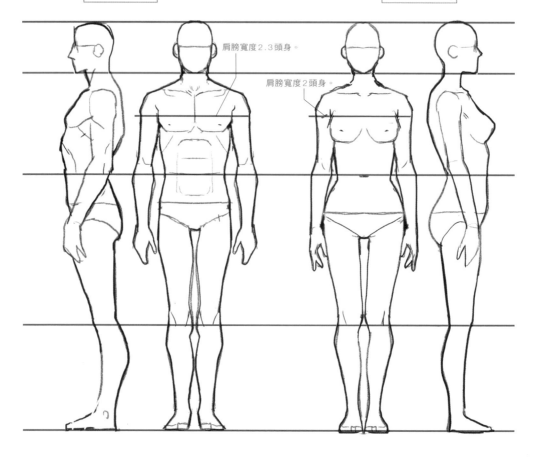

8頭身的男性

8頭身的女性

肩膀寬度2.3頭身。

肩膀寬度2頭身。

根據頭身的各部位標準

掌握全身比例後，接著要了解的是各部位的位置。
同樣地也要記住男女之間的差異。

從側面來看，最突出的是位於
下巴往下1.4頭身的地方。

胸部尺寸的變化
請參考下圖。

下巴到乳頭的
長度是1頭身。

手肘的位置無論
男女都是位於略
高於肚臍的地方。

肚臍到雙腳與臀
部連接處的長度
是1頭身。

手腕的最下方
與胯下幾乎一
樣高。

手腕的最下方比
臍下略高一點。

肚臍到雙腳與臀
部連接處的長度
是1.3頭身。

[女性胸部尺寸的變化]

關於女性胸部的部分，理想的體型是胸部最下方
位於下巴往下1.3頭身的位置，如果到胸部下方有
1.5頭身，看起來就會是大胸部。

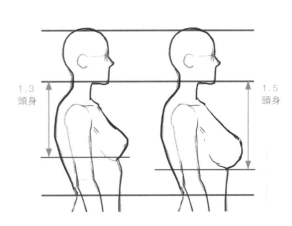

1.3
頭身

1.5
頭身

在設計人物時必須記住的比例

擺姿勢時，除了直立的姿勢，也有需要坐著和移動的情況。以下舉出的是大致上的標準比例。此外，這裡使用的人體模型是以身高170公分，臉部長度為23公分的成年男性為標準。

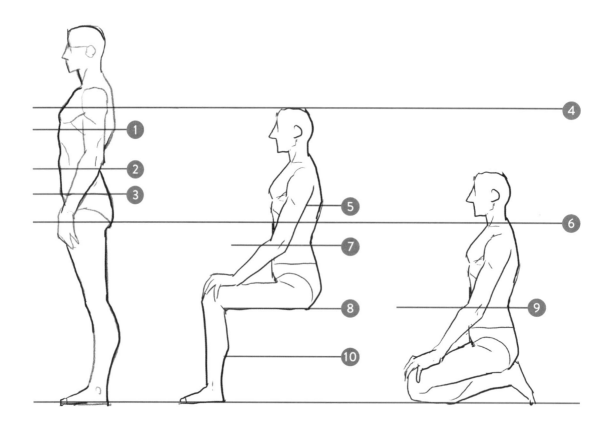

① 柵欄和欄杆等的高度大概略高於胸部的最下方。

② 門把的高度略高於肚臍。

③ 廚房調理台、講台、演講台等地高度與內褲鬆緊帶同高。

④ 坐著時的高度比站著時的高度矮2頭身。

⑤ 椅背高度並非固定，但大概位於手臂和胸部最下方的地方。

⑥ 桌子的高度位於站立者的胯下。坐在椅子上的人，大約有2.5頭身高於桌子。跪著的人其頸部最下方與站立者的胯下同高。

⑦ 坐在椅子上的人，肚臍位置比桌子還低。

⑧ 椅子的高度從地面算起約2頭身。

⑨ 暖桌的高度位於跪著的人肚臍附近。跪坐時，肚臍高度會更低。

⑩ 階梯一階的高度，從地面算起約1頭身。

不同頭身的比例標準

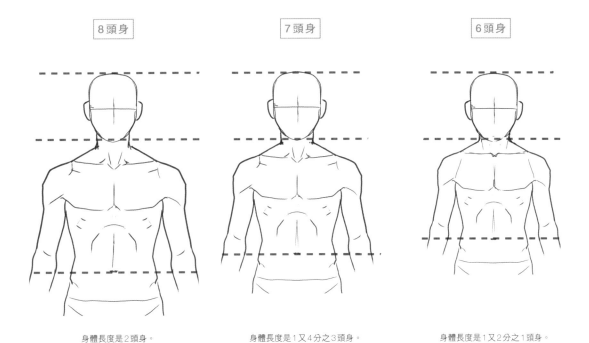

| 8頭身 | 7頭身 | 6頭身 |

身體長度是2頭身。　　身體長度是1又4分之3頭身。　　身體長度是1又2分之1頭身。

［就算是8頭身的人，身體長度也不會超過2頭身］

　　8頭身的人體（從下巴到肚臍）長度，從正面、側面看時，最長的長度是2頭身。繪圖的人應該都知道，這個數字「比想像中的要短很多」。如果再加上仰視的角度或是俯瞰的角度，看起來還會比2頭身還要短。

　　必須注意的是，繪圖者習慣在繪製自己不熟練、不擅長的身體部位時，會盡量避免加上角度，並在無意間將頭身愈畫愈長。但如果有其他目的，畫得比較長也沒關係。

縮圖和草圖的重要性

　　記住「人體比例」後，請試著畫出更加生動的姿勢。不過，應該有許多人在面對如此突然的要求時會感到很茫然。推薦這些人可以試試看繪製大量縮圖和草圖的練習法。首先根據符號中記載的條件，①描繪脊柱扭轉的狀態、②以肩膀和腰部的傾斜關係為基礎畫出身體和雙腳、③描繪雙臂時，注意左右手肘和臀部的距離差、④根據剛剛記住的比例，調整身體各部位大概的大小平衡。就算是草圖也能畫出逼真的動作，讓人覺得畫畫是一件快樂的事。畫草圖時不用特地畫出細節。素描和速寫等看著臨摹的練習當然很重要，但這種基於理論和記憶所繪製的「想像圖」練習，也相當有趣且有助於提高繪畫技巧。

利用比例和塊體來描繪人體

在美術用語中有「塊體（mass）」這個詞彙。

在以一定數量或塊狀來掌握某個物體時使用。

利用塊體和人體比例的知識，即使是最低限度的描繪，也能表現出人體。

試著以比例和塊體來描繪人物（男性／上半身）

畫塊體時，建議不要先畫線，而是使用可以直接從面開始描繪的數位工具。利用數位工具掌握繪製塊體的感覺，對於之後的手繪會很有幫助。

❶將從傾斜角度看到的頭部輪廓勾畫成一個塊體。

❷以❶的塊體為基準，在下方畫出2頭身的輔助線。

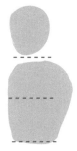

❸下方的輔助線是腰部的位置，從這裡往上以塊體畫出上半身的輪廓。

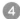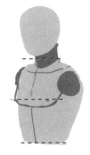

❹男性從下巴到乳頭位置的長度是1頭身，所以在乳頭的正下方畫上胸腔，並以嵌入球體的感覺畫出手臂和肩膀接合處。同時也畫上頸部和鎖骨。

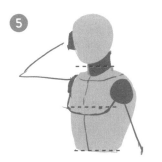

❺一邊思考手臂的長度，一邊畫上一條線當作輔助線。

❻順著手臂的輔助線畫出塊狀的手臂。描繪三角肌、通過腋下的背闊肌，以及耳朵和臉部的輔助線後即完成上身圖。

試著利用比例和塊體來描繪人物（全身）

❶ 上半身與上頁說明的一樣，先畫出頭部，再往下畫2頭身的輔助線，決定腰部的位置。

❷ 以畫內褲的方式描繪雙腳與臀部交會的關節，並從腰部的位置開始往下畫5頭身的輔助線。

❸ 從褲檔往下2頭身的輔助線是膝蓋的位置。最下面的輔助線是腳底的位置。男性手腕的位置在褲檔處。

［記住完整的人體比例，不要忘記「除法」的感覺］

　　人類是很奇妙的生物。舉例來說，如果讓一個人將一個正方形橫向分成5等分，他可以做得非常正確。但若是要求將任意一個細長的長方形以往上添加的方式，使之形成一個正方形時，最後只會得到相當差勁的結果。此外，僅憑身體感覺記住的比例會隨著時間的流逝而出現誤差，因此應該要盡量避免用「模糊記憶的比例」來進行「加法」的作業。

① 要完整記住人體比例的數字，不要憑感覺記憶。

② 在描繪全身時，盡量抱持著「除法」的感覺，而不是「加法」。

因此，我們應該要有這樣的心態。

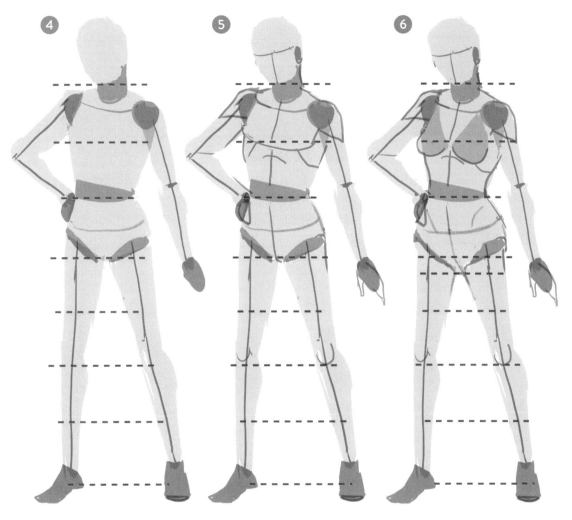

④以塊體畫出大腿、膝蓋、小腿和腳踝。

⑤男性的全身草圖完成。

⑥女性的全身草圖。與⑤的差異在於肩膀寬度較窄，腰部到胯下1.3頭身，而且較為豐滿。雙腳和臀部的交接處角度也略有不同，但到膝蓋、腳底的長度相同。

［雙腳和臀部交接處角度，男女各不相同］

男性腰部到胯下的部分不如女性豐滿，所以內褲的三角形要畫成扁平狀。

男性　女性

扭轉的錯視

在嘗試畫出具有立體感的扭轉姿勢時，
有些特定的角度大家都很容易失敗，沒辦法畫得很好。
其實那是因為某種立體錯視造成的影響。

立體扭轉的錯覺

這個定理並不好理解，所以為了讓大家更容易了解，我認為必須以
階段性的方式來講解。首先以單純的圖形來進行説明。如右圖所示，
在兩張長方形的紙張中心垂直畫一條紅線，並分別摺疊這兩張紙，一
張摺線與中心線垂直，另一張與中心線呈斜角。

相信大家都知道，慢慢地旋轉摺線垂直的那張紙，沿著中心線的形狀，側面最強調「く」
字，正面、背面則是依然看起來幾乎垂直。

然而，如果旋轉的是摺線為斜角的那張紙，沿著中心線的形狀，可以看到側面、正面、
背面均以相同的角度呈「く」字狀。而且從傾斜的角度來看時，中心線會顯得相當筆直。

錯視的定理1

從傾斜的角度來看扭轉軀幹的姿勢時，
腰部周圍的中線會因為錯視，看起來是筆直的角度。

　　當前頁如紙條般的平面出現的錯視，發生在更加立體的人體上時會發生什麼事呢？首先，將條件限縮在從「大致上的前方」觀察「脊柱稍微往後彎的扭轉人體」，並以下圖進行說明。將閉合的側腹面向相機時，腰部周圍的中線看起來會完全彎曲；相反地，將打開的側腹面向相機時，即使姿勢完全相同，中線看起來也會是筆直的伸展。也就是說，麻煩的地方在於，從傾斜角度來捕捉扭轉的人體時，必定會有2分之1的機率發生這種錯視。

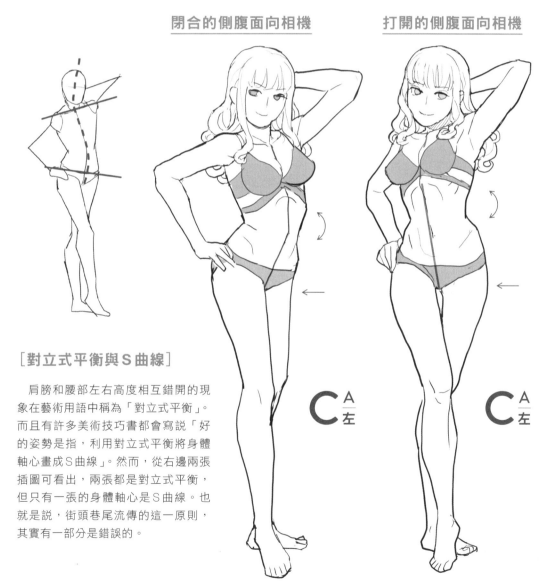

閉合的側腹面向相機　　　　打開的側腹面向相機

$C_左^A$　　　　$C_左^A$

［對立式平衡與S曲線］

　　肩膀和腰部左右高度相互錯開的現象在藝術用語中稱為「對立式平衡」。而且有許多美術技巧書都會寫說「好的姿勢是指，利用對立式平衡將身體軸心畫成S曲線」。然而，從右邊兩張插圖可看出，兩張都是對立式平衡，但只有一張的身體軸心是S曲線。也就是說，街頭巷尾流傳的這一原則，其實有一部分是錯誤的。

上方的兩張圖是以不同的角度捕捉同一張圖的結果。

不描繪S曲線的場景

在上一頁中討論了從「大致上的前方」觀察「脊柱稍微往後彎的扭轉人體」時的情況。以下要介紹的是，從前方以外的角度觀察「身體稍微往前彎並扭轉」時會看到的樣子。

錯視的定理2

在腰椎呈現往後彎的姿勢（Ａ或ＣＡ類型）時，從側腹打開那側的斜前方或是側腹閉合那側的斜後方看向人體，腰部周圍的中線看起來會是直線而不是S字。

錯視的定理3

在腰椎呈現往前彎的姿勢（Ｂ或ＣＢ類型）時，從側腹閉合那側的斜前方或是側腹打開那側的斜後方看向人體，腰部周圍的中線看起來會是S字而不是直線。

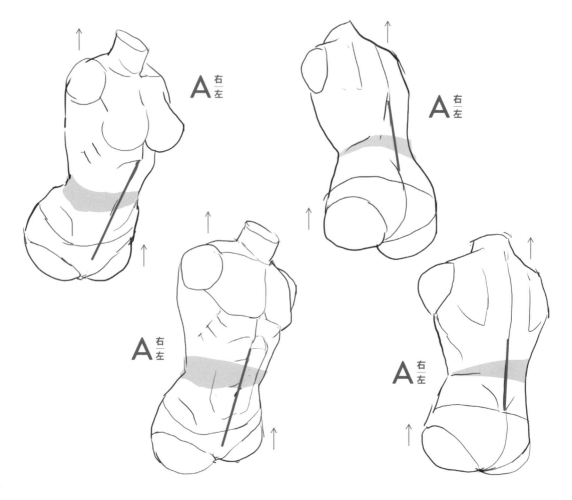

今後想要確實描繪扭轉人體的人，最好現在就先將「在錯視下，中線看起來會是直線」的角度全部背下來。實際上，一旦察覺這種錯視的存在，在描繪人體時，有將近一半的機率會出現錯視。因此，我認為應該將此做為基礎知識傳授給更多的人。

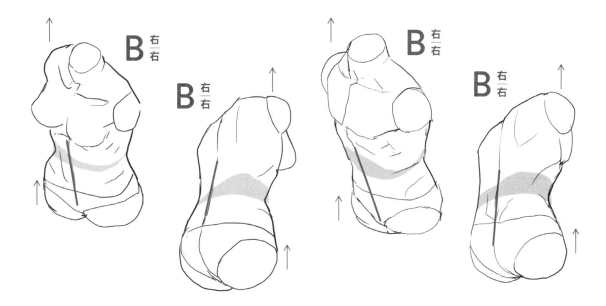

另一方面，腰椎往側面彎曲時，無論是從哪個傾斜角度看人體，中線看起來都不會是直線。只有從側面看向身體時，才會出現中線看起來是直線的錯視。

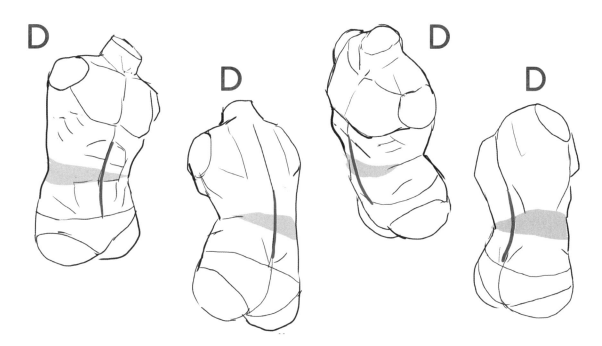

許多人沒有察覺到這種錯視的存在，在描繪軀幹時，不管是哪個視角，都會將中線畫成S字。這類人實際上很難注意到自己畫的不是「立體扭轉的人體」而是「平面彎向側面的人體」。更遑論不會畫畫的人，基本上很難發現到這一點。

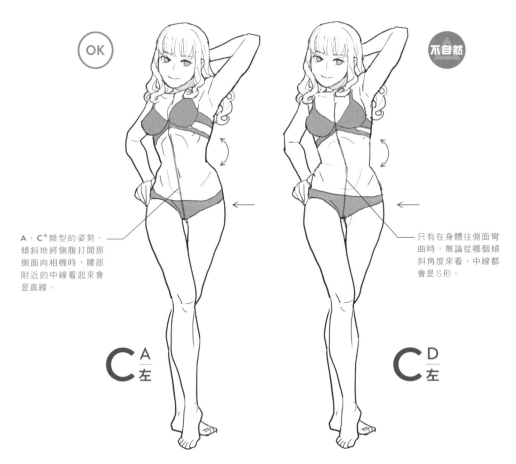

A、CA類型的姿勢，傾斜地將側腹打開那側面向相機時，腰部附近的中線看起來會是直線。

只有在身體往側面彎曲時，無論從哪個傾斜角度來看，中線都會是S形。

如果是像上圖這樣的姿勢，還可以推託說「本來就是往側面彎曲」。但有非常多的情況可以直接斷言是在扭轉身體而不是彎向側面，例如下圖這種在拳擊中使出右直拳的瞬間或是跑步的姿勢等（身體扭轉的情況可能占將近一半）。所以如果在本書得知這一事實後，要面對它，就只能將前一頁「產生錯視的角度」都背下來。

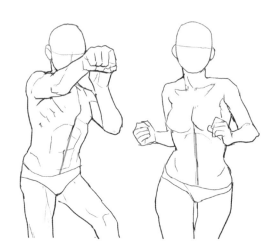

穿著衣服時的S曲線

「中線看起來是S曲線的姿勢，是能夠感受到動作感的好姿勢」這是一個千真萬確的事實。然而，有非常高的機率，由於錯視的關係看起來沒有S曲線同樣也是事實。而且穿著衣服時，S曲線很容易消失，看不清楚。尤其是讓人物穿著寬鬆的衣服或是洋裝等時候，基本上只能放棄S曲線。不過我認為心態非常重要，即使知道辛苦畫好扭轉的軀幹後，也會因為各種原因而看不到這些曲線，在畫草稿時仍然要確實畫出來。

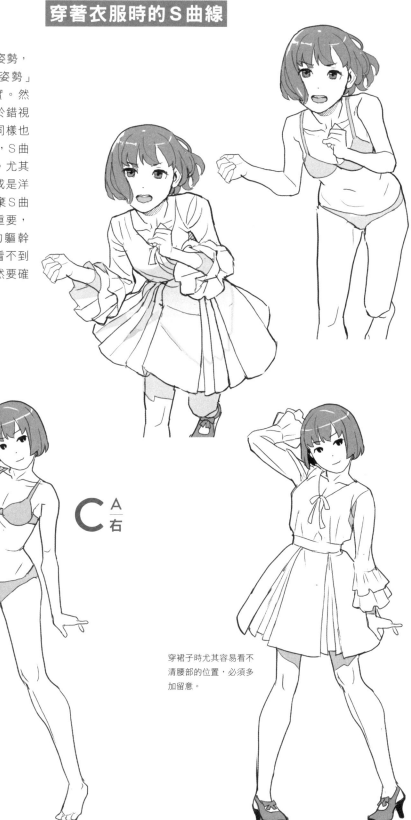

C A
右

穿裙子時尤其容易看不清腰部的位置，必須多加留意。

繪製扭轉的注意事項

到目前為止，我們已經從人體工學的角度
了解脊柱會在什麼樣情況下如何扭轉，
現在讓我們一起來思考，
要怎麼在實戰中描繪出扭轉的身體。

需要繪畫能力的扭轉姿勢

僅憑想像力就要畫出如右圖這種「彎腰伸手拿著東西的姿勢」其實意外地困難。而且一眼就能看出繪圖者有多少人體工學和錯視的知識，或者具有多麼出色的圖像記憶力。

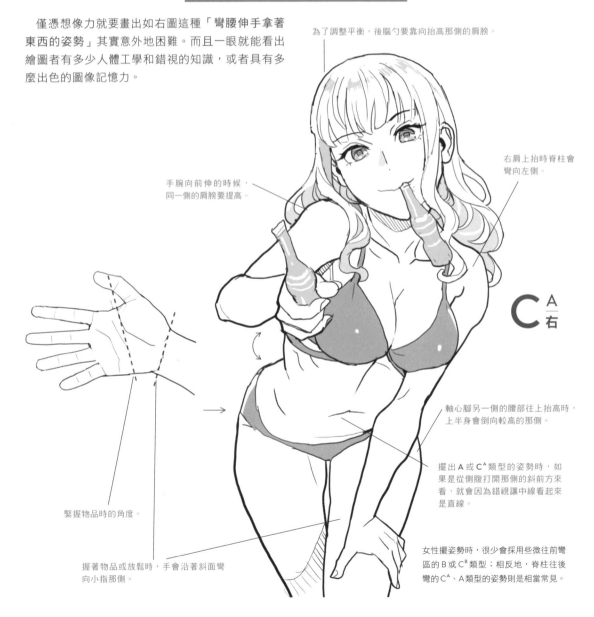

為了調整平衡，後腦勺要靠向抬高那側的肩膀。

手腕向前伸的時候，同一側的肩膀要提高。

右肩上抬時脊柱會彎向左側。

$C \frac{A}{右}$

軸心腳另一側的腰部往上抬高時，上半身會倒向較高的那側。

擺出 A 或 C^A 類型的姿勢時，如果是從側腹打開那側的斜前方來看，就會因為錯視讓中線看起來是直線。

緊握物品時的角度。

握著物品或放鬆時，手會沿著斜面彎向小指那側。

女性擺姿勢時，很少會採用些微往前彎區的 B 或 C^B 類型；相反地，脊柱往後彎的 C^A、A 類型的姿勢則是相當常見。

從正上方看人體

　　這是從正上方看到的人體（無頸部）概略圖。與人體比例相同，請先把這整張圖背下來，以便之後可以順利描繪出來。許多人都覺得往前彎的身體很難畫，但如果要畫的是沒畫過或是不記得的事物，那當然畫不出來。

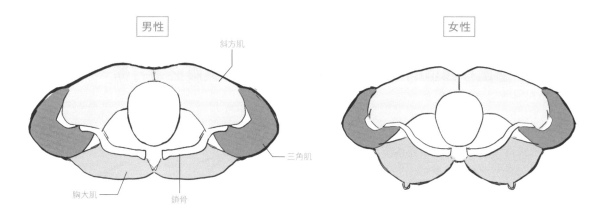

男性

斜方肌

女性

三角肌

胸大肌

鎖骨

用於描繪扭轉的簡略軀幹

　　要描繪扭轉的軀幹，首要的訣竅是，在移動時分開考慮形狀會改變以及不會改變的部位。

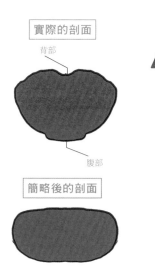

實際的剖面

背部

腹部

簡略後的剖面

紅色是可變部位，也就是腰部周圍的剖面圖。上圖更接近實際的形狀，但畫起來並不簡單，所以在繪製假想圖時，簡化成一個圓角矩形。

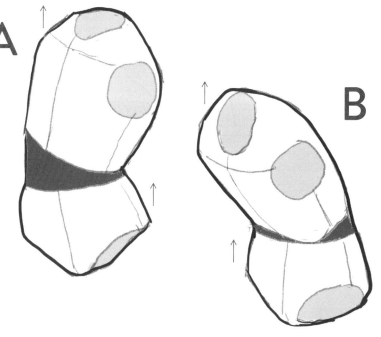

左側是 A 類型的假想軀幹，右側則是 B 類型的假想圖。紅色用來表示扭轉伸展的可變區域。

描繪扭轉姿勢的方法和定理

扭轉的定理1

擺出 A、B 類型的姿勢時，肩膀上抬那側的側腹必須打開。

扭轉的定理2

擺出 C 類型的姿勢時，軸心腳那側的側腹必須打開。

這個定理其實是從 PROLOGUE 和 CHAPTER 1 的說明中挑選出來的內容，只是改變了說法而已。不過一旦到了描繪的階段，像這樣記住定理，實際畫畫時就會非常方便。此外，在繪製時，如果上半身和下半身中有任何一部分能清楚看到正面，那就要有意識地製造偏差，讓另一部分更偏向側面。

即使標示的是相同的符號，根據扭轉的方向，實際上會有兩種不同的形狀。

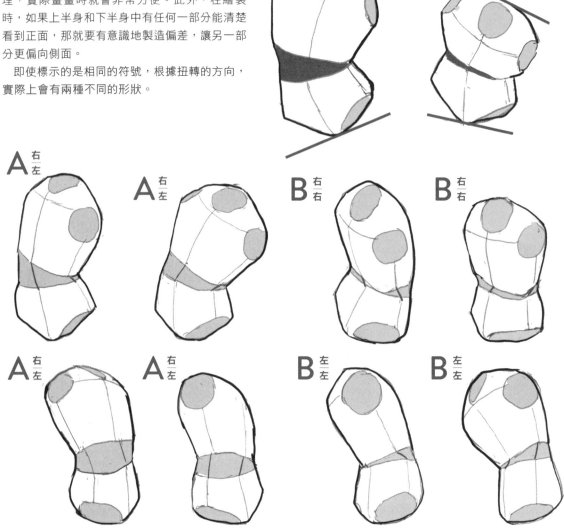

描繪扭轉軀幹的過程

接下來要介紹的是，以到目前為止說明的扭轉定理為基礎，描繪扭轉軀幹的過程，以及有別於之前提到的其他錯視。

① 身體一扭轉，肩膀和腰部的位置關係一定會呈現橫向的八字。

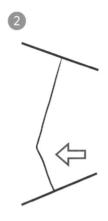

② 而且身體的中線必定會彎向八字打開的那邊。

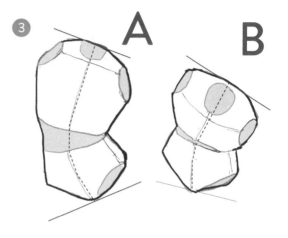

③ 考慮到之後脊柱彎曲的方向，可以分別得到 A 類型和 B 類型的姿勢。

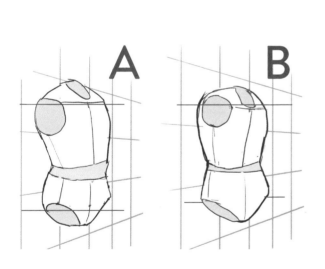

從側腹閉合那側以傾斜的角度看向身體時，由於透視造成的錯覺，肩膀和腰部看起來會是相互平行的樣子。

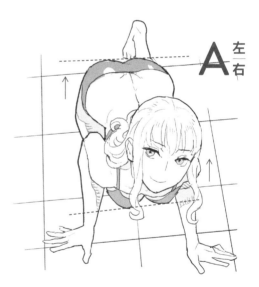

以俯瞰的角度繪製時，也會因為透視造成的錯視，導致難以分辨高低差。

關於上一頁以紅色表示的可變部位的立體結構，如果事先記住「**以腰椎為中心的對角線上，容易產生完全相反的影響**」這一點，就可以輕鬆掌握整體。例如右斜前方的部位伸展到最長時，左斜後方的部位就會縮到最短；左側腹正側面附近伸展到最長時，右側腹正側面附近會縮到最短等。

軀幹扭轉的素描範本

以下是以加上扭轉的軀幹為主題所繪製的素描範本。
請確認塗成紅色的伸縮部位和中線
是在哪裡出現又在哪裡消失。

A 類型的軀幹扭轉

B類型的軀幹扭轉

省略的效果

在繪圖時，靠著氣勢和熱情姑且可以補上不足的部分或是提高完成度，
但限制要表現出來的部分或是省略哪些部分的減法需要極高的邏輯能力。
因此，如果能夠計算出應該展示的部分，並正確地進行描繪，
圖畫看起來就會具有吸引力和生動感。

分別使用剪影和省略

　　在決定姿勢和畫圖的角度時，一定要注意輪廓和剪影。只要能夠順利掌握輪廓和剪影，就可以在剪影中表現出喜怒哀樂的情緒，如圖1所示。圖2是大衛像著名的剪影，這個視角的構圖是最佳的選擇，如果稍微偏離角度，如圖3的剪影，就會因為跟印象中的不同，導致難以理解。

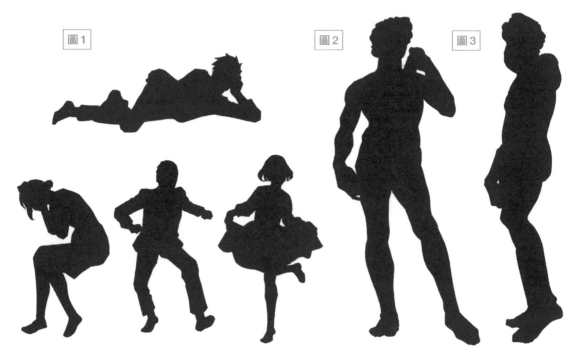

圖1　　　　　　圖2　　　　圖3

　　在對大衛像進行速寫或素描時，應該要從圖2而不是圖3的角度來繪製。不過，速寫或素描的目的是指，從描繪的對象中盡量擷取更多的訊息量並進行記述，所以就這個含意來看，圖3的角度也是正確的解答。

但是也不能因此斷言能夠清楚看到剪影的姿勢才是正確的。圖4和圖5是拿著刀具的人物插圖,圖4在剪影中比較容易看出人物手持刀具,但以插圖來說,圖5看起來更具吸引力。圖5利用手持刀具的右手遮住左手和臉部增加插圖的層次感,大膽地破壞每個部位的輪廓,展現出向前突出的壓迫感。由此可知,重要的是要根據場景來分別使用剪影。

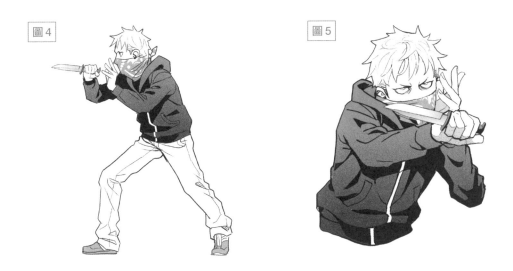

圖4　　圖5

以下再介紹一個例子。圖6這種從斜前方的視角繪製的插畫,看起來固然也很有動作感,但就如圖7所示,從正面捕捉動作,省略左腳、右上臂、右腰後側,整個畫面瞬間就會變得更生動、更有壓迫感。像這樣改變視角,省略身體的一部分,就會產生出插畫人物逼近觀看者的感覺。

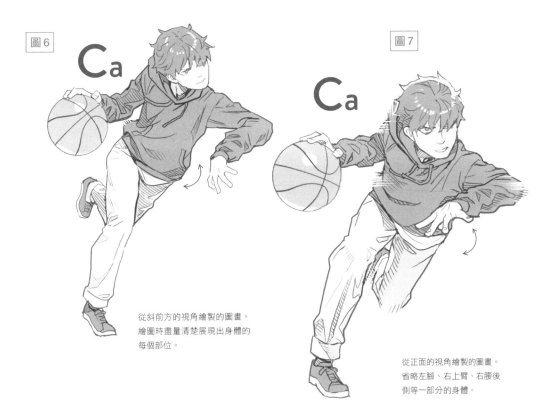

圖6

從斜前方的視角繪製的圖畫。
繪圖時盡量清楚展現出身體的
每個部位。

圖7

從正面的視角繪製的圖畫。
省略左腳、右上臂、右腰後
側等一部分的身體。

俯瞰構圖的省略

關於大幅扭轉的軀幹，本章介紹了各種如何繪製的方法，但實際上，在表現出人體扭轉中，最困難的是沒有直接看到扭轉的部位，卻能表現出扭轉的畫法。通常在繪製極度仰視、俯視構圖時，就必須用到這種繪圖法。

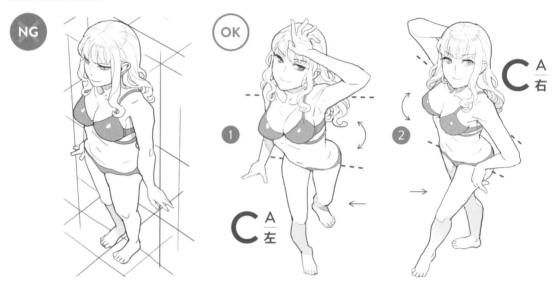

原本從側面看人體各部位時傾斜的角度並不會特別明顯，但在極度仰式、俯瞰的構圖中，因為縱軸的壓縮，傾斜角度會變得極度突出。同時也因此導致難以看清軀幹本身的扭轉，最後只能努力展現出剩餘人體各部位的傾斜。如上圖NG例子所示，藉由盡可能畫出無傾斜的狀態，固然可以逃避這個問題，但無論怎麼看都不會讓人覺得是一張好看的插畫，完全不值得讚揚。其實在這種時候，本書的符號標記就能派上用場。符號標記中顯示出關於軀幹傾斜大部分的必要資訊，所以我認為將其作為參考能達到最佳的效果。

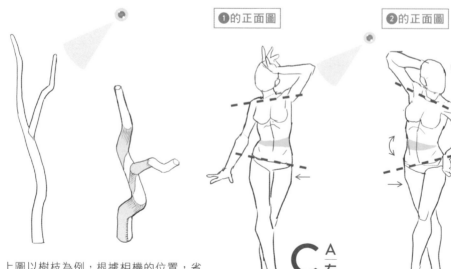

上圖以樹枝為例，根據相機的位置，省略了大部分與相機垂直的部分，盡量保留與相機水平的部分。要做到像這樣的分類作業，必須要有極強的邏輯能力。

在摸索如何壓縮時，可以像圖中一樣另外描繪正面的小圖並附上符號。這個方法有點在繞遠路，但也是一個不錯的選擇。

描繪時強調傾斜角度的訣竅是，先決定確切的相機位置，接著進行正確的分類，省略接近垂直的部位，保留接近水平的部位，並盡可能地將人體各部位詳細切分，分別考慮傾斜的角度。尤其是軀幹的部分，如右圖所示，最好是從腰部切分成兩個部分，分別考慮要畫成什麼樣的角度。如此看來可能會覺得有點不安，好像上半身和下半身是在兩個完全不同的空間繪製，但整體來說，只要傾斜的角度正確，重新整合後就會顯得非常自然。

追求真實不要太拘泥於透視圖

就如同在上頁介紹的俯瞰姿勢NG例子中看到的那樣，描繪人體時要盡可能同時畫出表示三維空間的輔助線，使背景和人物的空間一致，這個練習法和技巧就是所謂的「透視與軀幹結合」。當然，這對於繪製立體圖來說是很有效果的練習方法。但要用這種方式成功繪製，必要的條件是網格上的透視線和人體各部位基本一致，導致有許多人無論怎麼畫都無法展現出扭轉和傾斜，總是畫出僵硬的姿勢。因此，如果練習的過程中覺得好像少了些什麼，請嘗試各種不同的傾斜或扭轉。

太過於在意透視線所畫出的僵硬姿勢

注意人體的扭轉所畫出的生動姿勢

省略姿勢的速寫圖

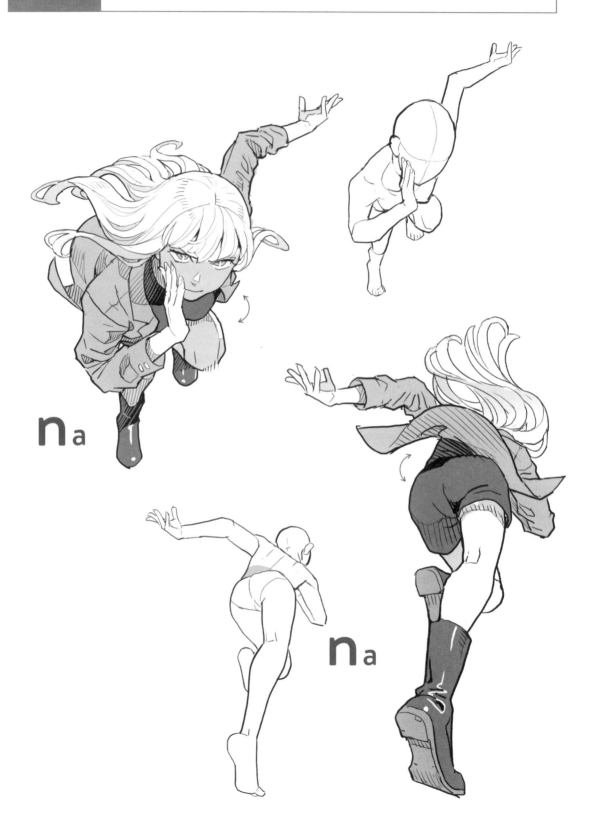

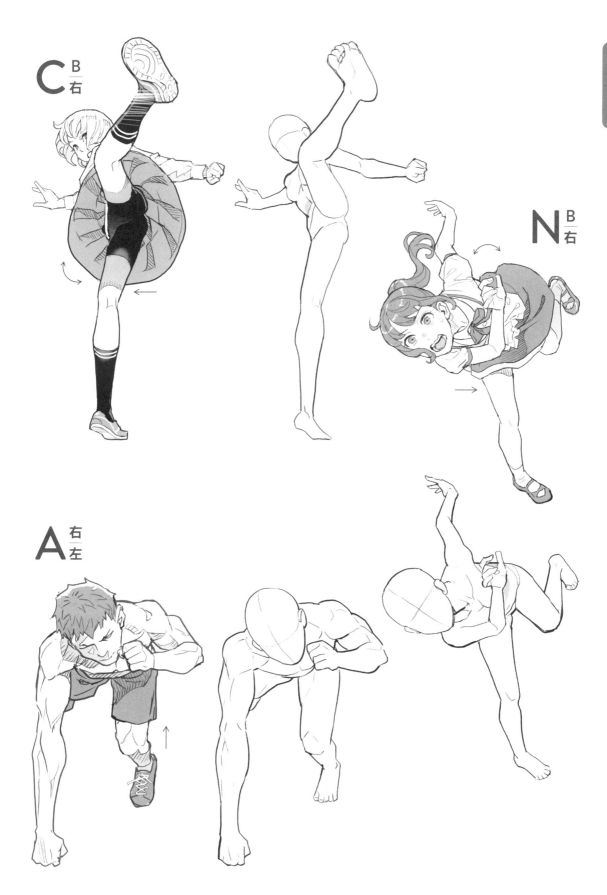

C $\frac{B}{右}$

N $\frac{B}{右}$

A $\frac{右}{左}$

COLUMN

. . . .

上身構圖的扭轉和傾斜

　　NG 的例子是先畫出三點透視的輔助線，接著沿著網格水平、垂直移動畫筆，盡可能地在排除扭轉和傾斜的情況下所描繪出人體。OK 的例子則是在 NG 例子上適當地添加扭轉和傾斜，不可思議的是，上下兩張插圖都因此產生了相機靠向被攝者的效果。儘管上身構圖是範圍有限的畫面，也足以感受到畫面外的空間和動作，由此可以再次確定繪畫時注意到身體扭轉和傾斜的意義。

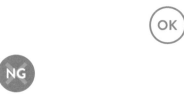

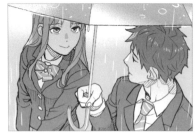

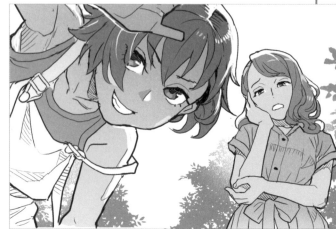

日常姿勢
DAILY POSES

本章將重點放在
走路、跑步、坐著、站立等日常生活的動作，
並彙整了在創作空間中重現這些動作的重點。

走路

無論畫了多少年的畫，依然很難習慣描繪「走路」這個動作。
以下將澈底分解並解讀那些在日常生活中相當熟悉，
但卻很難掌握微小細節的動作。

走路時的脊柱和手臂動作

走路的定理1

**擺動雙手行走時，除了單腳踏出的瞬間外，
基本上都是N（無類型）類型的姿勢。**

走路的定理2

擺動雙手走路或跑步時，脊柱（腰椎）會稍微往後彎。

事實上，走路、跑步等這類型的動作中包含了許多N類型（無類型）的姿勢。除了單腳踏出以保持身體平衡外，其他姿勢幾乎都屬於N類型。此外，因為是往前傾的姿勢，有很多人認為脊柱在這時是往前彎曲，但脊柱（腰椎）在走路時其實是呈現略為往後彎的樣子。或許各位會想說：「那駝背的人也是嗎？」從右圖可以看出，即使是駝背的人，也只有脊柱上半部前傾，脊柱（腰椎）基本上一樣是往後彎曲。

一般

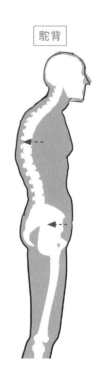

駝背

走路或跑步時的推力是來自於往前倒的身體重量。當上半身不斷傾斜時，為了避免傾斜到一定的角度導致摔倒，身體會自然而然地伸出一隻腳來支撐。接下來上半身會倒向支撐腳的另一側，於是又會伸出另一隻腳來支撐身體。像這樣連續下來的動作，就是所謂的「走路」和「跑步」。因此，為了持續往前行走，就必須有效率地不斷讓上半身往左右傾斜。而且上半身往下傾斜時必須將身體往上抬，這時就需要的就是擺動雙臂。正如目前為止所介紹的那樣，由於手臂、肩胛骨和腰椎經由肌肉相連，上半身的傾斜可以藉由雙臂的動作來進行調整。透過雙臂交互交替往上擺動的動作，將上半身往上抬，也就是說，使腰椎往後彎以便往前行走。

開始走路

自身的重量。

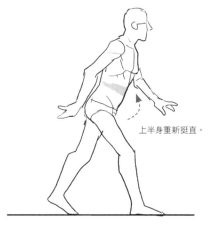

上半身重新挺直。

上半身因為身體的重量往前傾。

傾斜到一定的角度後，會往前伸出一隻腳以支撐身體。

上半身傾向支撐那隻腳的另一側（在承受自身重量的作用下），換另一隻腳往前伸以支撐身體。這時為了重新挺直上半身，身體會擺動雙臂，稍微調整傾斜度。

COLUMN

••••

擺動手臂的習慣

意外地，人在擺動手臂的方法上也會養成習慣。從正上方看，擺動的方法分成兩種，分別是時呈倒「八」字擺動和描繪曲線的「括弧」形擺動。此外，一般行走的時候，手臂在身體前方的擺動幅度會比在後方時略大。

倒八字

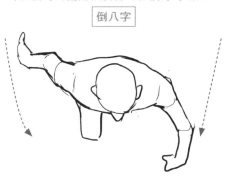

括弧形

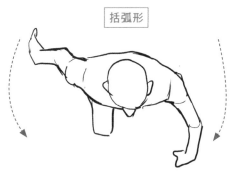

走路或跑步時，往前方上擺的手腕會伸直，
往後方上擺的手腕會彎向小指那側。

走路的定理4

走路時，往後方上擺的那側肩膀會上抬。

在CHAPTER 2說明手腕定理以及手臂的扭轉和脊柱的定理時也有提過，手臂向前擺動時會自然地外轉，不必施力手腕也會伸直。同時，向後擺動手臂時，手臂會自然地內轉，手腕會彎向小指那側。而且手臂扭轉的動作會牽動肩胛骨，而肩胛骨會拉動腰椎附近的肌肉，使腰椎彎曲，進而活動整個上半身。此外，觀察左右手肘和臀部的距離差異後會得知，擺向後方的手離臀部較近，一般來說脊柱應該彎向這側，但因為施加在向前擺動那隻手的外轉扭力更強，因此前側的腋下會收緊，導致向後揮動的那側肩膀抬高。覺得這一連串的流程很複雜的人，只要記住最後歸納出的定理即可。

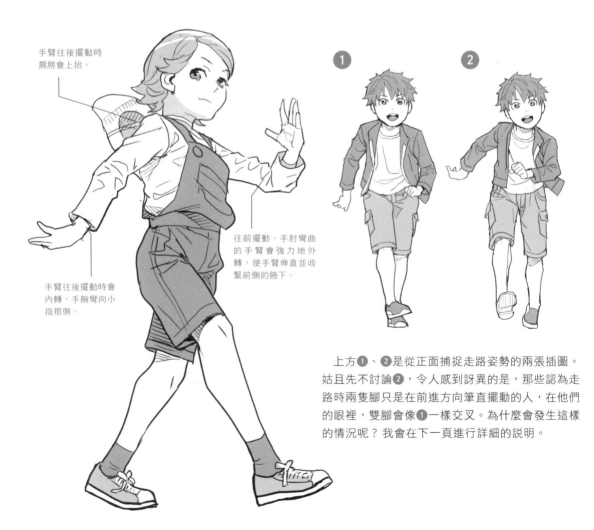

手臂往後擺動時肩膀會上抬。

往前擺動，手肘彎曲的手臂會強力地外轉，使手臂伸直並收緊前側的腋下。

手臂往後擺動時會內轉，手腕彎向小指那側。

上方❶、❷是從正面捕捉走路姿勢的兩張插圖。姑且先不討論❷，令人感到訝異的是，那些認為走路時兩隻腳只是在前進方向筆直擺動的人，在他們的眼裡，雙腳會像❶一樣交叉。為什麼會發生這樣的情況呢？我會在下一頁進行詳細的說明。

行走時的全身連續姿勢

　　以下將走路動作分成4個階段進行詳細的分析。列出來的姿勢之所以幾乎都是N類型（無類型），如先前所述，是為了將上半身向前傾倒作為推動力使用，盡量採取不穩定的姿勢。除此之外，還有一個理由是，相較其他動作，我將走路的動作切分成更精細的瞬間並捕捉每個瞬間的姿勢。一般來說，在記錄連續動作的姿勢時會盡量捨去模稜兩可的N類型姿勢（否則記錄量會加倍），但已經有許多關於「走路」這個動作的研究，我覺得很有趣，所以特別列在這裡。

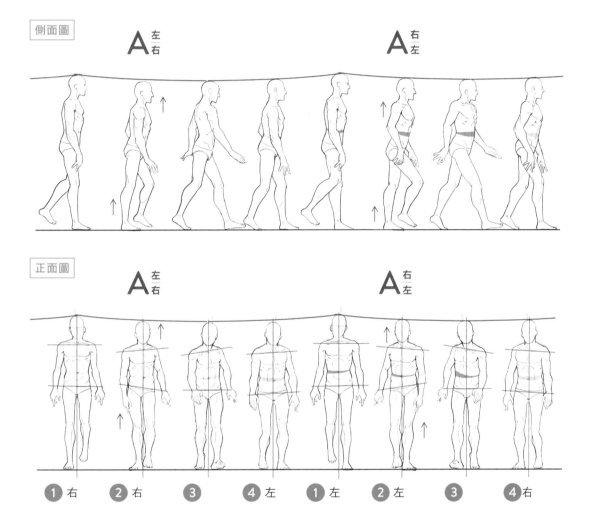

※數字是表示屬於P.150到P.153介紹的4種姿勢中的哪一種，左右標記代表軸心腳。因為可以明顯看出雙腳都承受著重量，沒有另外標示出軸心腳。

　　走路的步伐會使腳底受到強烈衝擊（詳細說明請參照CHAPTER 6），並急速改變身體姿勢時，由於強烈的姿勢反射，踏出步伐後，照理說會快速轉變為穩定的A、B、C類型姿勢。但從上圖可看出，即使是腳由上接觸地面的❸姿勢，仍然是不穩定N類型。由此得知，一般行走時，為了不引起劇烈的姿勢反射，會進行緩和的運動。

　　另外，如上頁的插圖所示，最能明顯看到（有時）雙腳交叉的瞬間是，下半身傾斜幅度最大，軸心腳走向內側的②姿勢。

① 開始行走軸心腳直立時

走路的定理5

**從側面看，當擺動的手和身體重疊時，左右肩膀接近水平，
軸心腳幾乎垂直，而且伸向後方的腳位於最高的位置。**

　　雙臂以相同的角度位於最下方的地方，手指也呈現朝下的狀態。軸心腳那側的手即將往前移動。軸心腳完全伸直，伸向後面的腳抬到最高的位置。整個身體處於最為挺直的姿勢。

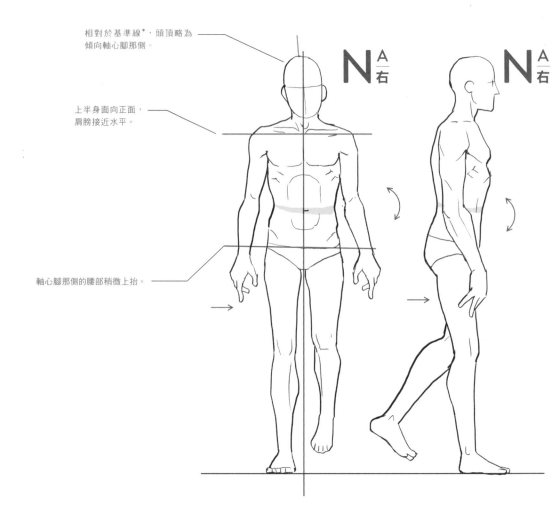

相對於基準線*，頭頂略為
傾向軸心腳那側。

上半身面向正面，
肩膀接近水平。

軸心腳那側的腰部稍微上抬。

*基準線：開始走路前，人體從正面看時的中線。

②身體往前推時

走路的定理6

**當腳要開始往前伸出時，軸心腳那側的腰部會上抬，
與軸心腳相反側的肩膀會抬高，呈現出A類型的姿勢。**

軸心腳那側的手往前方擺動，與往前伸那隻腳同側的手往後方擺動。軸心腳落在身體後方，為了支撐斜前方的身體，承受著最大的負荷。往前伸的那隻腳向前方邁出並即將成為軸心腳。

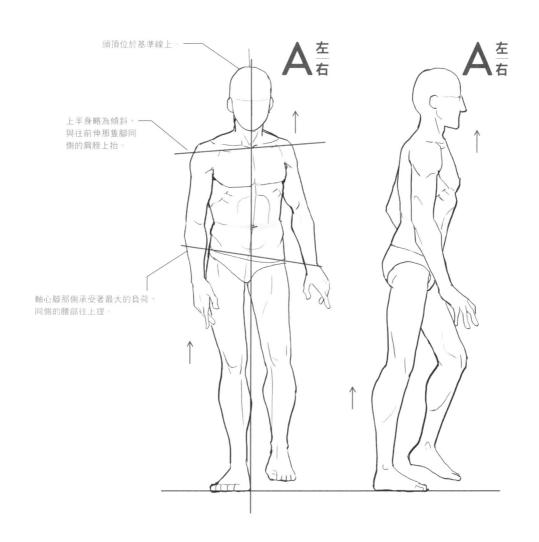

頭頂位於基準線上。

上半身略為傾斜，
與往前伸那隻腳同
側的肩膀上抬。

軸心腳那側承受著最大的負荷，
同側的腰部往上提。

③軸心腳和另一隻腳交替時

走路的定理7

**當四肢張開到最大時，與向後擺那隻手同側的肩膀會上抬，
上半身傾斜到最大幅度，腰部幾乎保持水平。**

走路的定理8

**行走的過程走，向前踏出的那隻腳在踩到地板的瞬間，
前後兩隻腳會平均承受身體的重量。**

這是雙臂前後擺動幅度最大的狀態。軸心腳落在上半身的後方，此時軸心腳和另一隻腳準備相互交替，是雙腳位於張得最開的地方，同時也是身高最矮的時候。

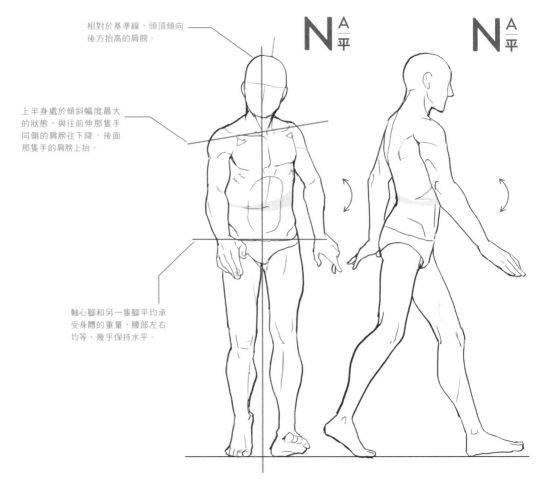

相對於基準線，頭頂傾向後方抬高的肩膀。

上半身處於傾斜幅度最大的狀態，與往前伸那隻手同側的肩膀往下降，後面那隻手的肩膀上抬。

軸心腳和另一隻腳平均承受身體的重量，腰部左右均等，幾乎保持水平。

行走時，踩在地板的瞬間，雙腳同時支撐身體重量，所以與跑步不同，腿部不易感到疼痛。

④身體靠向前面的軸心腳時

走路的定理9

當身體的重量放在往前踏出的那隻腳時，全身會略微傾斜，抬高軸心腳那側，但肩膀和腰部基本上還是保持水平，並且上半身的扭轉會消失。

軸心腳那側的手和另一側的手分別往前方和後方移動。軸心腳在上半身的前方，另一隻腳留在後方。這時候身體高度會慢慢變高。

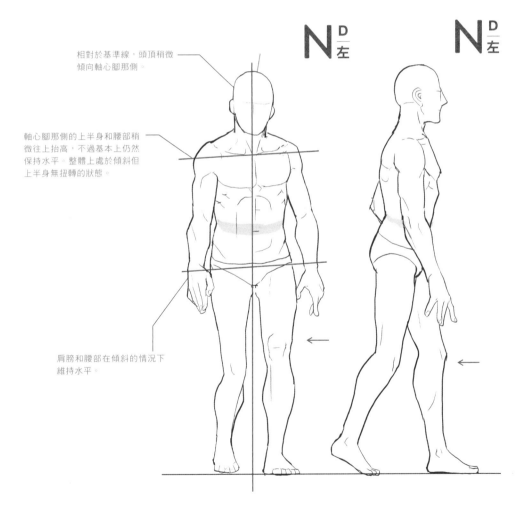

相對於基準線，頭頂稍微傾向軸心腳那側。

軸心腳那側的上半身和腰部稍微往上抬高，不過基本上仍然保持水平。整體上處於傾斜但上半身無扭轉的狀態。

肩膀和腰部在傾斜的情況下維持水平。

在柔道等領域中，「瞄準對手單腳著地的那一刻」這句話就是指這種不穩定的姿勢。

首先作為前提，需要大家先回憶我在CHAPTER 2說明的「手臂的位置和脊柱的定理4」，也就是「雙臂在身體前面往上舉高時，上半身會往後倒；往身體後方抬高時，上半身則是會往前倒」這個人體的動作。如下圖②所示，一般在平地上行走時，大部分的人手臂向前擺動的幅度會大於向後擺動的幅度，但如①一樣，在爬上坡時，面對傾斜的地面，為了藉由往前傾的姿勢穩定平衡，手臂往後方擺動的幅度會比在平地時大。

　相反地，像③一樣，在走下坡時，為了採取後傾姿勢以穩定平衡，手臂往前方擺動的幅度會比在平地時大。

　只要記住身體軸心和手臂擺動之間的關係，在動畫等場景表現地形時會很有幫助。此外，快走的姿勢其實幾乎與①走上坡時相同。

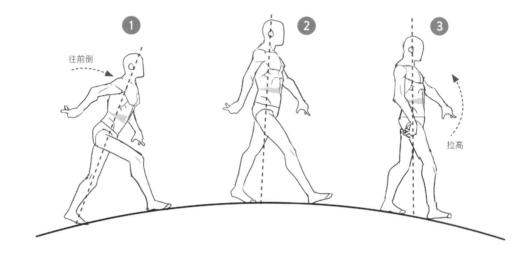

　在短跑的場景中也可以觀察到相同定理的作用。如下圖①所示，從蹲踞式起跑這種向下彎曲身體的姿勢開始，首先為了拉起上半身，剛開始時會如②一樣，雙臂向前方大幅擺動。不過當速度達到一定的程度後，擺動手臂時，手肘幾乎不會向前超過身體，就如同③一樣，只是小幅度的擺動。這是因為在速度加快的同時，會受到空氣阻力的影響，所以不需要拉動脊柱的動作，雙臂的擺動主要只是用來使上半身往前方傾倒。

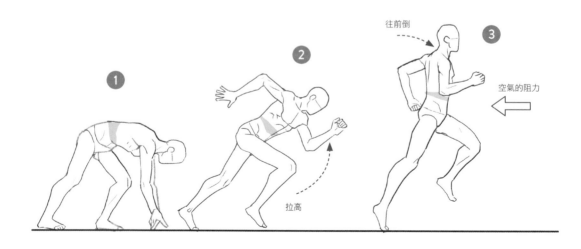

COLUMN

....

身體軸心的傾斜和手臂的動作會根據情景改變

身體軸心的傾斜和手臂的動作也會因場景而異。以下按照坡道和快步等細節分別進行描繪。

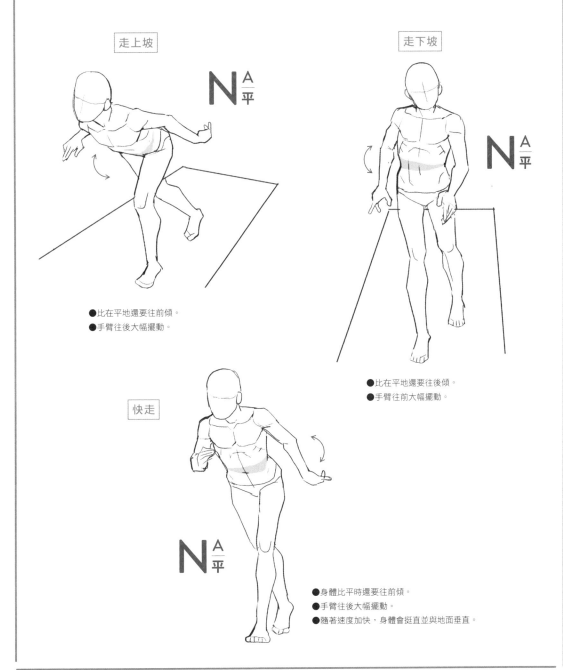

走上坡

$\dfrac{A}{平}$ N

● 比在平地還要往前傾。
● 手臂往後大幅擺動。

走下坡

N $\dfrac{A}{平}$

● 比在平地還要往後傾。
● 手臂往前大幅擺動。

快走

N $\dfrac{A}{平}$

● 身體比平時還要往前傾。
● 手臂往後大幅擺動。
● 隨著速度加快，身體會挺直並與地面垂直。

模特兒走臺步的特殊性

走路的定理10

一步一步用力踏步行走時，
即使是單腳著地也會形成 A 類型的穩定姿勢。

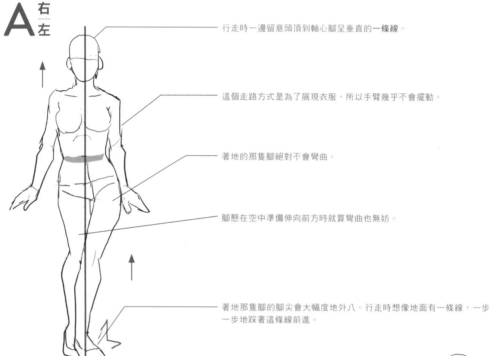

行走時一邊留意頭頂到軸心腳呈垂直的一條線。

這個走路方式是為了展現衣服，所以手臂幾乎不會擺動。

著地的那隻腳絕對不會彎曲。

腳懸在空中準備伸向前方時就算彎曲也無妨。

著地那隻腳的腳尖會大幅度地外八。行走時想像地面有一條線，一步一步地踩著這條線前進。

　　如上一頁所學到的內容，一般行走的過程中，前方的腳放下來時，雙腳會均勻負擔身體的重量。但當立足點不穩定時，就會用力踏在地上，確實用單腳來承受體重，因此落地的姿勢會是穩定的 A 類型。

　　用這種一步一步用力邁步的走法來走路的人中，最具代表性的例子就是模特兒走臺步。模特兒走臺步的走法相信大家都很熟悉，看起來的步伐相當大，但上半身幾乎不會晃動，並且腰部會以驚人力道左右搖擺，使雙腳一直相互交叉。就算不那麼極端，只要注意不要讓著地的那隻腳彎曲，腰部就會大幅擺動，也就是會形成女性的走路方式，請試著實際站起來走走看。記住這個定理後，就能增加走路法的描繪種類。

據說也有一種技巧是，在伸展台轉身時，像圖中這樣臉部朝著正面回頭，會給觀眾留下深刻的印象。

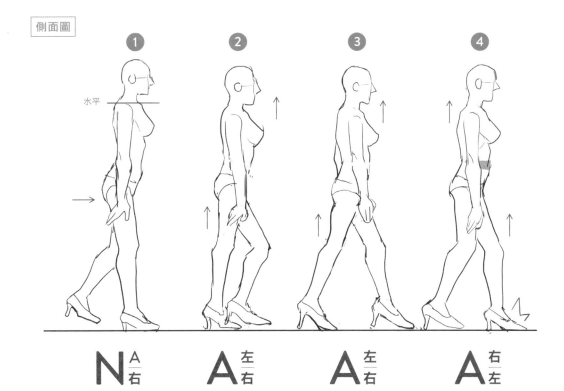

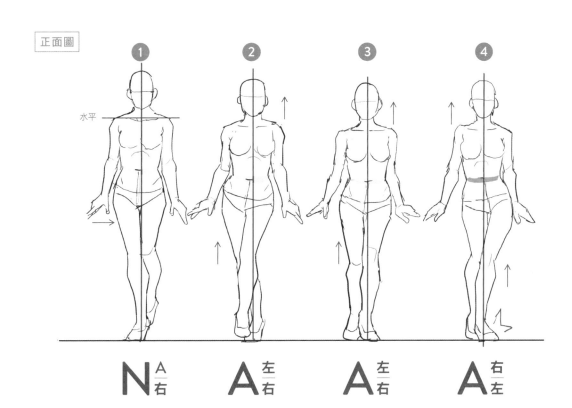

身體前彎行走

立足點不穩定時，用力踩踏是很有效的方法，但也有一種方法是，在坡度更加陡峭，沒有穩定的立足點時，可以用身體彎曲的Ｂ類型姿勢行走。若是坡度不太傾斜的坡道，只要以正常的Ａ類型姿勢行走，大幅往後方擺動手臂即可，但如果是在爬一個掉下去後絕對無法安然無恙的坡道，可以用重心往前，身體平衡穩定的Ｂ姿勢來往上前進，以避免向後倒。與一般的走路方式不同，將脊柱往前彎的同時伸出同一側的手和腳後，就能用這樣的姿勢行走。

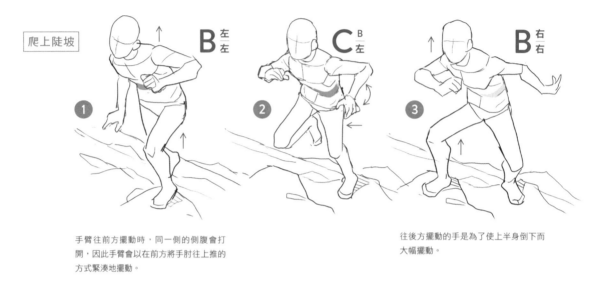

手臂往前方擺動時，同一側的側腹會打開，因此手臂會以在前方將手肘往上推的方式緊湊地擺動。

往後方擺動的手是為了使上半身倒下而大幅擺動。

日本古時候的走路法「難波步」

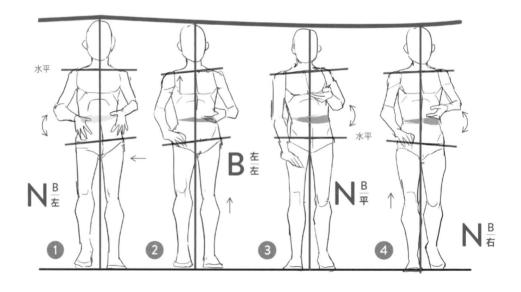

　　說到同時伸出同一側的手腳走路，也許有人聽說過江戶時代以前的日本人會採取這樣的走路方式（難波步）。我在看了實際使用難波步走路的影片時得知，這個走路方式並不是往前伸出腳的同時「向前擺動」同一側的手，而是在行走時「抬高」另一側的手肘。

難波步也和上一頁介紹的陡坡行走方式一樣，基本上是身體往前彎的 B 類型姿勢，但如果讓背肌幾乎完全伸直，行走上會更為容易。實際的做法只需要在往前伸出的那隻腳著地時，抬高對角線上的手肘即可。若是在平地進行難波步可能會覺得毫無意義，因為只是上半身微微晃動，也沒有走得比較快。但如果是在上樓梯時利用這個方法，就可以保持前傾的姿勢，有效率地將體重放在一隻腳上，進而使往上爬的速度比平時還要快。

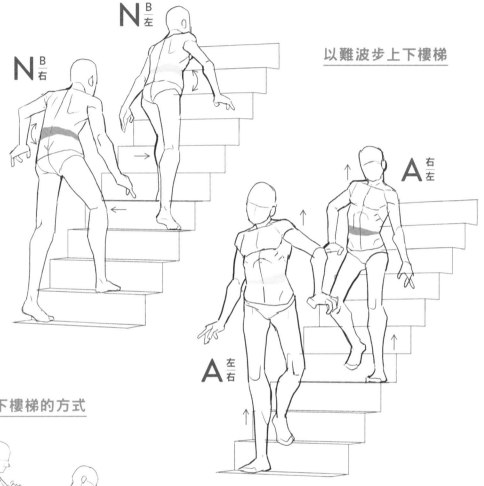

以難波步上下樓梯

一般下樓梯的方式

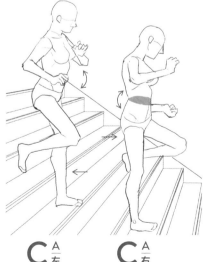

此外，在下樓梯時，為了讓身體稍微往後彎，向前伸出的那隻腳踩上下一個臺階的瞬間，要抬高對角線上的手肘。如上圖所示，下樓梯那一瞬間的姿勢全部都會是 A 類型。這麼做有什麼意義呢？如左圖所示，一般下樓梯時無論如何都會形成 C 類型的姿勢，使一隻腳承受所有的身體重量。相比 C 類型，A 類型帶給腳的負荷較為輕微，只要使用從 A 類型中創造出的難波步，即使一直下樓梯，腳也不會輕易感到疼痛。綜上所述，在實踐後可清楚得知，如果經常在像臺階這樣凹凸不平，上下坡陡峻的山路上移動，難波步是一種非常有用且有效率的走路方式。

以走路方式來分別繪製

僅憑走路的方式，就能分別描繪各種人物。因為是許多場景都會畫到的基本的動作，事先記住特徵的話，將來會方便許多。

成年男性

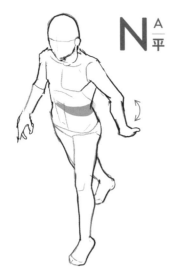

上半身	晃動小。
速度	快。
步伐大小	大。
雙手的擺動幅度	普通。
其他	男性模特兒在走臺步時，為了更加強調出力量，會將手臂內轉，以便從正面可以看到手背。

成年女性

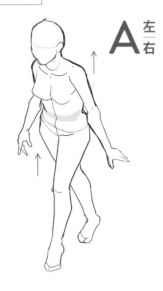

上半身	晃動小，取而代之的是腰部動作會較為明顯。
速度	略慢。
步伐大小	略小。
雙手的擺動幅度	小。
其他	只要走路時軸心腳會稍微伸直一點，每走一步雙腳看起來就會相互交叉，並且腰部動作更為明顯，進而形成女性化的走路方式。

小孩

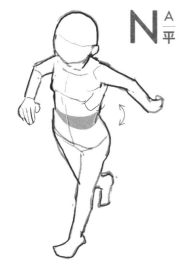

N $\frac{A}{平}$

上半身	晃動大。
速度	快。
步伐大小	與身形相較，看起來步伐很大。但如果是和大人相比，步伐算小。
雙手的擺動幅度	腋下開得幅度很大。
其他	目前尚未得知小孩為什麼會在走路時打開腋下、為什麼移動速度那麼快，但只要掌握這個特徵，看起來就會像是小孩會做出的動作。

老人

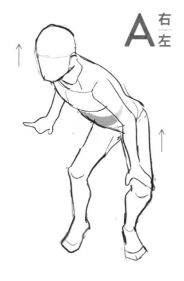

A $\frac{右}{左}$

上半身	晃動小。
速度	略慢。
步伐大小	小。
雙手的擺動幅度	小。
其他	駝背、俯身是「沮喪時的走路方式」所呈現出的特徵，如果再加上O型腿，插圖人物瞬間看起來就會像是個老人。

不良少年

N $\frac{A}{平}$

上半身	晃動大。
速度	慢，因為力量擴散到不必要的地方。
步伐大小	大。
雙手的擺動幅度	雙手打開，幅度大。
其他	生氣的人和威嚇四周的人走路方式都一樣，總之就是動作都很誇大。

肥胖的人

N $\frac{A}{平}$

上半身	晃動大。
速度	慢，因為力量分散。
步伐大小	大。
雙手的擺動幅度	體型的關係腋下會打開，幅度大。
其他	上半身晃動大並不是用來威嚇他人，而是為了移動沉重的身體。個子高的人也有同樣的特徵。

情緒低落的人

N $\frac{A}{平}$

上半身	晃動小。
速度	慢。
步伐大小	小。
雙手的擺動幅度	小。
其他	駝著背低著頭。當雙手完全沒有擺動時，會以身體往前彎的狀態向前邁進。

COLUMN
· · · ·
特殊情況下的走路法

　　走路的姿勢因為受傷、年齡增長等因素出現變化時，便無法再像平時一樣行走。畢竟如果用不穩定的姿勢行走，有可能會直接摔倒。在大部分的情況下，會使用拐杖等輔助工具，並以A類型的穩定姿勢行走。下列圖中將不方便的那隻腳塗成紅色以作為標記。

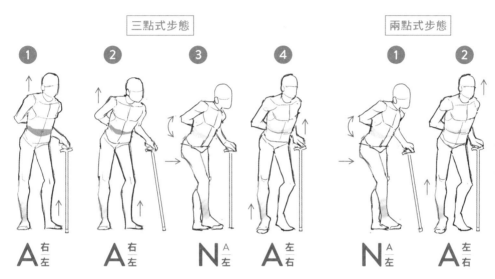

先如❷將拐狀往前伸出，體重放在拐杖上直到姿勢形成❸的N類型，不方便的那隻腳往前移動，並如❹向拿著拐杖的那隻手施加力量，打開左側側腹，擺出A左右的姿勢後再伸出健康的那隻腳。

若可以在將拐杖往前伸的同時抬起不方便的那隻腳，就能利用兩點式步態行走。

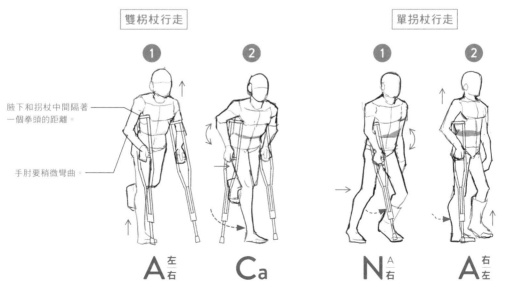

腋下和拐杖中間隔著一個拳頭的距離。

手肘要稍微彎曲。

如❷所示，在利用雙臂的力量使身體懸空時，將右腳往前伸。

如❷所示，在拐杖上施力，打開右側側腹，擺出A右左姿勢後將健康的那隻腳往前移動。

跑步

跑步這個動作要說的話，可以說是「前進時，邊使雙腳相互交替跳躍，
邊讓向前倒的身體繼續往前倒的行為」。跑步的姿勢和走路的姿勢相似，
但兩者之間當然也有很大的差異。

走路時的全身連續姿勢

與走路相同，跑步也是將上半身往前倒的重量當作前進的推力，所以 N 類型（無類型）的姿勢會
比較多。不過，兩者的不同之處在於，跑步時在跳躍後落地的瞬間，腳掌會受到衝擊，引起姿勢反
射，進而形成 A 類型的姿勢。

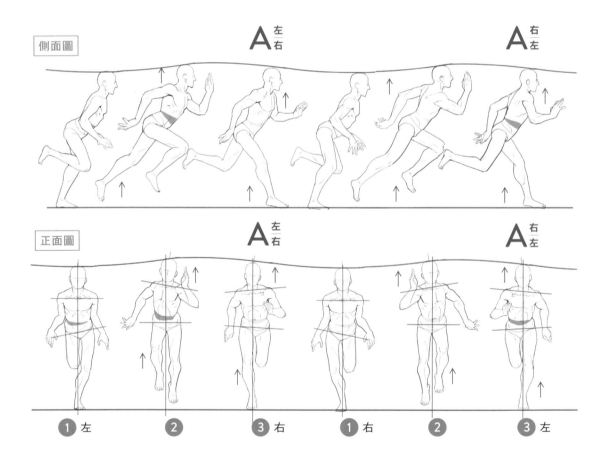

※ 數字是表示屬於 P.165 到 P.167 介紹的 3 種姿勢中的哪一種，左右標記代表軸心腳。②處於懸空無軸心腳的狀態，所以沒有標記。

①軸心腳在後側，身體往前推並下沉準備跳躍

> 跑步的定理 1
>
> ### 在用單腳跳躍前，兩邊的肩膀大致水平對齊，
> ### 從側面看時，雙臂幾乎重疊。

這個動作是從側面看時，雙臂重疊，頭部位於最低位置的瞬間。在這之後，軸心腳那側的手肘下方部位會往前擺動，而與往前邁出那隻腳同側的手臂則會往後擺動。

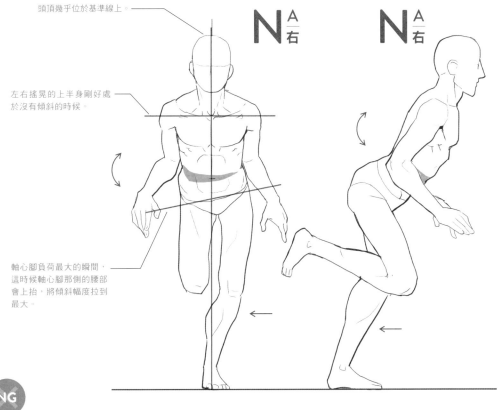

頭頂幾乎位於基準線上。

左右搖晃的上半身剛好處於沒有傾斜的時候。

軸心腳負荷最大的瞬間，這時候軸心腳那側的腰部會上抬，將傾斜幅度拉到最大。

NG

［常見的繪圖錯誤 1］

乍看下很有壓迫感，但這是脊柱往前彎的 B 類型姿勢。如果是在陡峭的臺階上飛躍上爬，那就有可能會出現這種姿勢，但若畫的是在平地上奔跑，那就不能說是正確的姿勢。

②跳躍後雙腳角色替換

> **跑步的定理2**
>
> **跳躍到空中時，四肢前後展開到最大，腰部接近水平。**
>
> **跑步的定理3**
>
> **跳躍到空中時，擺動到後側那隻手的肩膀會往上抬高。**

全身懸空，四肢前後展開到最大，頭部位於最高的位置。

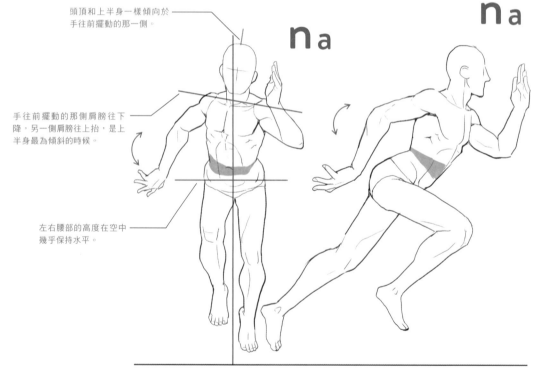

頭頂和上半身一樣傾向於手往前擺動的那一側。

手往前擺動的那側肩膀往下降，另一側肩膀往上抬，是上半身最為傾斜的時候。

左右腰部的高度在空中幾乎保持水平。

NG

［常見的繪圖錯誤2］

　　如上圖所示，揮動雙手奔跑的瞬間，照理說應該是在空中的最高點，但在左圖中，卻有一隻腳著地。這張圖可以說是將②的上半身狀態和③的下半身狀態拼貼在一起。不過因為看起來相當美觀，是許多繪圖者常見的繪圖錯誤。

③著地後，前面的軸心腳將後面的身體往前拉

[跑步的定理 4]

**單腳著地的衝擊，會讓身體形成穩定的 A 類型姿勢。
在身體後方往上踢的腳會抬到最高的位置。**

當向前、後擺動的雙手開始往反方向移動時，身體就會進行著地的動作。軸心腳落地，位於軀幹的前方，往後踢的那隻腳的腳跟會抬到最高的位置。

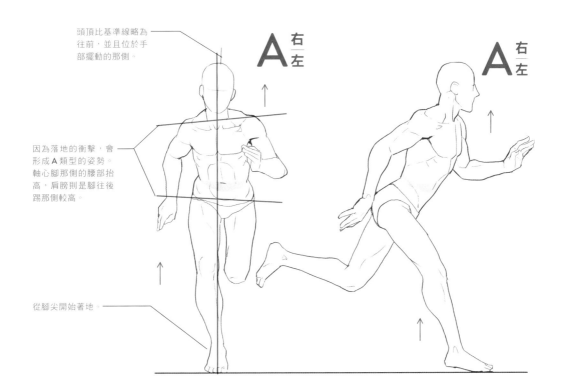

頭頂比基準線略為往前，並且位於手部擺動的那側。

因為落地的衝擊，會形成 A 類型的姿勢。軸心腳那側的腰部抬高，肩膀則是腳往後踢那側較高。

從腳尖開始著地。

［常見的繪圖錯誤 3］

跑步的過程中，只有在單腳著地的瞬間，不是手部擺到後方那側的肩膀，而是擺動至前方那側的肩膀上抬（在走路、跑步的動作中相當罕見）。不過，如果忘記當下雙手的擺動正處於不上不下的位置，而且是畫出向左圖一樣大肆擺動的雙臂，看起來就會像是跑步以外的動作。

頭部在走路、跑步時的連續姿勢

走路時的頭部高度

※ ❶❷❸❹用來表示P150～153中說明的姿勢類型。

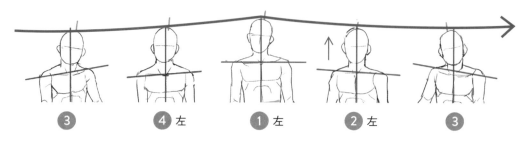

跑步時的頭部高度

※ ❶❷❸用來表示P165～167中說明的姿勢類型。

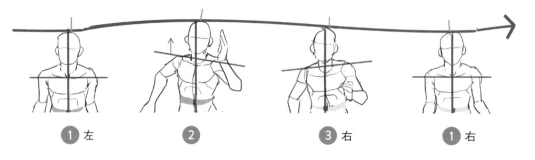

上圖是頭部在走路和跑步時的高度變化。下圖是走路和跑步時頭部姿勢的正面圖，這部分的動作我稍微畫得比較誇張。

走路時的頭部動作

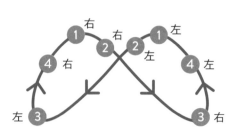

跑步時的頭部動作

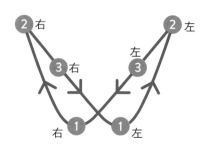

兩個姿勢軌跡之所以不同，我認為是因為跑步時，頭部只是沿著上半身的動作擺動。相對地，走路時，在上半身最為傾斜的❸階段，頭部會出現反射姿勢，使後腦勺快速靠向較高那側的肩膀。

動畫和實際跑步的比較

動畫的標準跑法

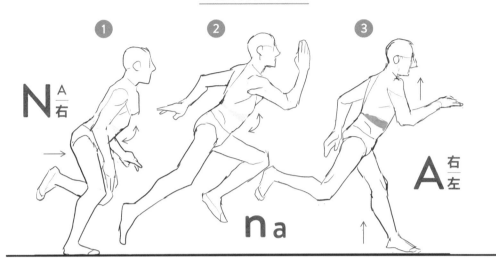

到目前為止關於走路和跑步時的說明中，使用的姿勢其實都是以動畫為基礎。之所以分別將走路姿勢分切為4個動作，跑步姿勢分切成3個動作，也是因為動畫是這麼切分的。本來以為只要經歷無數實戰，和不斷累積領域相關的學問，到這裡就已經差不多了。然而，在調查的過程中，我發現田徑選手實際跑步的姿勢和上圖的動畫姿勢完全不同，因此姑且記錄在這裡。相對於上圖的動畫跑法是重複3個動作，下圖的跑法則是不斷地以2個動作來移動，這也是實際跑步姿勢會有的特徵。

實際加快速度時的跑法

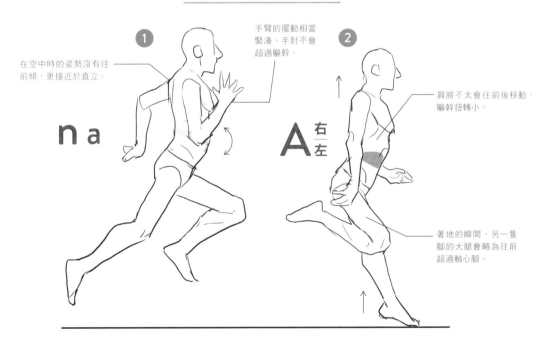

在空中時的姿勢沒有往前傾，更接近於直立。

手臂的擺動相當緊湊，手肘不會超過軀幹。

肩膀不太會往前後移動，軀幹扭轉小。

著地的瞬間，另一隻腳的大腿會略為往前超過軸心腳。

根據跑步方法分別描繪

長距離跑步

人體在長距離跑步時的姿勢是，先往前傾再後仰並呈現直立的狀態，最後只有腰部看起來是向後傾斜的樣子。手臂的擺動也是相當緊湊地前後交錯，而且手肘不會往前超過軀幹。

側面圖

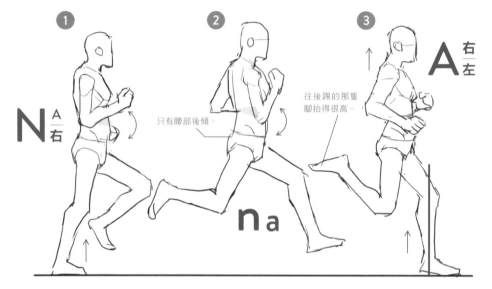

只有腰部後傾。

往後踢的那隻腳抬得很高。

在落地時為了減輕對膝蓋帶來的負擔，會讓膝蓋以下的部位與地面呈直角，從腳尖開始著地。

正面圖

轉彎

頭部和軀幹一起倒向內側。

外側的腋下略為打開。

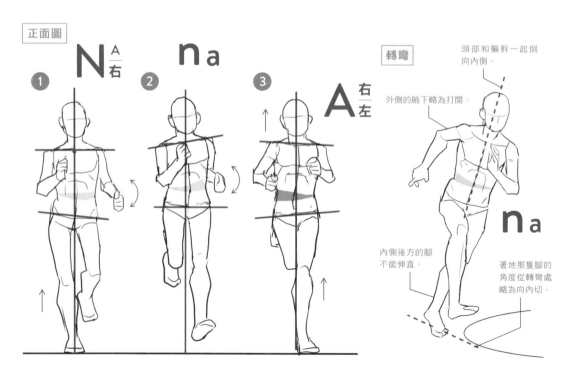

內側後方的腳不能伸直。

著地那隻腳的角度從轉彎處略為向內切。

女性

　手臂不是前後擺動，主要是手肘以下左右擺動，只要這麼畫就能描繪出看起來像是女性跑步的樣子。此外，如果再加上腰部大幅移動，以膝蓋伸直的狀態著地，女性的特徵會更加強烈。

正面圖

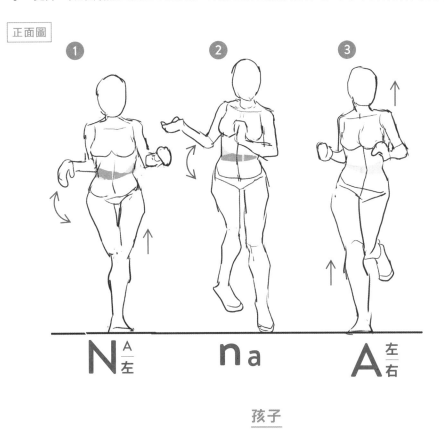

孩子

　描繪時，保持腋下打開的狀態，就能創造出孩子跑步的氛圍。上半身的晃動也可以畫得明顯一點。

正面圖

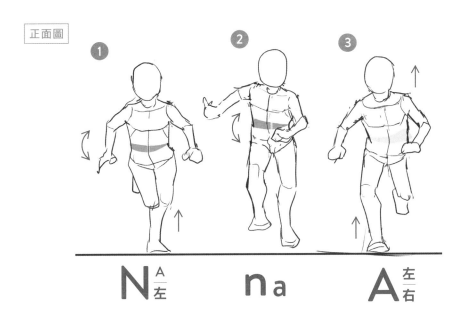

抬高肩膀跑步、走路

　　在助跑擲出標槍時，必須降低拿著標槍那側的肩膀；在手提重物時，為了維持平衡，提著重物那側的肩膀必須一直保持上抬的狀態。這是一種包含Ｃ類型姿勢的獨特跑步方式。在以這種姿勢跑步時，上半身會維持一定的傾斜度，一側的肩膀上抬，另一側的腳則會微微地抬高。

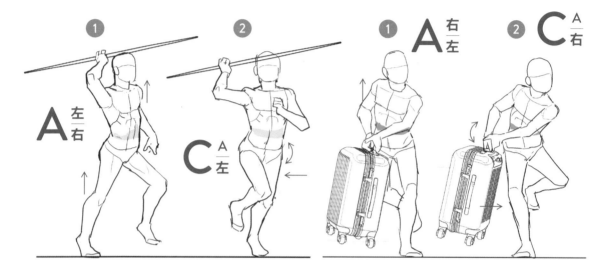

　　此外，在坡道上傾斜身體，在相當陡峭的坡面上往下跑時，為了保持往前突出那側的肩膀往上抬，後側的腿會稍微抬高。在下圖中，由於身體處於自然而然地不斷踢向地面的姿勢，上半身會往左旋轉，就像是剎車系統一樣，這個動作在動作片的踢技中也能看到（詳細請參照CHAPTER6）。即使不需要一直抬起任一側的肩膀，在下樓梯等時候也要重複Ｃ類型姿勢，以調整上半身，使之盡量維持水平。此時，與向前擺動手臂相比，單腳走下臺階的同時，將同一側的手肘稍微往前抬高，這樣的動作會更精簡、效果會更佳。

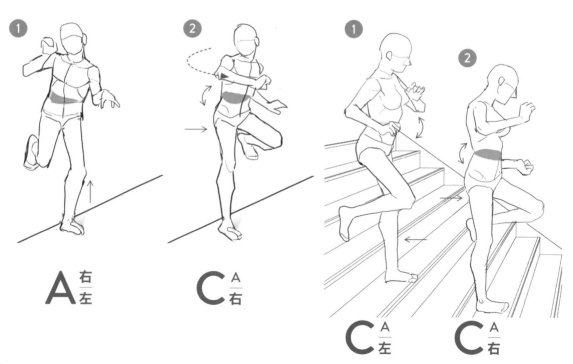

COLUMN

....

根據走路、跑步姿勢來描寫內心

　　走路和跑步的動作平時就已經很熟悉，所以即使只有些微的變化，無論是誰都能夠察覺到不對勁。因此，如果沒有確實掌握重點，就算試著稍微改變走路或跑步的方式，在他人的眼裡也只是「奇怪的走路或跑步方式」。此外，在動畫中經常看到將雙手大幅揮動到臉部前面的跑步方式，考慮到實際跑步的情況，這種動作只會出現在一開始跑步時，而且時間相當短暫。可能是為了表現出「看起來更加拚命」的內心狀態，才會形成這種姿勢。

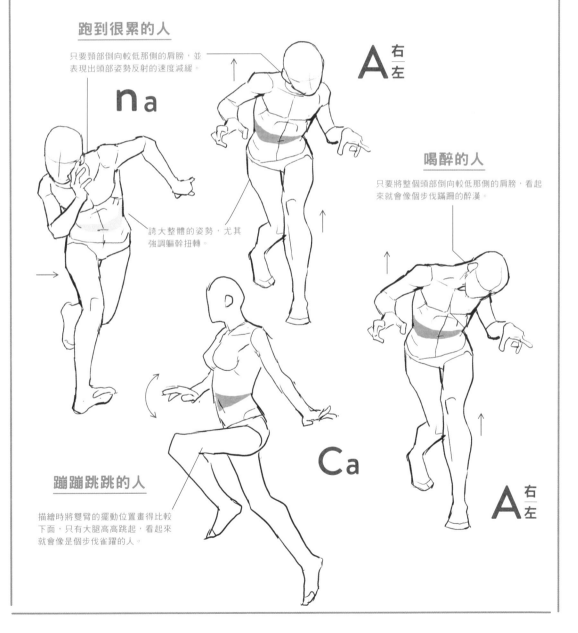

跑到很累的人

只要頸部倒向較低那側的肩膀，並表現出頭部姿勢反射的速度減緩。

誇大整體的姿勢，尤其強調軀幹扭轉。

喝醉的人

只要將整個頭部倒向較低那側的肩膀，看起來就會像個步伐蹣跚的醉漢。

蹦蹦跳跳的人

描繪時將雙臂的擺動位置畫得比較下面，只有大腿高高跳起，看起來就會像是個步伐雀躍的人。

坐下

站立和坐下是我們平時不會特別注意的動作，
但因為很熟悉，在描繪時只要採取與一般不同的平衡方式，
就會立刻產生出不協調感。是處理上相當麻煩的動作。

重心的定理

相較 B 類型，A 類型的重心更偏向後方

這個定理是我在確認站立、坐著、彎腰後，脊柱什麼時候會彎曲、什麼時候會伸展時發現的。在墊起腳尖蹲下來時，如果背部往內彎，臀部與腳跟之間會出現空隙，但若是稍微往後彎曲背部，會更明顯地感受到加諸在身上的重量，並且使臀部和腳跟緊密貼合，感覺上會輕鬆許多。從這點來看，我認為背部往後彎時，頭部的重量會相應地往後方移動，所以才會引發這種現象。我是在做下圖 D 類型姿勢時想到的，但若是要對未來有幫助，應該要記住的是之前所介紹的 A、B 類型。

背部內彎

臀部和腳跟之間會有空隙。

脊柱後彎

因為頭部的重量，臀部和腳後跟貼合。

各種坐姿

坐在地板上

坐姿基本上是穩定的 D 類型。跪坐、坐禪是脊柱後彎的姿勢，即「良好的坐姿」。相對地，盤腿坐時脊柱可以是後彎，也可以是內彎。

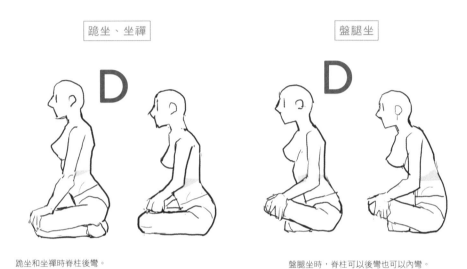

跪坐、坐禪　　　　　　　　　　　盤腿坐

跪坐和坐禪時脊柱後彎。　　　　盤腿坐時，脊柱可以後彎也可以內彎。

單膝站立坐姿、雙手抱膝坐姿

單膝站立坐姿固然穩定，但會引起 C 類型的姿勢反射，使右側側腹打開。雙手抱膝坐姿完全保持 D 類型姿勢，是一種無論是脊柱是後彎還是內彎都不會出現不協調感的姿勢。

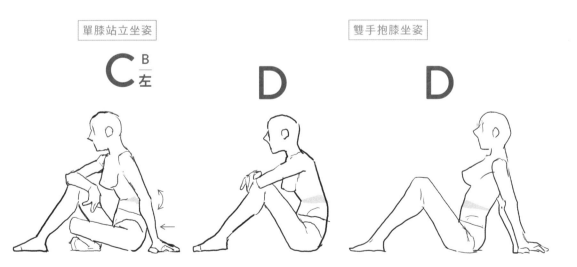

單膝站立坐姿　　　　　　雙手抱膝坐姿

四肢著地爬行

將手肘貼著地板爬行，脊柱會自然而然往內彎。爬行時如果手肘沒有貼著地板，脊柱則會往後彎。

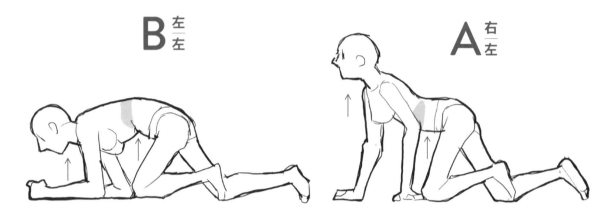

在四肢著地爬行時，若是 B 類型姿勢，會使用同側的手臂和膝蓋向前移動，如果是 A 類型姿勢，則會使用對角線上的手臂和膝蓋向前移動。

跪姿、單膝跪姿

在做跪姿和單膝跪姿的動作時，A 類型會比較穩定，可以長時間保持相同的姿勢。如果是 B 類型會有點不太舒服，所以反而看起來像是準備要站起來的樣子。

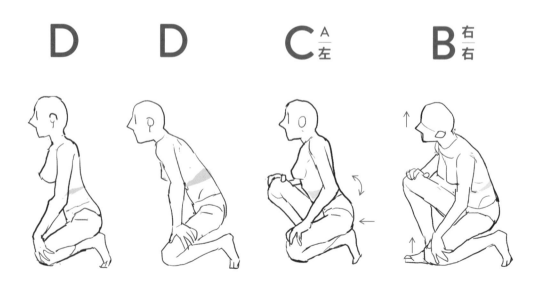

A類型和B類型的重心

　　「A類型的重心比B類型更偏後方」這一定理，也可以藉由實際比較滑板和衝浪的重心來了解。滑板和衝浪一樣都是站在板子上，不過很明顯這兩者是完全不同的運動。這裡想要大家留意的差異是，衝浪主要的動作是「往下滑」，但滑板是設計成除了往下滑外，還會在「平地滑行」的運動。因此，在使用滑板往下滑時要像衝浪一樣呈現重心往後的A類型姿勢，這個姿勢同時也有助於起到剎車的作用，但在平地加速時，必須要使用重心放在滑板前方的B類型姿勢。順帶一提，滑板在往下滑時，通常都會採取重心在後的A、C^A姿勢。

滑板

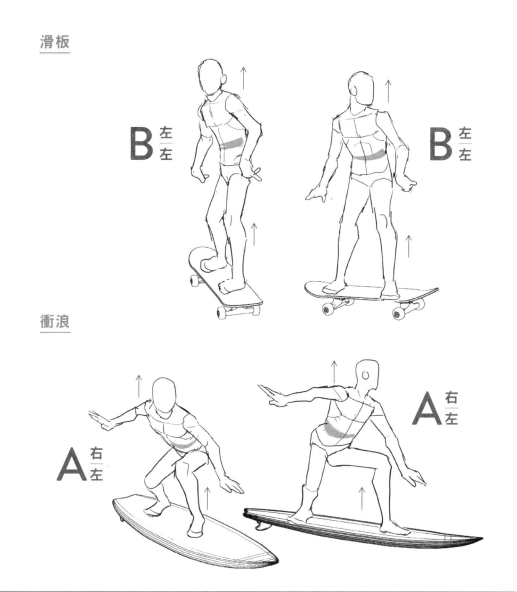

衝浪

到坐下前的動作

側坐

　　想要坐下時，以 B 類型姿勢往前彎曲，利用往前伸的頭部重量使身體自然彎曲。以一般的印象來說，包含 B 類型姿勢的坐姿，較為男性化，包含 A 類型姿勢的坐姿較為女性化。此外希望大家多加留意的地方是，在盤腿的姿勢❸和❹中，因為 C 類型的姿勢反射，在坐下的瞬間，會增加橫向的動作。

側面圖

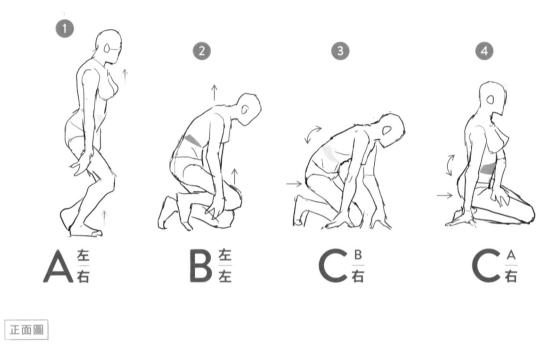

正面圖

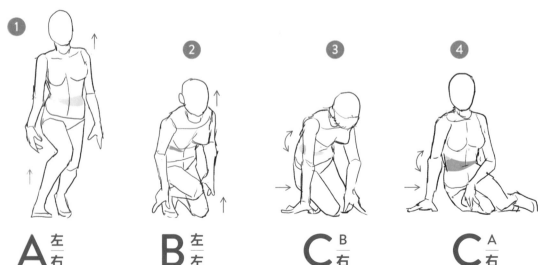

盤腿

側面圖

 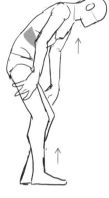

B 右/右

 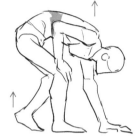

B 右/右

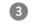 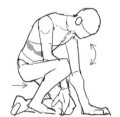

C B/左

 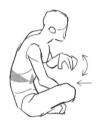

C B/左

正面圖

 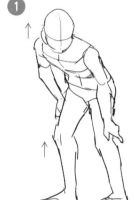

B 右/右

 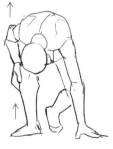

B 右/右

 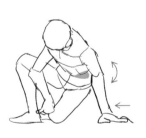

C B/左

 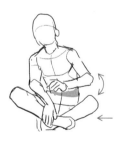

C B/左

站立

「站立」並不是將「坐下」反過來做就能完成的動作。
請與上一頁相互比較，找出兩者之間的各種差異。

從側坐到站立

　站立時也是用Ｂ類型姿勢來彎曲上半身，但在這個動作中，之所以將沉重的頭部往前伸，是為了自由地抬起腰部。

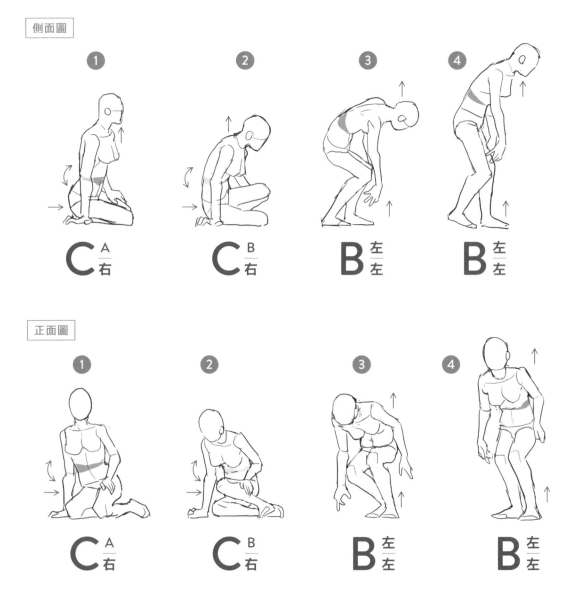

側面圖

① C A/右　② C B/右　③ B 左/左　④ B 左/左

正面圖

① C A/右　② C B/右　③ B 左/左　④ B 左/左

從盤腿到站立

相對於坐下時腰部會慢慢地往下放，站立時，在從頭部的重量中解放出來後，腰部會像跳起來一樣移動。所以就算反過來做，也不會是相同的動作。

側面圖

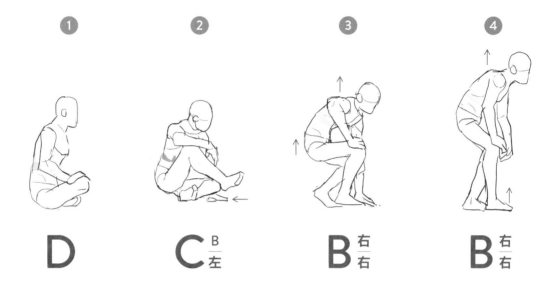

正面圖

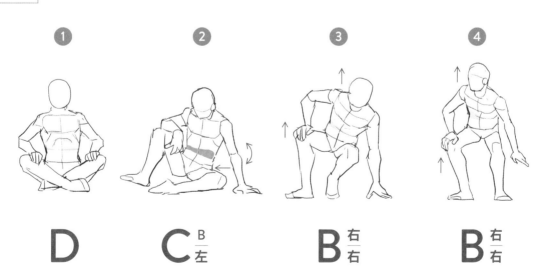

從仰躺到站立

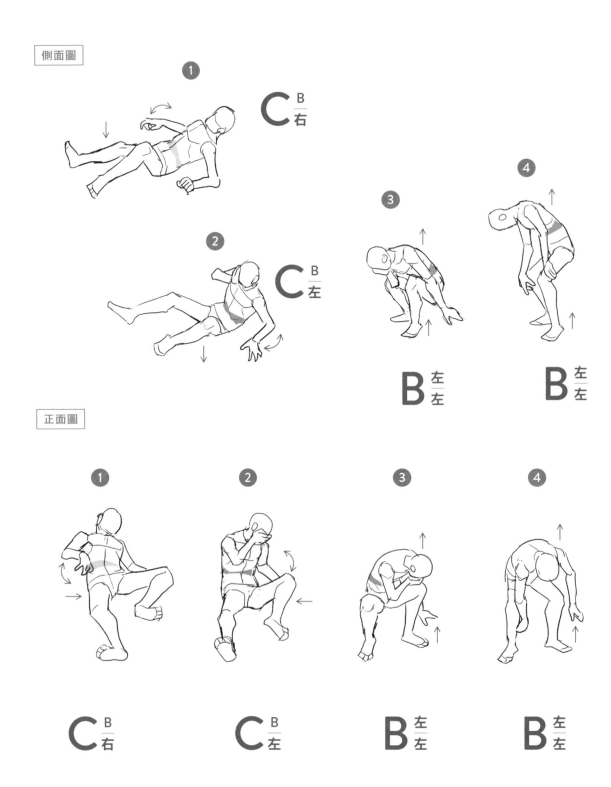

側面圖

① C B/右

② C B/左

③ B 左/左

④ B 左/左

正面圖

① C B/右

② C B/左

③ B 左/左

④ B 左/左

從趴著到站立

側面圖

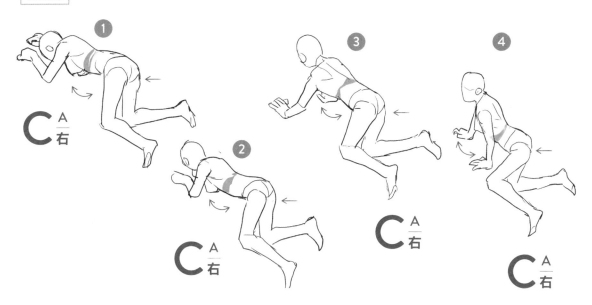

正面圖

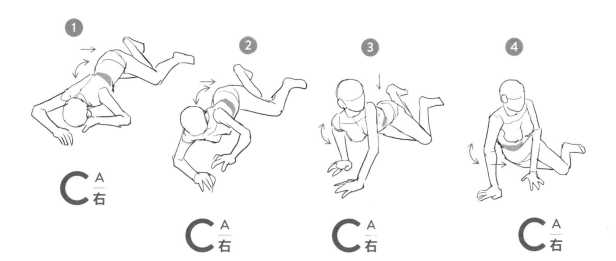

從床上站起來

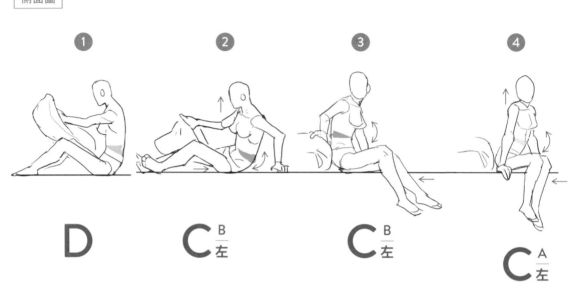

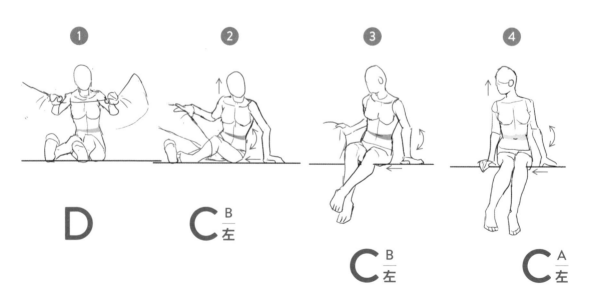

臥躺

在一個故事中必須要讓人物做出各種動作。
如果不知道躺著和坐著的姿勢是 C 類型、滾動姿勢屬於 N 類型（無類型），
那就會覺得這些是描繪難度很高的動作。

爬到床上

側面圖

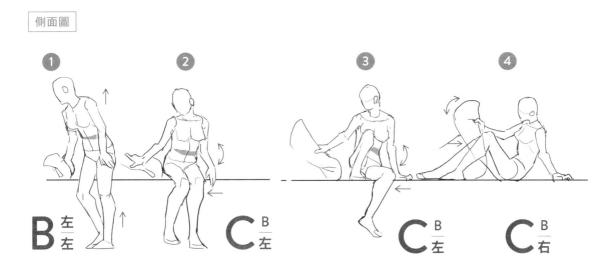

正面圖

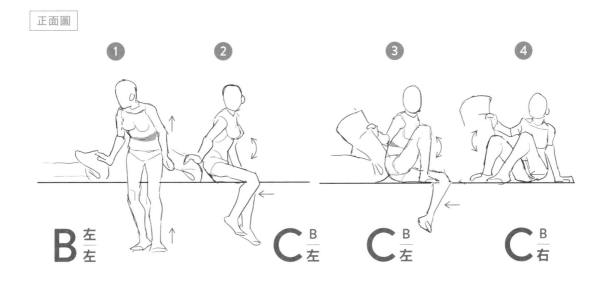

躺在床上

接觸到床鋪後，雙腳就會用力活動。

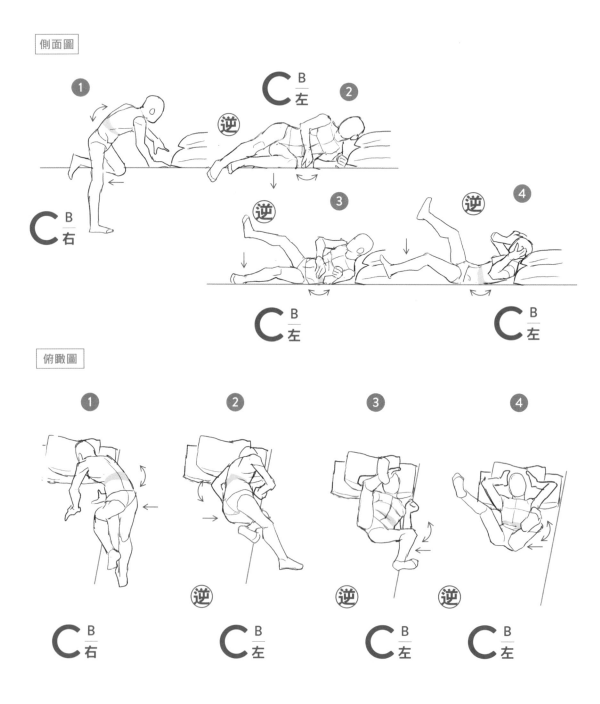

側面圖

俯瞰圖

※ 逆字標示請參考CHAPTER6的「水平旋轉」。

躺在沙發上

在接觸到沙發之前，雙腳會大幅移動。

側面圖

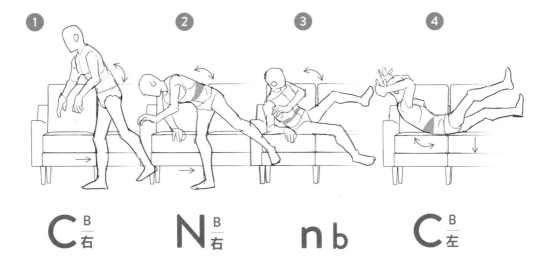

俯瞰圖

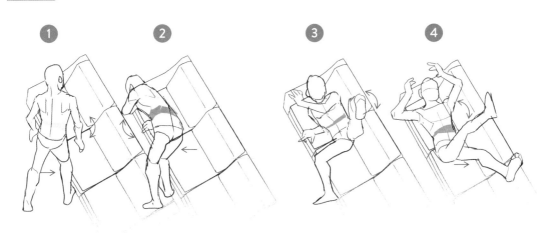

開門、關門

「拉把手開門」、「推把手開門」、「拉把手關門」、「推把手關門」、「拉開拉門」、
「關上拉門」……聽起來是會讓人感到頭暈目眩的話題，
但大家還是要知道，其實這些時候的姿勢都略有不同。

將門拉開進入房間

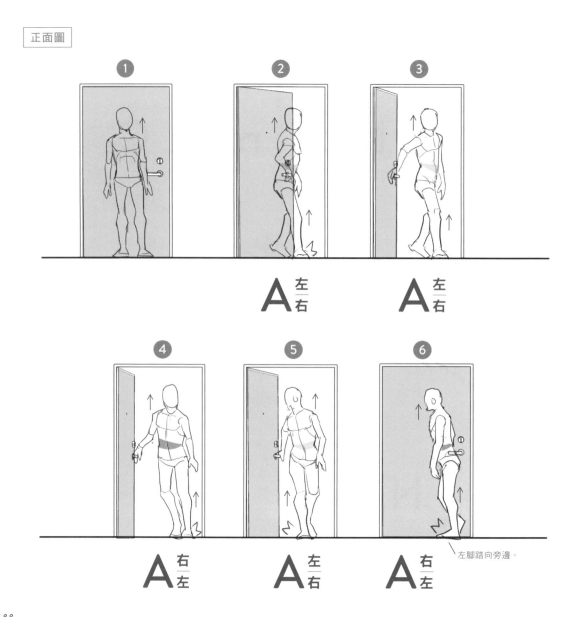

正面圖

左腳踏向旁邊。

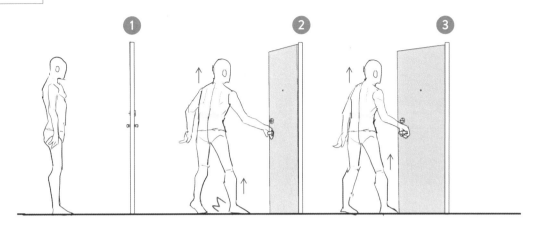

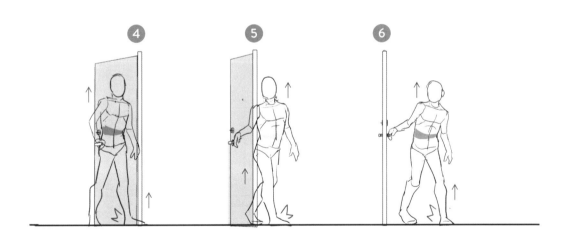

推開門進入房間

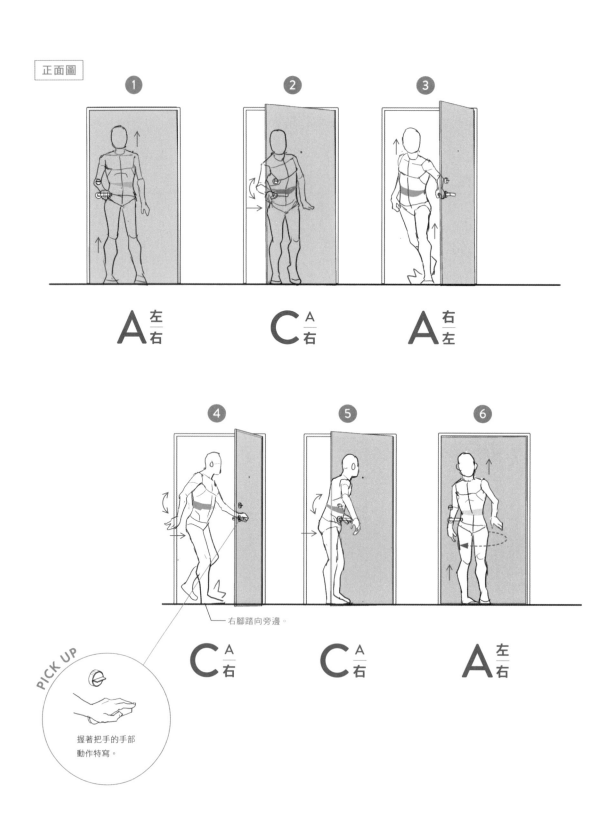

正面圖

① A 左/右

② C A/右

③ A 右/左

右腳踏向旁邊。

④ C A/右

⑤ C A/右

⑥ A 左/右

PICK UP

握著把手的手部
動作特寫。

側面圖

① A左/右

② C A/右

③ A右/左

④ C A/右

⑤ C A/右

⑥ A左/右

打開拉門進入房間

打開門進入後，相對於門，身體處於傾斜的位置，這是因為一開始就打算進入房間後馬上將門關起來。

正面圖

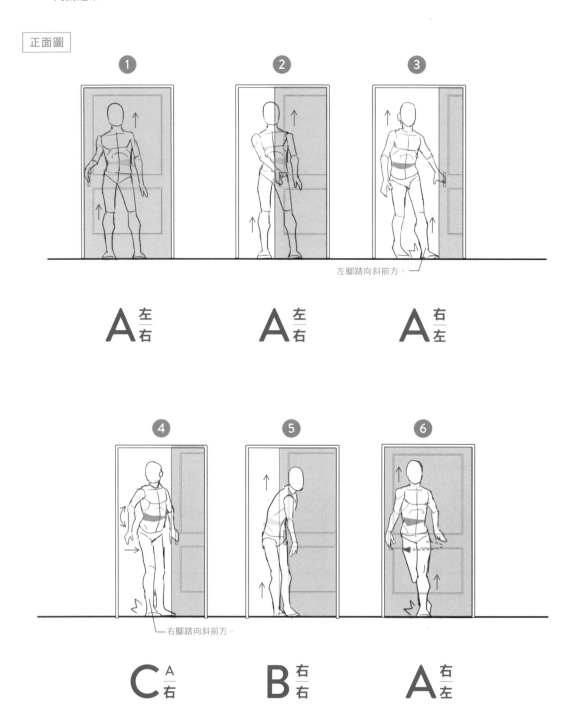

左腳踏向斜前方。

右腳踏向斜前方。

側面圖

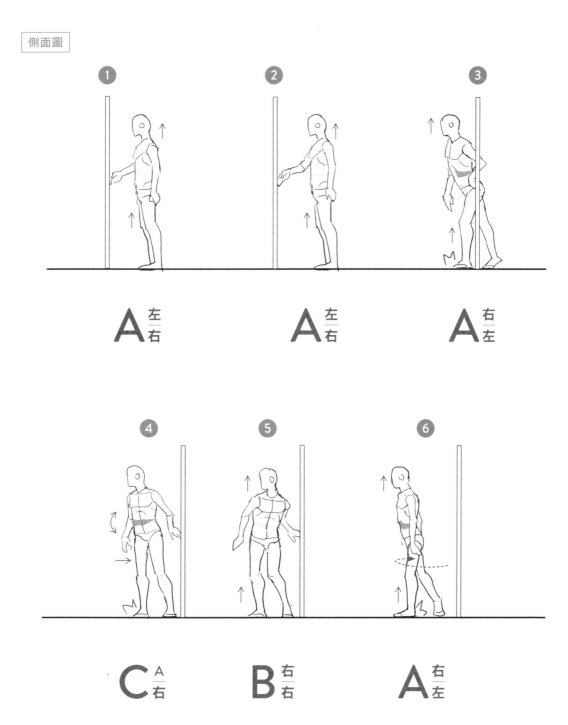

搬重物

基本上在搬重物時，身體會處於被重物用力拉扯的狀態，
因此會盡量讓重心保持在與重物相反的方向。

搬起重物

　　搬起重物時不可以跟右圖一樣，直接彎腰就搬起來（從健康方面來説也是如此）。這個動作會使腰椎負擔所有的重量，進而導致腰部扭傷。

　　在這種時候，不應該用重心在前的B類型姿勢，而是使用重心在後的A類型姿勢。盡量先讓重物靠近身體，再用膝蓋往上站，如此一來就可以非常平穩地站起來。

　　此外，下圖❶的動作一般會形成C的姿勢，但因為手臂左右的位置，導致腰椎的扭轉消失，進而處於「丹田用力」的狀態（參考CHAPTER2）。所以才能深吸一口氣後直接站起來。

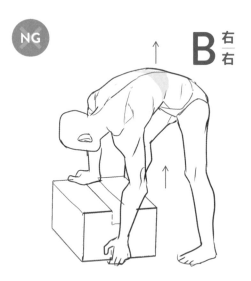

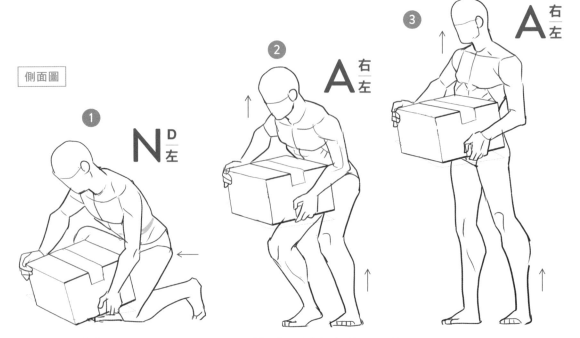

丹田用力的狀態。

利用膝蓋的伸展和彎曲來搬起重物，而不是使用腰部。

搬重物上下樓梯

　　重點在於不是用正面的角度上樓梯，而是要用傾斜的角度，如果是箱子狀的行李，要向下圖一樣，用雙臂以對角線的角度搬運。最後，配合身體軸心的傾斜度來搖動行李，如此一來，即使搬運的是重物，也可以順利上下樓梯。

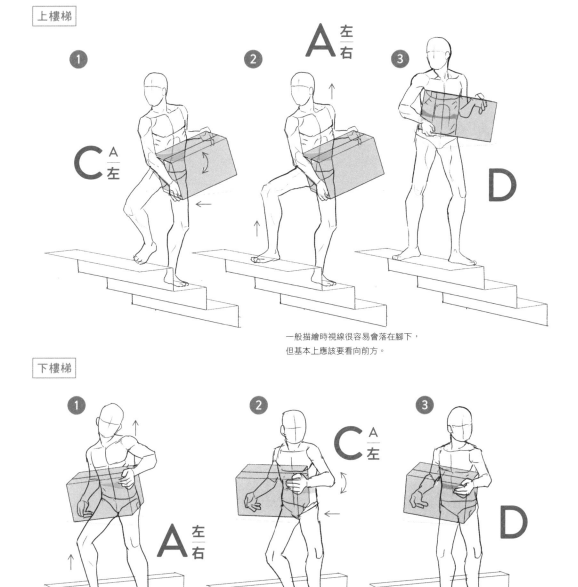

上樓梯

一般描繪時視線很容易會落在腳下，
但基本上應該要看向前方。

下樓梯

下樓梯時視線也要看向前方。

坐著轉身

因為是坐著的狀態，原以為只會動到上半身，
但沒想到在看不見的地方下半身也有在活動。

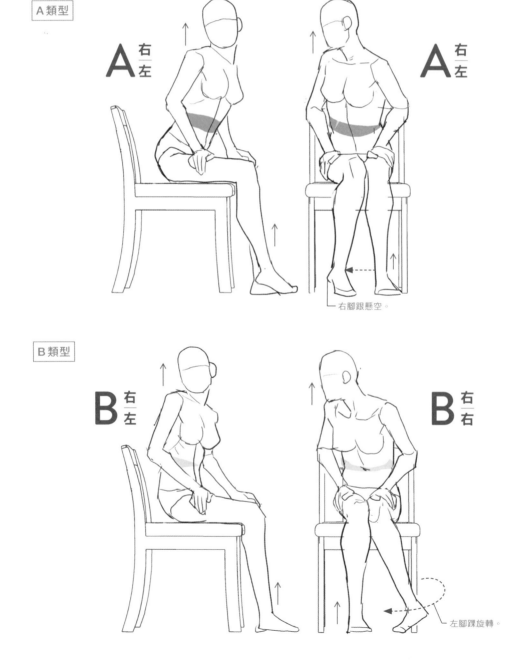

A 類型

B 類型

右腳跟懸空。

左腳踝旋轉。

C 類型

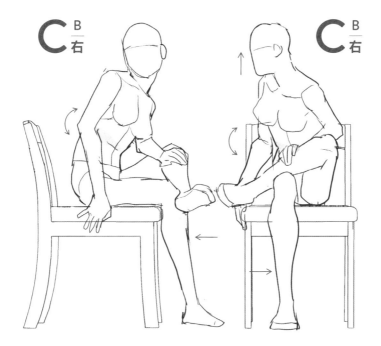

轉身的方向和翹起的那隻腳不同側時，C^B姿勢會比較容易轉動。

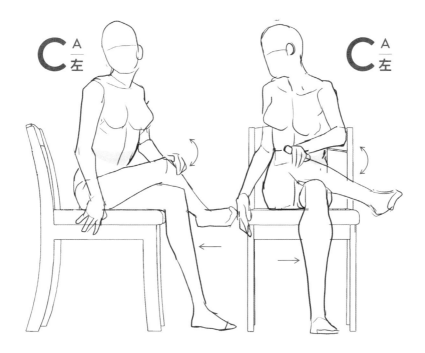

轉身的方向和翹起的那隻腳同一側時，C^A姿勢會比較容易轉動。

坐在椅子上往後抬頭看

與轉身方向不同側的肩膀上抬時的抬頭法。

A 類型

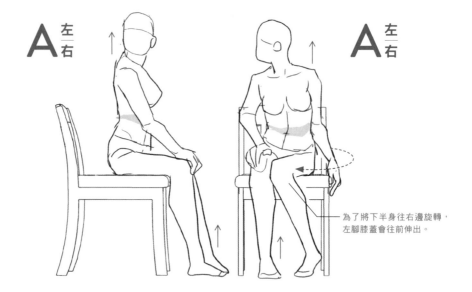

為了將下半身往右邊旋轉，
左腳膝蓋會往前伸出。

C 類型

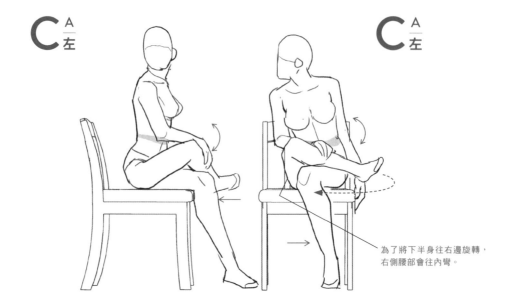

為了將下半身往右邊旋轉，
右側腰部會往內彎。

動態姿勢
ACTION POSES

本章結合各種實例介紹作為
眾多技巧基礎的步伐真正的含意和效果，
以及為了在運動和武術中提高招式的威力，
要下什麼樣的工夫。

動態姿勢的構成要素①水平旋轉

到目前為止的內容是針對符號進行說明，
接下來要介紹的是，身體在相對於地面的水平位置進行旋轉時的人體動作。
只要記住這個定理，在動畫領域就會派上很大的用場。

水平旋轉的定理1

**在相對於地面的水平位置進行旋轉時，若姿勢包含脊柱後彎的Ａ類型要素，身體從正面看來，會自然地朝著側腹閉合的方向旋轉。
此外，如果姿勢包含脊柱前彎的Ｂ類型要素，就會自然地朝著側腹打開的方向旋轉。**

　只要記住這個定理，在嘗試描繪水平旋轉姿勢時，只需觀察是Ａ還是Ｂ類型，或是側腹朝著哪一邊打開，就能推測出前後的動作。

　接著來看實際的例子，首先從「脊柱後彎的姿勢」開始。在下方左圖所描繪的芭蕾旋轉動作中，左右兩張圖的軸心腳不同，但側腹左右開合相同。就如同箭頭所示，這兩個動作都是從朝著側腹閉合的方向開始旋轉。

　「脊柱前彎的姿勢」用泰拳的肘擊技巧和使用棍棒的中國武術為例。這兩張圖的軸心腳也是不同腳，但側腹開合的方向相同。就如同箭頭所示，這兩個動作都是從朝著側腹打開的方向開始旋轉。

　也就是說，從脊柱是後彎還是前彎決定了身體比較好進行旋轉的方向。

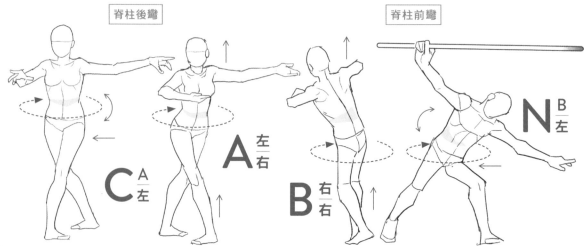

脊柱後彎　　　　　　　　　　　　　　　脊柱前彎

2種轉身的姿勢

以下來比較一下停下腳步轉身和抬起一隻腳整個身體往後轉時的姿勢。轉身時的臉部方向大致相同，但軸心腳、肩膀高度、側腹左右對稱，呈現出完全相反的樣子。前者以Ａ類型的姿勢，往側腹打開的方向轉身，因此不符合水平旋轉定理的條件，而且脊柱沒有旋轉，只是往轉身的方向伸展。後者以Ａ類型的姿勢朝著側腹閉合的方向轉身，因此符合水平旋轉定理的條件，而且是在脊柱沒有向上伸展的狀態下，全身一起進行水平旋轉。

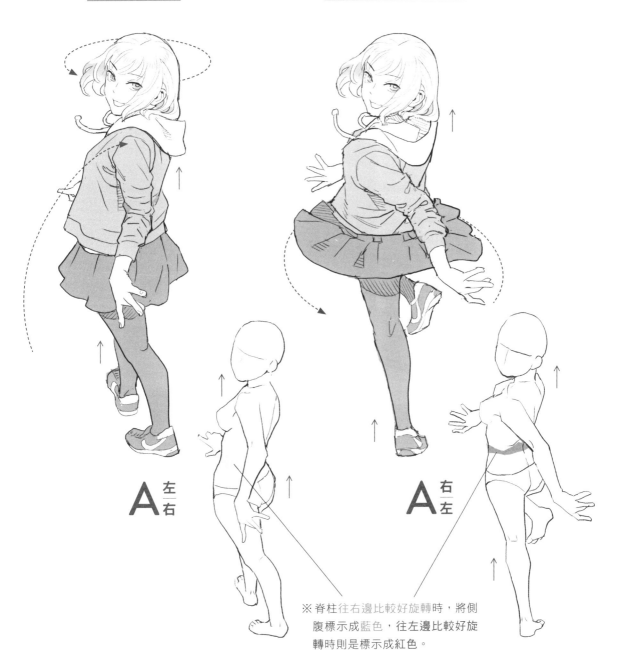

停下腳步轉身　　　　　　**整個身體一起往後轉**

Ａ 左/右　　　　Ａ 右/左

※脊柱往右邊比較好旋轉時，將側
　腹標示成藍色，往左邊比較好旋
　轉時則是標示成紅色。

在相對於地面的水平位置進行旋轉時，如果側腹打開到一定程度以上，就會出現與平時相反的情況。姿勢含有脊柱後彎的Ａ類型要素，從身體正面來看，會自然地朝側腹打開的方向旋轉。而姿勢含有脊柱前彎的Ｂ類型要素，則是會自然地朝側腹閉合的方向旋轉。

　　這個定理似乎推翻了剛剛記住的「水平旋轉的定理1」，但在有些情況下，脊柱會朝著與定理1相反的方向水平水轉。適當地扭轉（使側腹打開）會成為讓人體自然地水平旋轉的原動力，但如果達到扭轉的極限，即側腹大幅打開時，就沒辦法繼續朝著相同方向旋轉，並且會像扭轉到極限的橡皮一樣開始朝著反方向旋轉。

　　從棒球的打擊動作可以輕易理解這個定理。如下圖所示，❶是準備動作，❷是將上半身往右邊扭轉至極限，並且在懸空的左腳往下放到地上時，如❸一樣，上半身以驚人的速度往右旋轉。我覺得理解這個定理的最佳方式就是親自試著做看看。

棒球（揮棒）

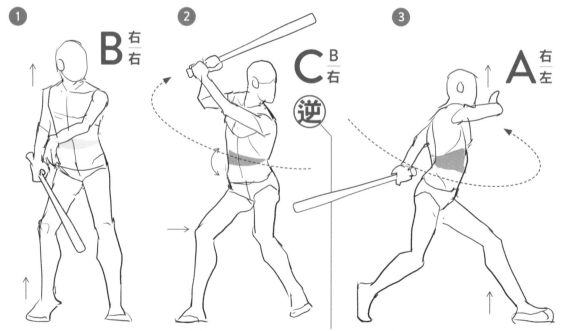

「逆」這個符號用來表示引起與平時相反方向的水平旋轉。

棒球（投球）

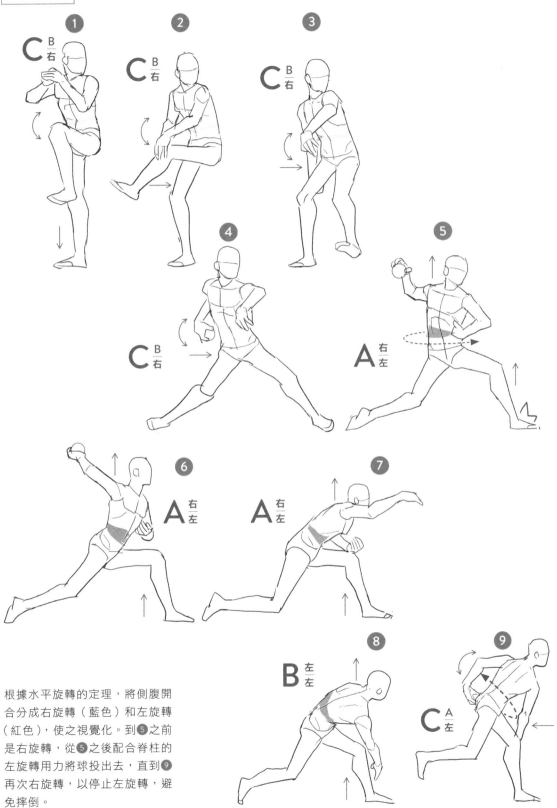

根據水平旋轉的定理，將側腹開
合分成右旋轉（藍色）和左旋轉
（紅色），使之視覺化。到❺之前
是右旋轉，從❺之後配合脊柱的
左旋轉用力將球投出去，直到❾
再次右旋轉，以停止左旋轉，避
免摔倒。

在相對於地面的水平位置進行旋轉時，基本上上半身會比下半身還要早旋轉。

這個定理在踢擊中相當常見。藉由揮動手臂先讓上半身旋轉，隨著上半身的扭轉和拉動，下半身也會跟著旋轉。

中段踢

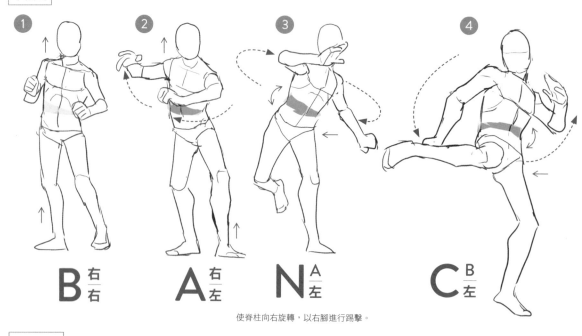

使脊柱向右旋轉，以右腳進行踢擊。

上段勾踢

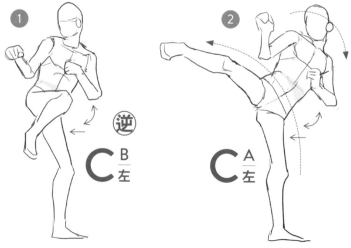

使脊柱向左旋轉，以右腳進行踢擊。

不符合水平旋轉定理的動作

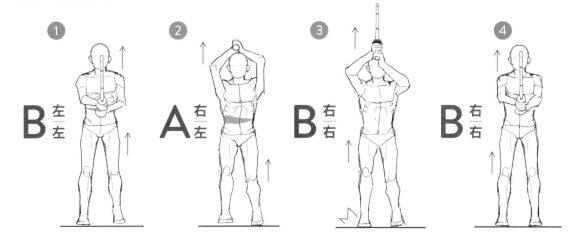

劍道（正面打擊）

　　如果試著追蹤各種運動和武術的連續動作，就會發現在大部分的動作中，脊柱或多或少都會進行水平旋轉運動。不過，其中也有例外。

　　在進行劍道的正面打擊時，脊柱的水平旋轉會在右腳踏出的瞬間停止，藉由阻止旋轉的動作，從垂直的方向，依照上半身、手臂、竹刀的順序加速的同時往下揮動。拳擊的左刺拳和空手道的前踢也一樣是利用立即停止旋轉的技巧。這些招式的共同點是，可以連續進行。脊柱的水平旋轉固然可以提高招式的威力，但是必須花費一段時間，因此在必須連續攻擊的情況下並不需要。此外，在停下腳步轉身等時候，有些會朝著比較不好旋轉的方向扭轉身體。儘管有這些例外，脊柱的水平旋轉是包含運動、武術在內，幾乎所有招式的基礎，所以還是要仔細觀察脊柱是如何移動並持續旋轉的。

拳擊（左刺拳）

停下腳步轉身

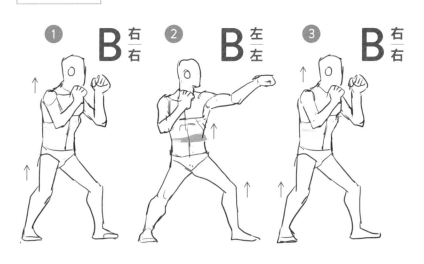

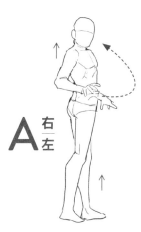

動態姿勢的構成要素②步伐

步伐一般是指步調和舞步，
但在本書中用來表示組成各種運動、武術招式的基本要素。

> **步伐的定理1**
>
> **步伐是指用力踏出一隻腳，並在瞬間替換軸心腳。**
>
> **步伐的定理2**
>
> **在踏出步伐後，會引起強烈的姿勢反射，**
> **姿勢必定會形成穩定的 A、B、C、D 類型。**

例如，從日常生活的經驗可清楚得知，即使如圖1一樣大幅度地失去平衡，只要能在踏出下一步時讓整著腳掌踏在地板上，就可以像圖2般自然而然地取得平衡。之所以會出現這種情況，是因為身體受到強烈的衝擊後會觸發姿勢反射。我在分析許多運動和武術的動作後發現，踏出步伐後的身體姿勢，大多會形成 A、B、C 類型中任一種穩定的姿勢。

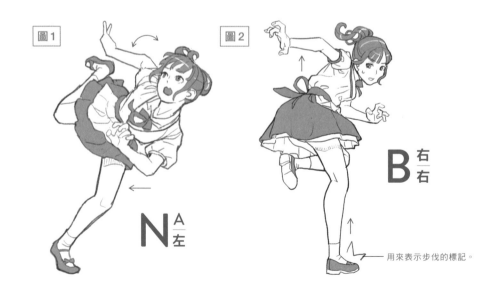

用來表示步伐的標記。

請注意，當腳緩慢並輕巧地落地時，因為軸心腳不會在瞬間替換，因此不能視為是本書所指的步伐。以日常行走為例，儘管一隻腳著地，軸心腳也不會相互交替，因為在落地的瞬間，雙腿會處於平均負擔身體重量的狀態。不過，像模特兒走臺步等確實踩踏在地板上的走路方式，以及跑步時的落地，都會踏出步伐並在瞬間替換軸心腳，進而形成 A 類型的姿勢。似乎是在著地時的衝擊上有著微妙的差異，所以才會有這樣的變化。

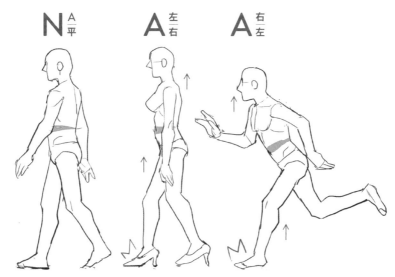

一般行走時，軸心腳並不會在瞬間相互替換，但模特兒走臺步時，軸心腳會在著地時換成另一隻腳。

步伐的效果中有一個重要的作用是，作為姿勢反射的一環，脊柱會自然地大幅移動。舉一個代表性的例子，在空手道的上段逆突等招式中，會利用脊柱隨著該步伐的運動，加快向左的水平旋轉，以此增加招式的威力。此外，在棒球的上肩投球中，步伐也能有效當作切換旋轉方向的開關，例如在踏出步伐的同時，將一開始往後右方旋轉的脊柱切換成往左前方旋轉，並順著旋轉的力道投球。這時在踏出步伐後，因為姿勢反射的關係，必定會形成 A、B、C 類型中任一種穩定姿勢。

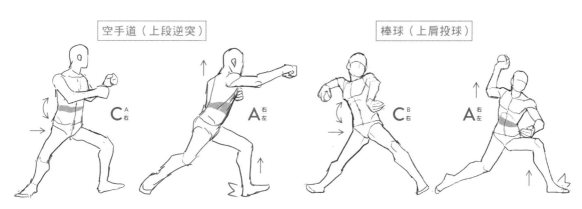

藉由步伐加快脊柱往左的水平旋轉速度。

藉由步伐改變脊柱旋轉的方向。

不過，在極為罕見的情況下，有時反而會形成不穩定的 N 類型（無類型）姿勢。其中一個情況是，從靜止狀態進行跳躍的時候，這個行為是藉由將全部的體重放在一隻腳上，將那隻腳的彈力往下壓，利用反彈的力量往上跳。其他不同的例子還有，八極拳中名為衝捶的進攻招式和疊球的後擺投球法等。這是藉由故意使一隻腳在著地時處於不穩定的姿勢，以此獲得比平時的步伐還要強烈的姿勢反射，進而引起脊柱的水平水轉，並提高進攻和投球的威力。

跳躍前一刻的姿勢

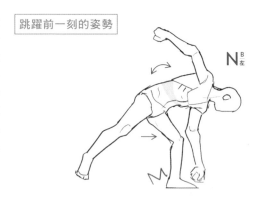

疊球（後擺投球法）

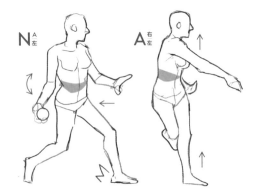

八極拳（衝捶）

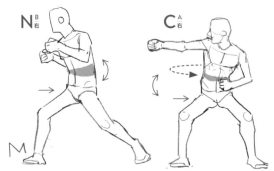

COLUMN

· · · ·

擷取動作的方法

在繪製動態姿勢時，只要從開始到結束的一連串動作中，描繪出80％的部分，就能展現出最有壓迫感的動作場景。從下圖可以清楚得知，拳頭擊中的瞬間是最戲劇性的場面。此外，在畫出後續的畫面後，就能完成具有吸引力的動作場景。

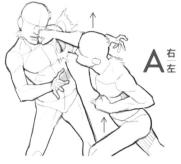

出拳的壓迫感會在擊中的瞬間顯現。

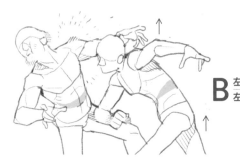

明確畫出動作的結束。

SECTION 03 動態姿勢的構成要素③ 衝擊和停止的效果

接下來要記住兩個重點，一個是步伐之後的重點要素「衝擊」，
以及利用脊柱的旋轉提高招式效果的「停止效果」。

衝擊的定理1

在使出招式時，將與作為對象的物體碰撞的瞬間稱作衝擊。

衝擊的定理2

在衝擊的瞬間，身體必定會形成 A、B、C、D **類型的穩定姿勢。**

　我將用拳頭、腳或武器等與對戰對手或球等碰撞的瞬間定義為「衝擊」。給予作為對象的物體衝擊時，身體之所以會形成穩定的姿勢，是因為如果是處於 N 類型（無類型）的姿勢，身體會在衝擊下自動產生姿勢反射，使姿勢出現變化，導致給予球體或對手的衝擊會明顯減弱。因此，幾乎所有的招式在給予衝擊時都會形成穩定的姿勢，讓身體「保持不動」。

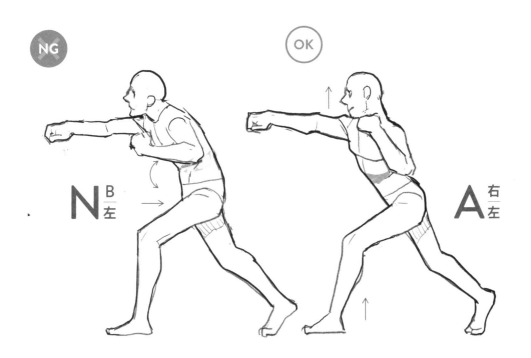

在連續動作中，當某一個部分停止時，剩下的部分會急遽加速。

　　例如，請試著思考一下，在揮動鞭子時，該如何盡可能地加快鞭子前端抖動的速度呢？即使手邊沒有鞭子，只要有皮帶或合適的繩子，也可以實際進行確認。首先，如果讓手持鞭子那隻手的手臂整個一起揮動鞭子，只會讓鞭子在沒有加速的情況下彎曲而已，但若是在揮動鞭子的過程中突然彎曲手肘，停止手臂的動作，那鞭子的前端會隨之急遽加速，並且發出揮動的風聲。該定理就是在表示這個動作，本書將此稱為「停止效果」。

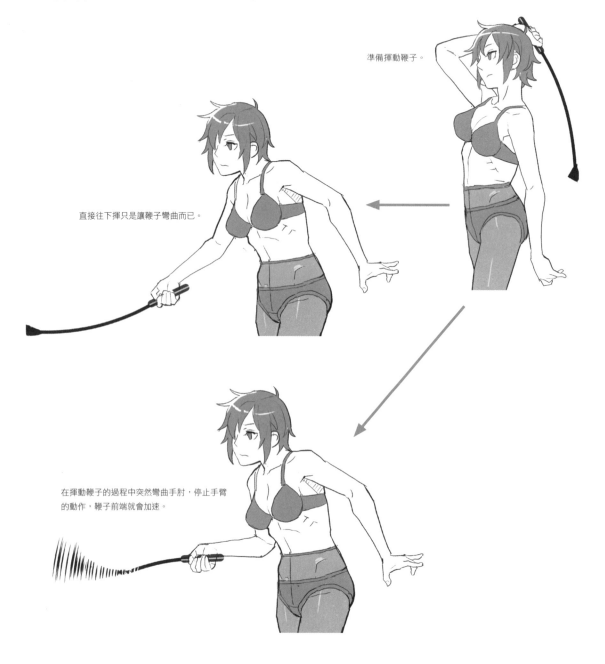

準備揮動鞭子。

直接往下揮只是讓鞭子彎曲而已。

在揮動鞭子的過程中突然彎曲手肘，停止手臂的動作，鞭子前端就會加速。

棒球的擊球是有效利用停止效果的例子之一。在圖❷中，左腳用力往下踩，但這時重心還放在右側，軸心腳沒有在瞬間發生變化，直到❸才替換成左腳。為什麼會形成這樣的情況呢？這是因為在左腳落地時用力踩住，故意引起剎車作用，以延緩下半身重心轉移的速度。像上一頁的鞭子一樣，藉由停止下半身的動作，加快上半身的速度，以提高揮棒的速度。

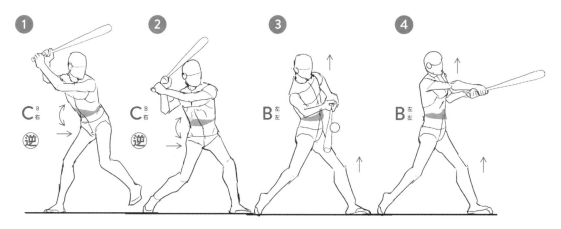

在❷中藉由剎車作用延緩移動重心並轉換軸心腳的速度，以提高揮棒速度。

除了擊球外，在投球和空手道的擊打中也能看到上述停止下半身的方法。這些動作的共同點是，只有往前踏出的左腳直立不動，其餘的部位一起向左旋轉。不過，擊球這個動作可能是為了揮動雙臂用力旋轉，所以有時左腳掌會隨著這股力道懸空。此外，必須要先讓腳往前踏出，才能用力站穩下半身，因此順序是，先踩出步伐後再給予衝擊。在進行空手道的擊打招式時，也可以在踩出步伐的同時出拳，但只要稍微放慢幾秒鐘，延遲給予衝擊的速度，拳頭就會加速。

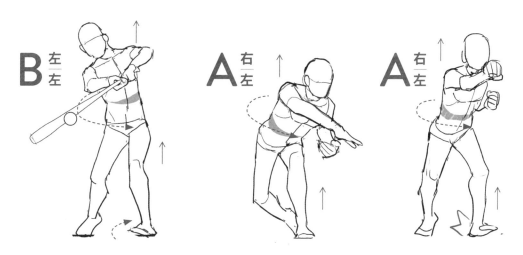

在擊球、投球、空手道的擊打等時候也能夠看到左腳用力站穩以發揮剎車作用的樣子。

利用上半身來停止

踢擊中在給予衝擊前，
上半身會朝著與下半身相反的方向旋轉，並施加剎車的作用。

只要一隻腳用力站穩，就可以停止下半身旋轉，但面對懸空的上半身時要如何停止其旋轉呢？在給予衝擊前讓上半身朝著與下半身相反的方向旋轉，就能達到剎車的作用。接下來以中段踢擊來進行說明。在下圖❷中上半身比下半身還要早向左旋轉，並拉動下半身，但在❸給予衝擊（之前）的那一刻，突然往右旋轉，以施加剎車的作用。

中段踢擊

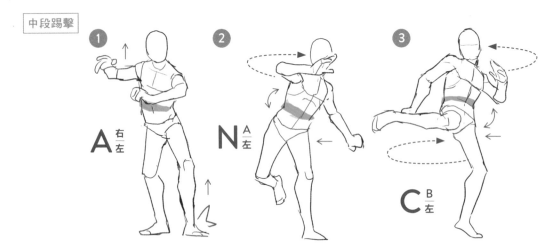

也有使全身向左旋轉後進行踢擊的後旋踢等招式。左旋轉招式的特徵是「在進行踢擊前，左側腹會大幅打開」。此外，還有一些較為不同的招式，例如卍字踢等，不是讓上半身往相反方向旋轉，而是將手放在地板上，藉由穩定姿勢來產生剎車作用，以增加踢擊的速度。

後旋踢　　　　　卍字踢

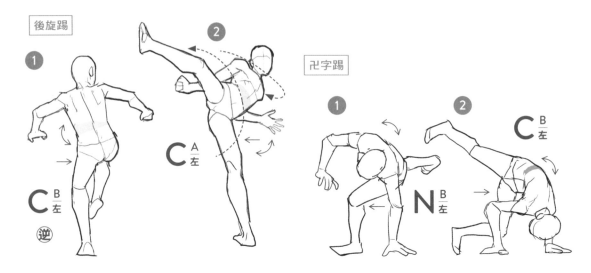

提高衝擊威力的其他要素

衝擊的定理 3

在轉移下半身重心時愈突然激烈，
衝擊的威力就愈大。

除了停止效果外，還有各種其他因素可以提高招式在給予衝擊時的威力。定理中所說的「突然激烈」地轉移體重到底是什麼呢？我想用比較拳擊的右直拳、空手道的上段逆突以及日本拳法的直擊這3者來進行說明。這3種擊打招式全部都是在拳頭觸碰到對方時，左腳成為軸心腳，並形成A種的身體姿勢。其中，直擊利用承擔身體重量的右腳一口氣往上跳躍，邁出大步，並反覆使出威力最強的攻擊。從威力來看，下半身的體重移動幅度，由大到小依序為直擊＞上段逆突＞右直拳。不過，也不能因此斷言右直拳不夠強大，相較其他的招式，右直拳的優點是預備動作少，更容易連續進行。

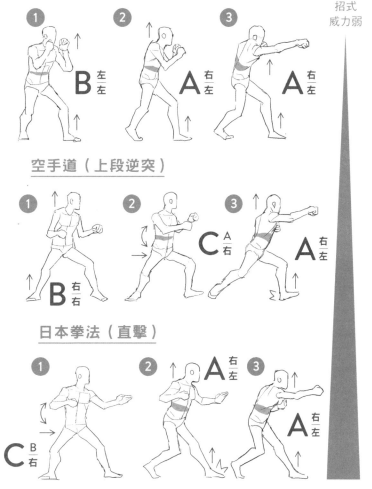

拳擊（右直拳）

右直拳的動作中，軸心腳從頭到尾都是左腳。

招式威力弱

空手道（上段逆突）

準備進行上段逆突的階段中，軸心腳為右腳，從右腳往前邁出一大步，進而在給予衝擊前的瞬間將軸心腳換成左腳。

日本拳法（直擊）

在進行直擊時，與上段逆突相同，踏出步伐後，軸心腳會瞬間從右腳轉變為左腳。但直擊動作在準備階段時，右軸心腳會彎曲，重心會更為偏向右下方。

強

在使出招式的過程中，只要拉長手腳的移動距離，衝擊的威力就會提高。

右圖描繪的是出拳的軌跡，由左到右分別是左刺拳、右直拳、右勾拳。紅線愈長拳頭的移動距離就愈長，從而增加其速度，威力也會跟著提高。不過，同時也需要更長的時間才能打到對手，所以右勾拳是一種威力大但命中率不高的招式。

利用脊柱朝向前後的伸縮運動，提高招式的威力。

有許多招式都會有效利用脊柱的水平旋轉，但也有很多招式不會旋轉，只會前後左右伸縮脊柱。在後空翻的過程中就能看出脊柱「前後」伸縮的力量，大到足以使全身往上跳並翻轉一圈。另一方面，使脊柱「左右」伸縮的左刺拳在拳擊中是力道最輕的招式，沒有太大的威力。但因為是一種可以快速連續使用的招式，經常會用來牽制對手。

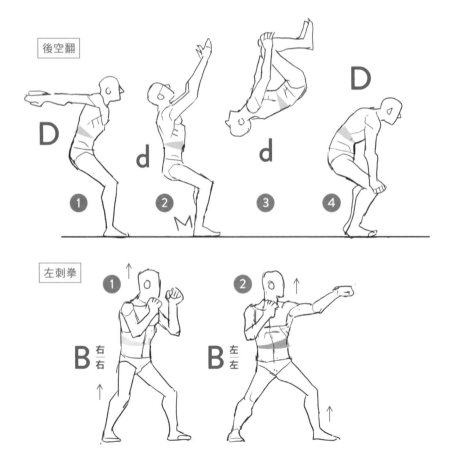

214

衝擊的定理6

手腳無法動彈的時候，
將靠近脊柱的身體部位直接貼在對方身上會更有威力。

　　回到之前的鞭子話題，如果因為與對手的距離太過接近，無發揮動鞭子，與其試圖用無法加速的鞭子前端進行攻擊，不如直接放下自己的手肘撞向對手更能造成傷害。換句話說，在遇到緊急的情況，就利用準備做出動作的部位來進行攻擊。這種想法也延伸出一些招式，例如中國拳法中的貼山靠和寸勁等。這兩種招式是利用出拳和踢擊的力量來源「脊柱的旋轉運動」，直接用身體衝撞對手。儘管看起來並不華麗，但具有相當大的破壞力。寸勁乍看像出拳的招式，但其實幾乎可以說是衝撞，只是剛好是用尖銳狀的拳頭部分擊中對方而已。

貼山靠

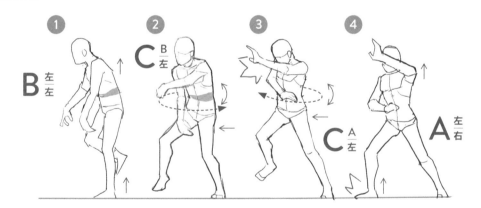

寸勁

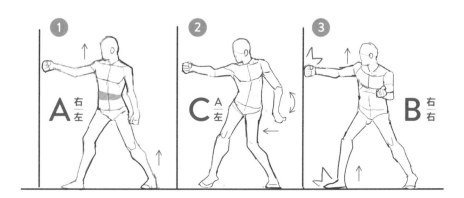

如果在靠近重心中央的地方使出招式，就會提高衝擊的威力。

　　紅色虛線表示從後腦勺垂直往下的身體重心位置。武術界的各種資料顯示，只要從靠近這個位置的地方使出招式，就能提高威力（詳細原因不得而知）。事實上，實際嘗試過可得知，與❶普通的右直拳相比，❷這種頭部傾斜，將拳頭和重心位置錯開後打出的拳頭，威力明顯減弱許多。

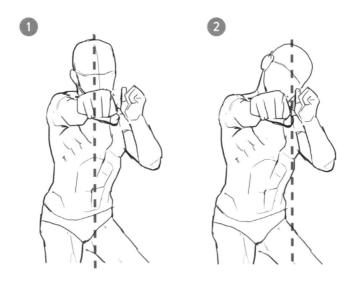

　　❷雙軸心射門是將身體往左斜方傾斜，跳躍的同時射門（此時左腳單腳落地）的招式，相較於❶普通的射門姿勢，身體受到更大的衝擊，強烈引起姿勢反射，最後在靠近重心中央的地方將球踢出去，使球飛向遠處。詳細內容會在 P.226 進行説明。

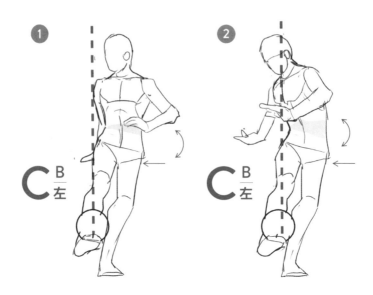

各種出拳姿勢

出拳姿勢經常出現於動作場景中。
接下來讓我們一起比較各種出拳的招式和其姿勢,
以及直到出拳前的動作。

給予衝擊時會形成Ａ類型姿勢的招式

　　拳擊的右直拳為了快速出拳,會在不改變軸心腳的情況下出擊,不會像空手道的上段正拳一樣在踏出步伐後大幅移動下半身的重心。不過,如果仔細觀察右腳會發現,右腳腳跟會在向左旋轉的同時懸空並稍微移動重心。

拳擊(右直拳)

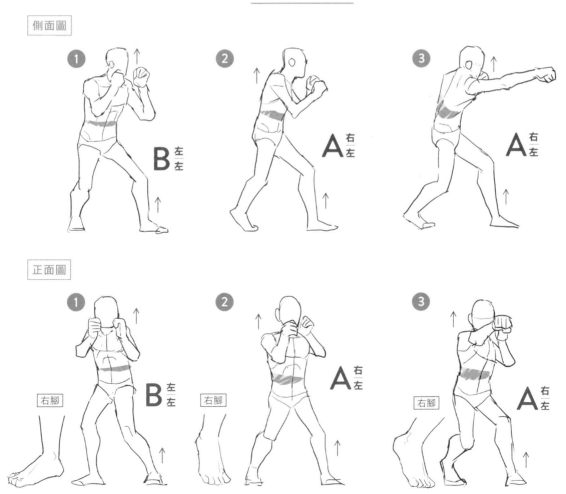

側面圖

正面圖

將體重往後移動以增加威力的招式

出拳的時候基本上會將體重從後側移向在前側那隻的腳上，但左勾拳是在將體重從前側移向後側那隻腳的同時出拳，是比較特別的招式。左勾拳的出拳距離不長，但KO率相當高，因為就像是直接撞擊脊柱的旋轉運動一樣。

拳擊（左勾拳）

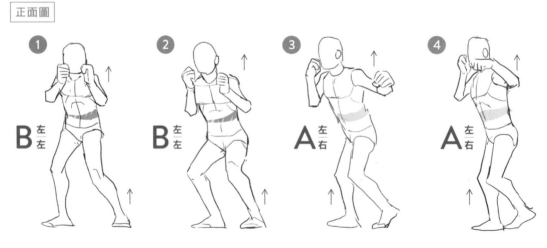

就像是從❶❷往前踏出的左軸心腳，往❸在後方的右腳後退一樣移動體重。這裡是藉由將彎曲的脊柱水平旋轉的同時進行伸展（從B類型到A類型），增強出拳的威力。這個招式類似中國拳法中的寸勁和貼山靠。

給予衝擊時形成 B 類型的招式

　　向前方出擊的出拳招式，例如右直拳、上勾拳、勾拳，在給予衝擊的瞬間大多會形成 A 類型的姿勢，也就是脊柱在往後彎的同時進行伸展的身體姿勢。但另一方面，也有許多招式會在給予衝擊時呈現脊柱前彎的 B 類型姿勢。

拳擊（左刺拳）

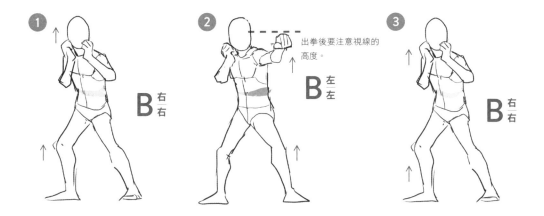

出拳後要注意視線的高度。

左刺拳是一種可以連續出擊的招式，但也是威力最弱的招式。如果在出拳時沒有配合將在後側那隻腳的重心移向前側，那攻擊就會毫無效果。❷出拳結束後高度要與視線一致。

拳擊（往身體出擊的右勾拳）

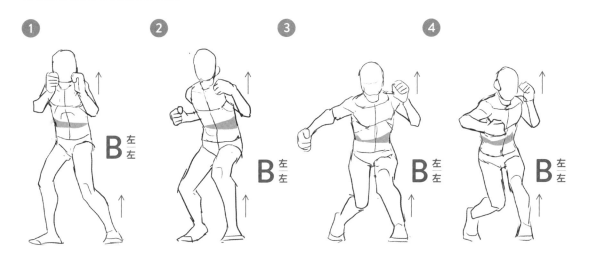

幫每個姿勢加上符號後再進行比較，會更清楚明瞭。往身體出擊的左、右勾拳其實和一般的左、右勾拳完全不同。往身體出擊的右勾拳只有一種符號，而往身體出擊的左勾拳在中間還帶有 C 類型的符號，並形成一種相當不規則的招式。

拳擊（往身體出擊的左勾拳）

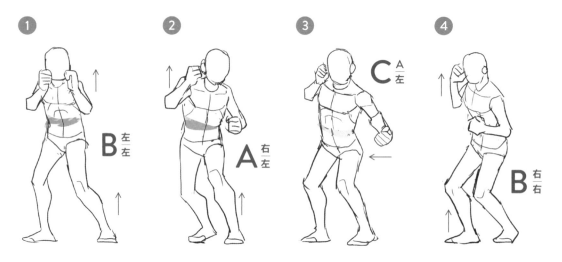

在❸中當左軸心腳彎曲時，自動引起身體的Ｃ類型姿勢反射，並使脊柱加速朝右方旋轉。

分別描繪拳擊朝8個方向出拳的姿勢

　　拳擊是唯一一種完全用拳頭組成的格鬥技，而且也有許多不同類型的出拳招式。藉由從各種角度出拳，脊柱會往前彎曲、向後傾斜、朝著不同方向旋轉等，從而形成多種姿勢。從下一頁開始，將拳頭的移動軌跡分成❶到❽，請試著進行多方比較。

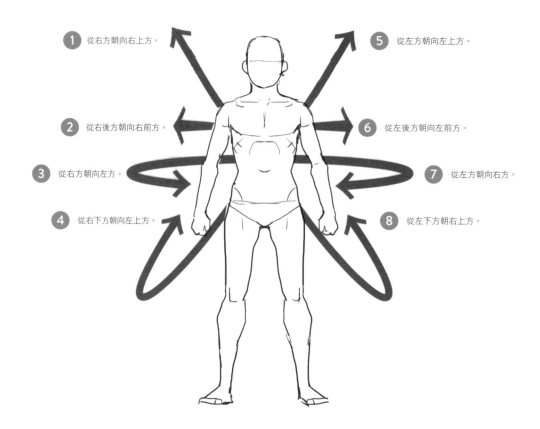

❶ 從右方朝向右上方。
❷ 從右後方朝向右前方。
❸ 從右方朝向左方。
❹ 從右下方朝向左上方。
❺ 從左方朝向左上方。
❻ 從左後方朝向左前方。
❼ 從左方朝向右方。
❽ 從左下方朝向右上方。

❶ 從右方朝向右上方（右上勾拳）

$$B\frac{左}{左} \rightarrow B\frac{左}{左} \rightarrow B\frac{左}{左} \rightarrow A\frac{右}{左}$$

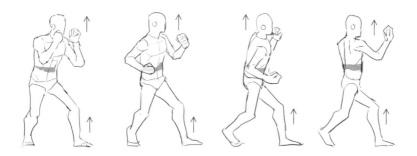

❷ 從右後方朝向右前方（右直拳）

$$B\frac{左}{左} \rightarrow A\frac{右}{左} \rightarrow A\frac{右}{左}$$

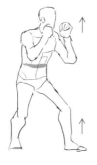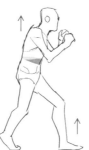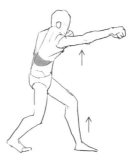

❸ 從右方朝向左方（右勾拳）

$$B\frac{左}{左} \rightarrow A\frac{右}{左} \rightarrow A\frac{右}{左} \rightarrow A\frac{右}{左}$$

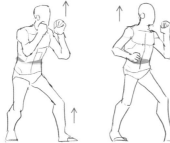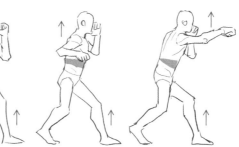

※因為些微的角度差異，❹有兩種不同的方向。

❹從右下方朝向左上方（往身體出擊的右直拳）

$$B\frac{左}{左} \rightarrow A\frac{右}{左} \rightarrow A\frac{右}{左} \rightarrow A\frac{右}{左}$$

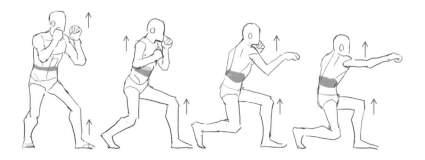

❹從右下方朝向左上方（往身體出擊的右勾拳）

$$B\frac{左}{左} \rightarrow B\frac{左}{左} \rightarrow B\frac{左}{左} \rightarrow B\frac{左}{左}$$

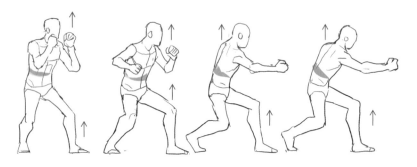

❺從左方朝向左上方（左上勾拳）

$$B\frac{左}{左} \rightarrow A\frac{右}{左} \rightarrow A\frac{右}{左} \rightarrow A\frac{右}{左}$$

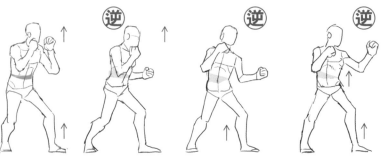

❻ 從左後方朝向左前方（左刺拳）

$$B \frac{右}{右} \rightarrow B \frac{左}{左} \rightarrow B \frac{右}{右}$$

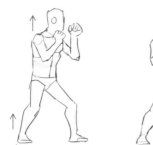 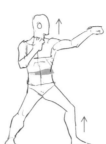 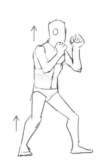

❼ 從左方朝向右方（左勾拳）

$$B \frac{左}{左} \rightarrow B \frac{左}{左} \rightarrow A \frac{左}{右} \rightarrow A \frac{左}{右}$$

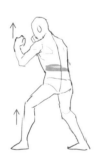 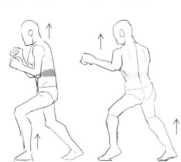 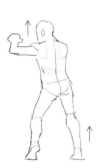

❽ 從左下方朝右上方（往身體出擊的左勾拳）

$$B \frac{左}{左} \rightarrow A \frac{右}{左} \rightarrow C \frac{A}{左} \rightarrow B \frac{右}{右}$$

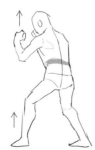 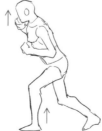 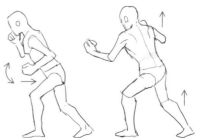

八極拳的擊打

　　到目前為止，我們已經知道「下半身的重心轉移得愈突然激烈，造成的衝擊威力就愈大」。在眾多的擊打招式中，中國拳法八極拳的衝捶是重心移動最為劇烈，最具特色的招式。

　　如下圖❶所示，沖捶一開始是採取左右對稱的準備姿勢，在❷中慢慢地將體重放在左腳上，在❸中像是彈簧般地解放受到壓迫的左腳肌肉和骨骼全身往上跳，並在激烈地著地（步伐）後進行擊打。相較之前下半身重心會大幅移動的招式，日本拳法的直拳遠遠來得更強勁有力。而且很少見的是，衝捶在華麗跳躍的同時，還勇於用 N 類型（無類型）的姿勢來著地並往前跳躍。從理論上來說，在落地的瞬間強烈引起的姿勢反射會讓脊柱換成向左旋轉，以這種力道使出的招式無疑是最強而有力的重擊。

　　然而，為什麼現在的格鬥界很少看到如此有威力的擊打招式呢？因為在具有強大力量的同時，也必須大幅擺動身體，所以很難在實戰中命中對手。那當初為什麼會出現這樣的招式呢？好像是在用長矛對戰的古代中國戰場上，士兵在長矛不慎脫手時所使用的招式。所以這個招式的重點才會是大幅跳躍，以盡可能地縮短與對手的距離。

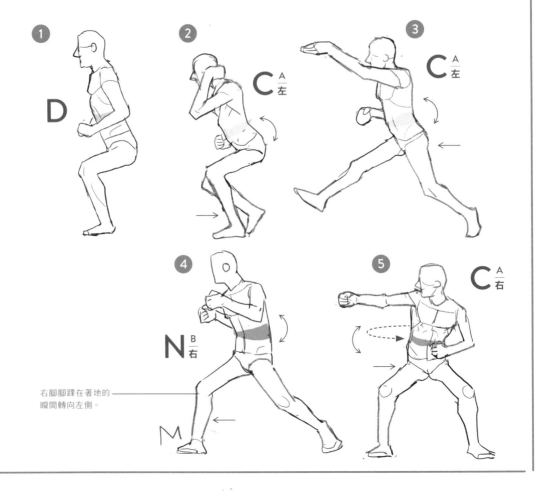

右腳腳踝在著地的
瞬間轉向左側。

SECTION 05 各種踢擊姿勢

踢擊因為是單腳站立,平衡感不穩定的姿勢,繪畫上難度相當高。
但只要掌握訣竅並確實描繪,看起來的成品就會更加理想。

踢擊的4個階段

將踢擊分成4個階段來考慮,繪圖上會容易許多。其中,如果能夠正確畫出❷❸,踢擊的姿勢就會更加有模有樣。

準備姿勢

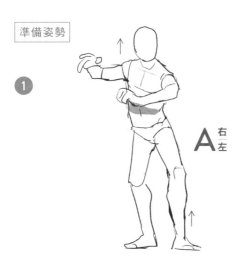

與出拳不同,也有A類型的姿勢。

開始踢擊

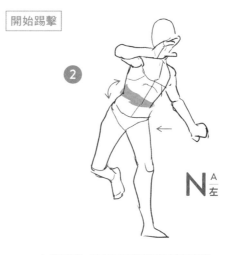

上半身側倒,抬高腰部和準備要進行踢擊的腳。
有時為了讓身體倒下,會形成無類型的姿勢。

給予衝擊

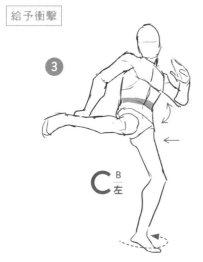

為了讓上半身往反方向轉以產生停止效果,手臂突然
大幅度擺動,並且形成C類型姿勢以保持平衡。

動作完成

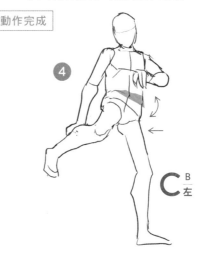

根據踢擊的姿勢,可能會因為離心力
的關係而形成無類型的姿勢。

踢擊時的旋轉運動

　　下圖畫的都是足球的招式，沒有改變軸心腳的「單軸心射門」是軸心腳踩在地上，正常地轉動要踢球的那隻腳後將球踢出去；「雙軸心射門」則是在踢球的過程中替換軸心腳。

　　「雙軸心射門」的踢球方式是，在用右腳踢球時，向左傾斜的同時輕輕跳躍，並在左腳單腳著地後將球踢出去。因為這一衝擊，會產生強烈到遠超過單軸心射門的姿勢反射，全身向左旋轉的力道會增強，因此球會得更快速、更遠。

　　替換軸心腳的原因可能是強烈的左旋轉，在❸中左腳跟自然懸空並跳躍，所以最後用右腳來著地，進而導致軸心腳相互替換。

單軸心射門

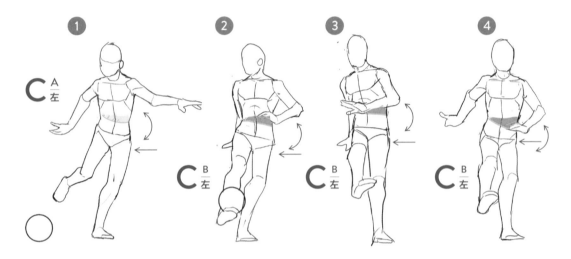

雙軸心射門

輕輕跳躍後踢出。

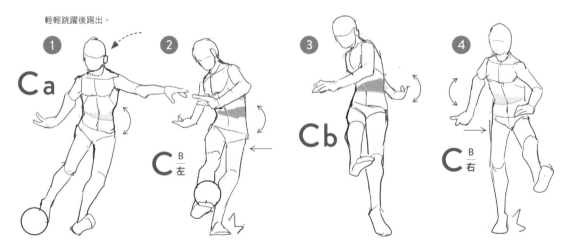

右旋轉和左旋轉的踢擊差異

　　踢擊的招式大致可分為右腳向左旋轉以及右腳向右旋轉這兩種。在進行左旋轉的踢擊時，脊柱會從後彎的狀態轉變為往前傾的姿勢，即從Ａ→Ｂ類型；在進行右旋轉踢擊時則是相反，脊柱會從前彎轉變為後彎的姿勢，也就是從Ｂ→Ａ類型。兩者都是在過程中使脊柱彎曲、伸展，並進一步加速旋轉的速度。

回旋踢（左旋轉）

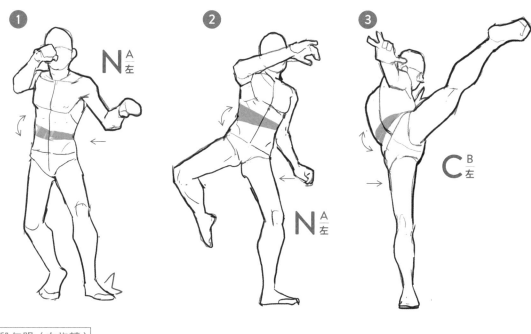

上段勾踢（右旋轉）

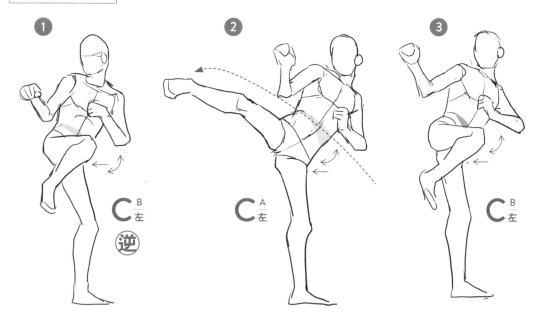

在❶中大幅打開腋下，更容易往反方向旋轉。

正架站位踢擊的範例

高踢腿

正面圖

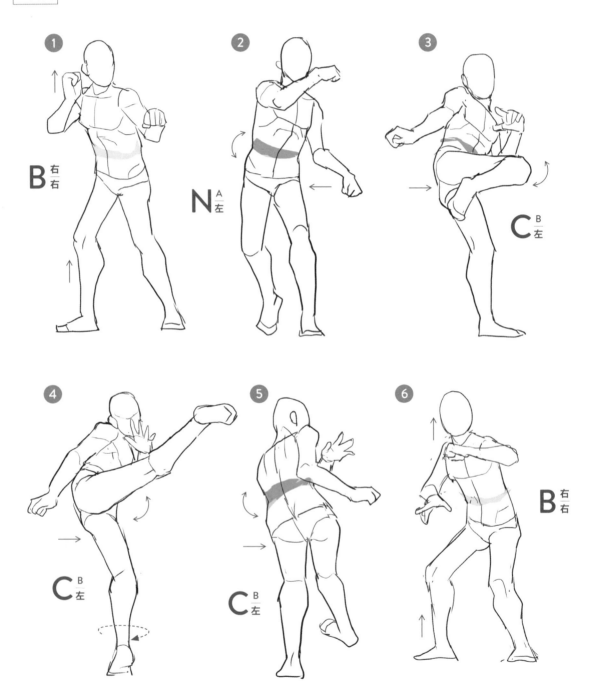

在❹中軸心腳腳跟懸空並旋轉。

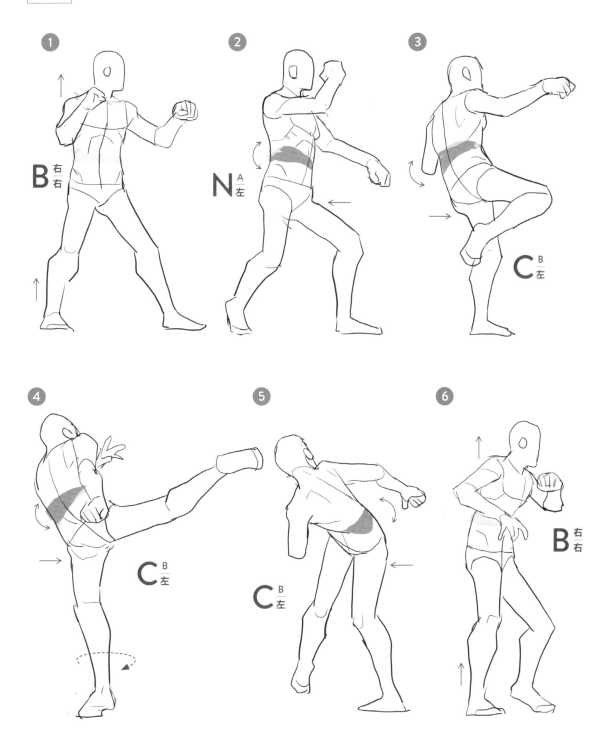

側面圖

中段踢

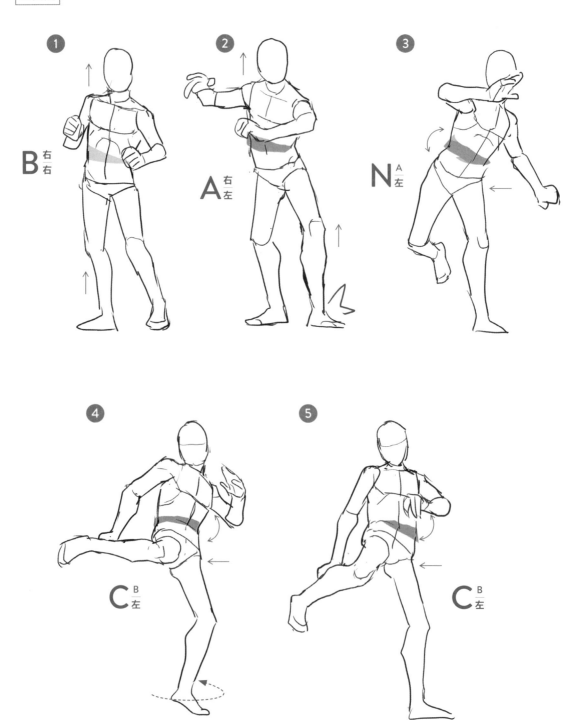

在④中軸心腳腳跟懸空並旋轉。

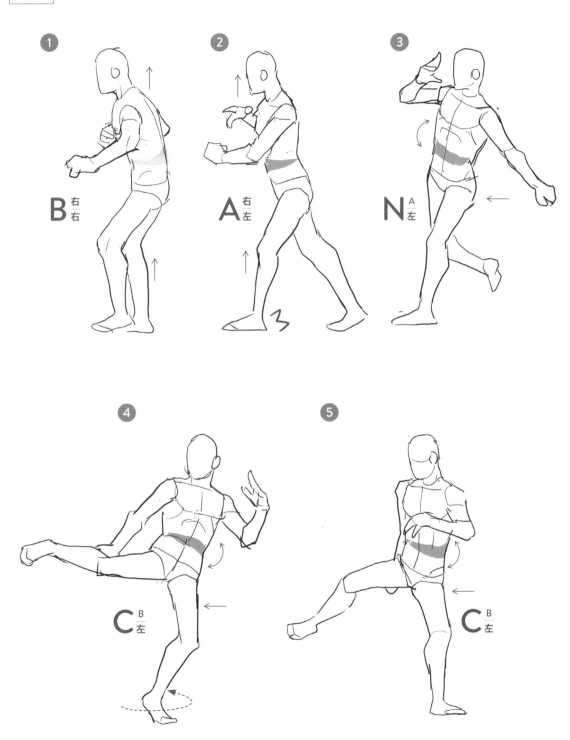

側面圖

低踢

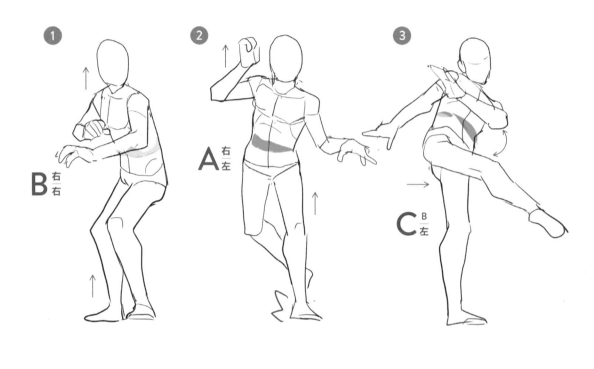

① ② ③

$B\dfrac{右}{右}$ $A\dfrac{右}{左}$ $C\dfrac{B}{左}$

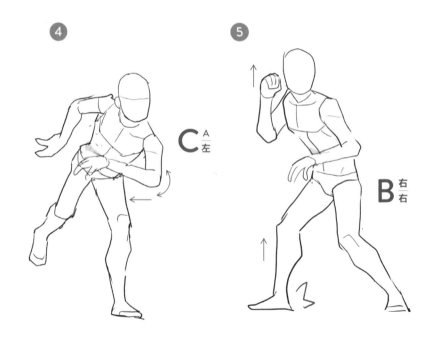

④ ⑤

$C\dfrac{A}{左}$ $B\dfrac{右}{右}$

側面圖

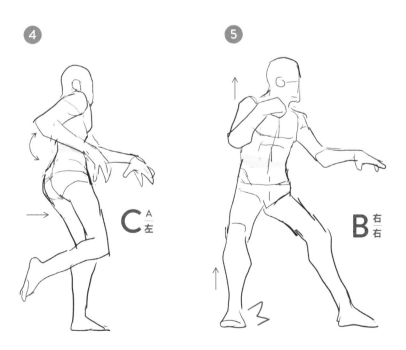

空手道（足刀踢）

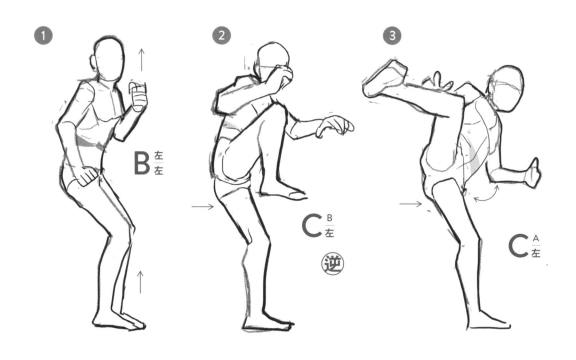

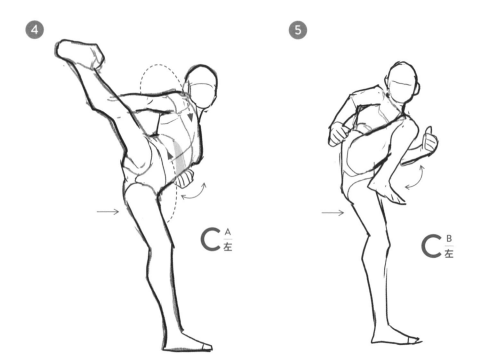

在④中上半身和下半身往相反方向旋轉。

側面圖

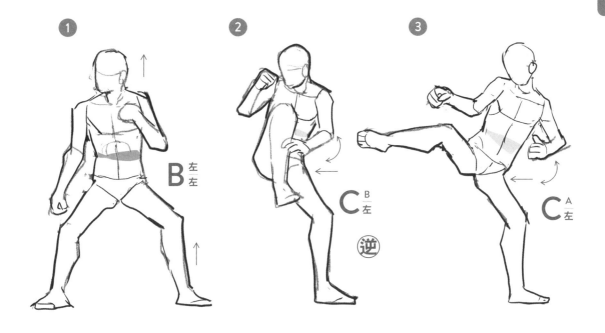

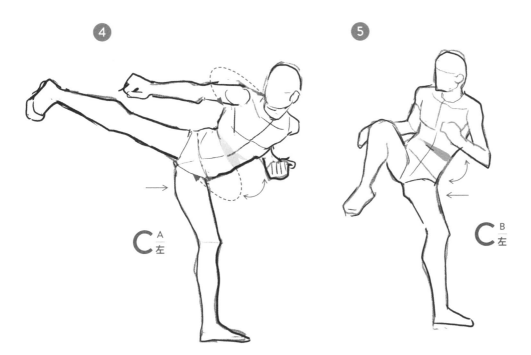

在❹中水平伸展右臂，以保持身體平衡。

同時跳躍的踢擊，踢出去那隻腳的膝蓋，
會在給予衝擊的瞬間形成高高抬起的 Ca 或 Cb 姿勢，
並且雙腳會以水平的方向大幅打開，以保持身體平衡。

❷是起跳的瞬間，身體會像一根棒子一樣直立，但雙手會大幅度地往上擺動，使重心往後傾，以避免旋轉（P.52）。❹在給予衝擊時，為了取得身體的平衡，沒有進行踢擊的那隻腳也會打開。

空手道（飛踢）

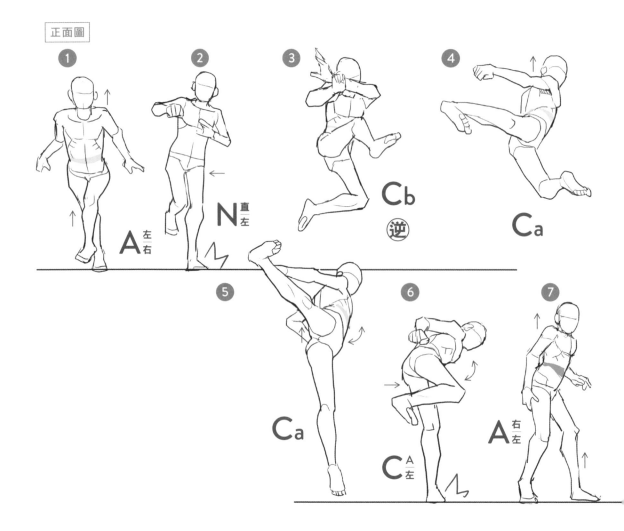

正面圖

側面圖

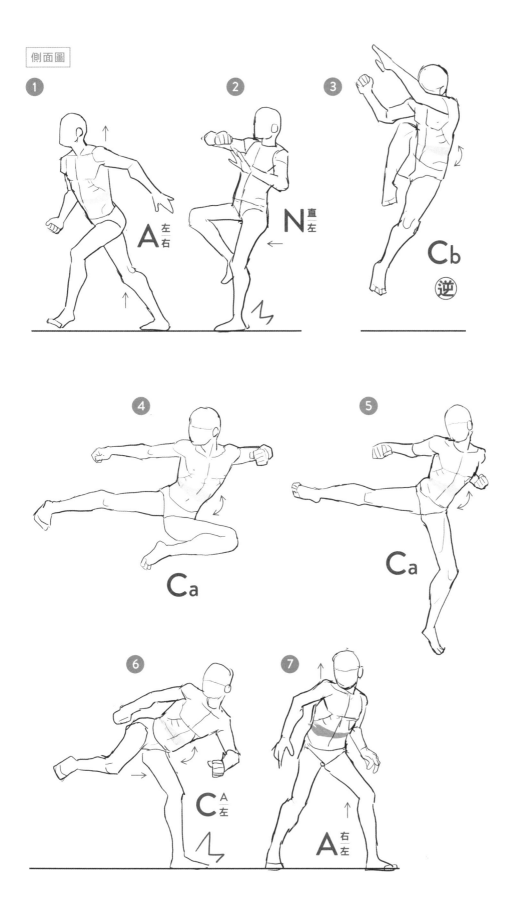

武器術

許多運動招式的姿勢是以「敲打」為前提而構成,但如果是以武器做出「切」、「刺」動作為前提所形成的姿勢,那又會與前者有所不同。

不同的刀尖種類所產生出的動作差異

武器的定理1

使用帶有刀刃的武器時,
如果在刀刃碰到對象物產生衝擊後移動體重,威力就會提高。

　　許多運動和格鬥技中的技術都是藉由踏出步伐(移動體重),並利用藉由停止效果加速的手臂和腿部撞向對象物。但在進行「切」、「刺」這類動作時,加速未必會產生出效果。例如,用刀子切食物時,拿著刀子的那隻手並不需要加速敲擊砧板,而是要先固定刀尖並切入食物中,接著像是要推開切口一樣將體重施加在刀子上。因此才會先用刀子碰觸給予衝擊後,再做出踏出步伐等伴隨移動體重的動作。這在「戳」的動作中也幾乎相同。

用刀子擊打砧板無法順利地切好食物。

固定刀尖並將刀子切入食物中後施加體重就能順利切好食物。

以下先來了解兩種刀具的構造。下圖的灰色部分表示刀刃切的對象，深灰色部分表示切入的範圍。刀具大致分成兩類，分別是刀刃筆直的直刀和刀刃彎曲的彎刀。

直刀的刀尖每次碰到的面積較大，但會造成壓力分散，所以切入的深度並不深。彎刀的刀尖能夠碰到的面積較小，不過壓力會集中在這一狹小的面積，因此可以切得更深。但如果只是單純將彎刀的刀刃切入對象物，最終也只能造成小小的刀口。因此，使用彎刀時，要持續將刀刃抵在對象物上，並且必須做出拉動刀刃的動作。如此一來，根據所使用之刀具的形狀，劍術的動作也會發生變化。

COLUMN

· · · ·

日本刀各部位名稱

「物打」是指刀子砍入對象物時主要使用的部位；「峰」是指沒有刀刃的整個刀背；「鎬」是刀背較厚的部分；「樋」是指穿過鎬的溝槽。此外，正如下圖所看到的，日本刀為彎刀。

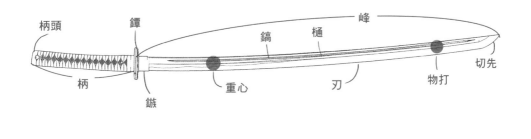

在西洋劍術中使用直刀進行基本斬擊時，是假設在❸中給予衝擊，而在日本劍術中使用彎刀進行袈裟斬時，則是假設在❷給予衝擊，兩者都是在這之後才邁出步伐。不過在西洋劍術中，在踏出步伐的同時，脊柱會從向左旋轉改為向右旋轉，藉此產生剎車作用。但日本劍術在踏出步伐後會持續讓脊柱向左旋轉，並利用旋轉的力道使刀刃砍中對方。另一方面，西洋劍術無法深入砍中對方，但一連串的動作很快就能結束，所以可以進行連續攻擊。因此，即使不能一刀就砍斷對方，也能夠選擇不斷多次擊打的「斬擊」戰術。

基本斬擊（上段斬）／直刀

在使用直刀的西洋劍術中，會在踏出步伐的同時將向左旋轉的脊柱往右旋轉，以產生剎車作用。

日本劍術（袈裟斬）／彎刀

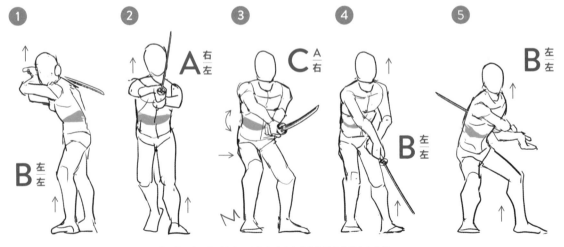

在使用彎刀的日本劍術中，脊柱在踏出步伐後依然會持續向左旋轉。

　　中國刀術使用的柳葉刀（青龍刀）是曲線比日本刀更加彎曲的彎刀，因此在往下砍時，會較日本劍術更重視脊柱的旋轉，甚至有些刀法還會旋轉兩次刀子。

　　此外，劍道的正面打擊是劍術中的「斬擊」技術，但實際上更重視在給予衝擊前先踏出步伐，利用停止效果加速手臂的「敲擊」，這可能是在運動化的過程中遭到省略所造成的結果。

中國刀術／彎刀

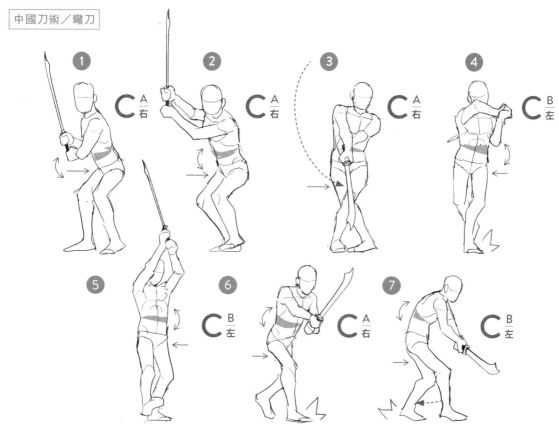

中國刀術使用的彎刀曲線較日本刀彎曲，而且更加重視脊柱的旋轉。

劍道（正面打擊）

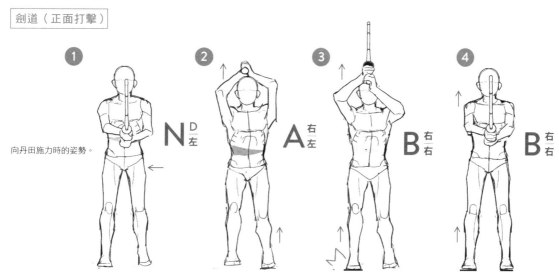

向丹田施力時的姿勢。

伴隨運動化，相較「斬擊」更重視「敲打」技術。

武器和衝擊

武器的定理 2

除了在做準備姿勢或給予衝擊的瞬間以外，絕對不要用力握住武器，要盡可能地放鬆。

無論是拿著武器的招式還是空手的格鬥技，基本上除了在給予衝擊時握緊，其餘時間都要以最寬鬆的方式握住。所謂的以最寬鬆的方式握住是指，先用右圖手掌紅色兩個圓圈的部分夾住棍棒狀武器，接著將拇指和小指靠在棍子上，最後收緊剩下的三隻手指，以此形成「牢固」的握法。換言之，相較用手指握住，以這個角度將手掌放在棍子上更重要。而且也要考慮到手腕一般會傾向於小指那側，如下圖虛線所示，並且要注意到這兩個傾斜的角度，否則就無法很好地畫出拿著武器的雙手。

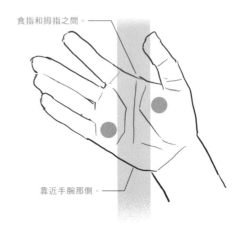

食指和拇指之間。

靠近手腕那側。

拿著棍狀物的雙手

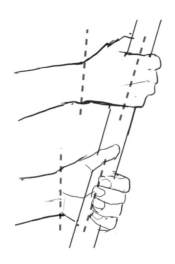

拿著日本刀的雙手

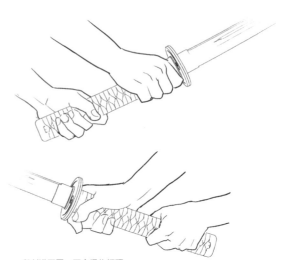

與劍道不同，不會握住柄頭。
※也有握住柄頭的流派。

雙手握住的武器沿著中線使出招式，衝擊的威力會提高。

這個定理與衝擊的定理 7「如果在靠近重心中央的地方使出招式，就會提高衝擊的威力」幾乎相同，不過所謂的中線附近，即代表不包含腿部招式。之所以會形成這樣的定理，還有一個原因是，當雙手握住的武器時，左右臂力會平均施加在中線附近。

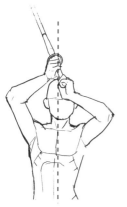

劍道也會隨時調整姿勢，讓雙手維持在中線上。

只要像在中線上揮舞武器般地描繪，看起來就會像是用盡全力使出招式。

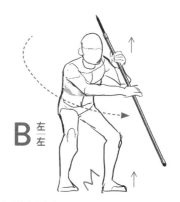

在手持部位較寬的武器中，也有與中線位置沒有太大關係的招式，例如長矛、棍棒的揮掃招式等。

雙手握住的武器，如果握柄的左右高度與雙肩的左右高度不同，就只能施加單邊手臂的力量到武器上。

從下圖西洋劍術的姿勢來看很容易就能理解。在❶❷❸❹全部的姿勢中，右肩上抬時，右邊的握柄會在上，左肩上抬時則是左邊的握柄會在上，肩膀和握柄高度隨時都保持一致。我在研究各種武術姿勢後發現，其實大部分都是如此，一般都會有意地讓同一側的肩膀和握柄的高度盡量一致。原因請看下一頁。

從屋頂的外觀形成的十字斬

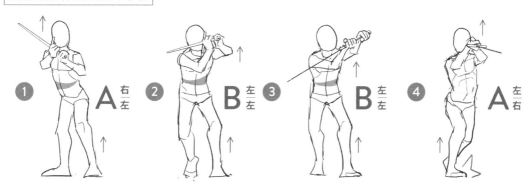

一般認為形成前頁定理的原因是，脊柱會自然地彎向手肘和臀部距離較近的那側，所以如果肩膀和握柄的高度左右不同，手臂的動作和脊柱的彎曲方式就會不一致，導致難以移動身體，而且只會施加單邊手臂的力量在武器上。在雙手握住武器的姿勢中，大部分都會讓同側握柄和肩膀高度保持一致，如此描繪出來的圖畫看起來也會比較穩定。高度不一致時，姿勢看起來就會不穩定，所以也可以反過來利用這一點，表現出「遭到攻擊身體姿勢失衡」的樣子。

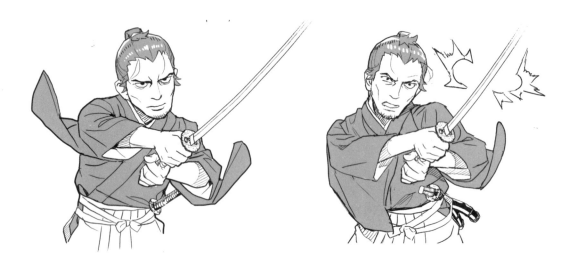

然而，也有一些不符合上述定理「握柄和肩膀高度左右一致」的例外，像是劍道中最正統的「正眼（中段）」和刺出長槍瞬間的姿勢等。正眼由於握柄和肩膀高度左右不一致，實際上右手握力幾乎為零。不過姿勢一般都是 B$\frac{左}{左}$，左肩稍微上抬，只要扭轉手部，丹田用力，左右的肩膀高度就會幾乎一致，難以辨別誰高誰低。此外，在刺入長矛的瞬間，左手的握力會幾乎完全消失。此時的左手會如管狀物一樣，只用來調整角度，使右手刺出長矛毫時可以無摩擦地滑動，反而可以最大限度地利用無握力的狀態。

劍道（正眼）

B$\frac{左}{左}$

N$\frac{D}{左}$

這個時候右手沒有握力。

長矛（刺擊）

A$\frac{右}{左}$

這個時候左手沒有握力。

從草圖到完成的過程來驗證定理

「右手向上時，右肩也會上抬；左手向上時，左肩也會上抬」，這是繪製使用武器的人物插圖時的重要準則，所以無論是否知道此定理，都會因此決定草圖並大幅改變今後的描繪速度。

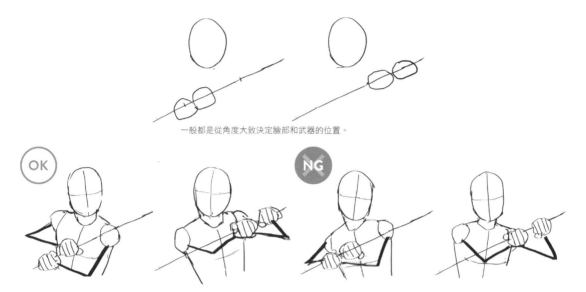

一般都是從角度大致決定臉部和武器的位置。

在決定左右手位置的同時，也會決定左右肩膀的位置，因此不必猶豫，直接畫出身體。OK例子中，手和肩膀的左右高度一致；相對地，NG例子中並沒有相互對齊。較較之下，NG例子的姿勢看起來不太穩固。

完成例

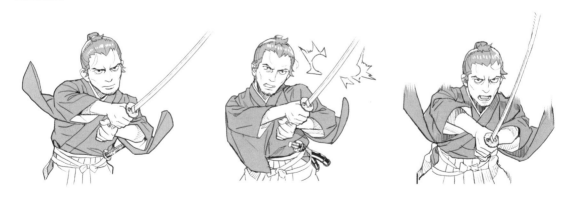

將雙肩和雙手畫在同一個高度，看起來就會是穩定拿著劍的姿勢。

如果將雙肩和雙手的高度畫得不一致，看起來就會顯得有點失衡，所以可以用來表示處於劣勢的狀態。

將雙手放在中線附近，勾畫出攻擊的地方，看起來就會像是在施展全力的一擊。

拔刀

將刀子插在腰帶上的攜帶方法在江戶時代開始流行，在此之前，據說直到戰國時代都是如懸掛般地「放入」名為太刀繩的特殊繩子裡。以下從拔刀這個例子來看兩者的差異。

刀插著的狀態

其實這種狀態非常難拔刀，因此，光是拔刀這個動作就已經提升到「招數」的境界。

從插著的狀態拔刀

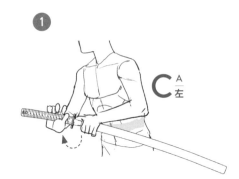

① 右手從下方放在刀柄上，左手用大拇指把刀鐔往前推。

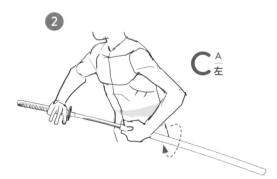

② 右手輕握住刀柄拔出刀身，左手同時轉動刀鞘直到位於正側面。

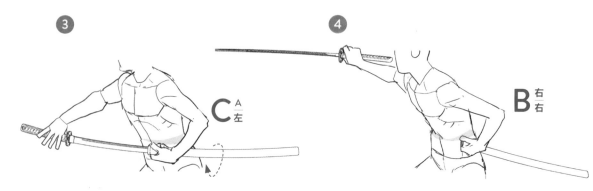

③ 右手進一步拔出刀身，左手進一步轉動刀鞘。
※若是橫向劈斬，則刀鞘只會轉動90度。

④ 從刀鞘中拔出整個刀身時，右手再緊握刀柄。

配刀的狀態

太刀繩

這個狀態下可以輕鬆拔出刀子。

從配刀狀態下拔刀

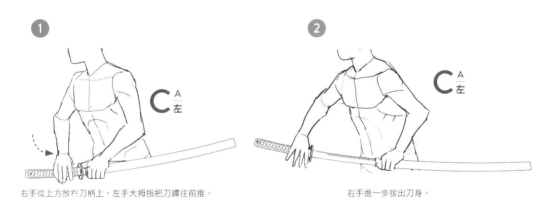

1 C$\frac{A}{左}$

右手從上方放在刀柄上，左手大拇指把刀鐔往前推。

2 C$\frac{A}{左}$

右手進一步拔出刀身。

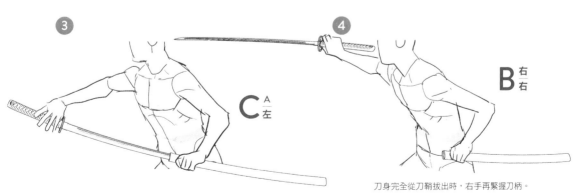

3 C$\frac{A}{左}$

右手輕握刀柄拔出刀身。

4 B$\frac{右}{右}$

刀身完全從刀鞘拔出時，右手再緊握刀柄。

日本劍術向下斬的範例

正面斬

側面圖

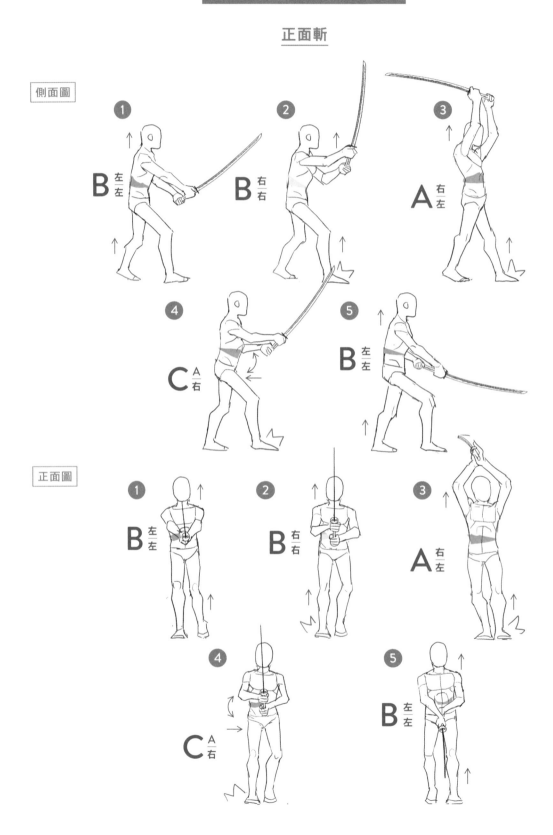

正面圖

袈裟斬

側面圖

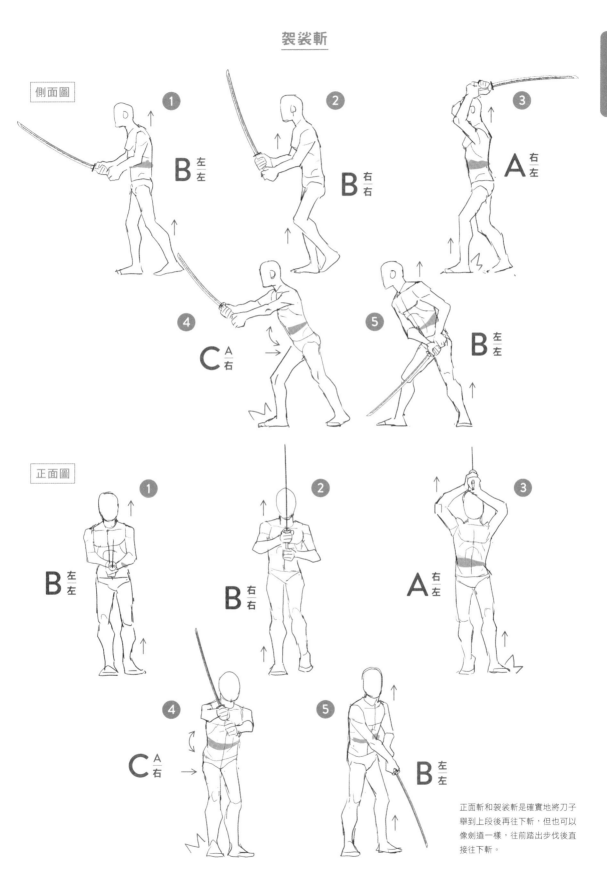

正面斬和袈裟斬是確實地將刀子
舉到上段後再往下斬，但也可以
像劍道一樣，往前踏出步伐後直
接往下斬。

日本劍術的架式範例

正眼架式

B 左／左

B 左／左

上段架式

A 右／左

A 右／左

八相架式

A 右／左

A 右／左

振架式

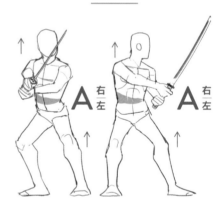

A 右／左

A 右／左

脇架式

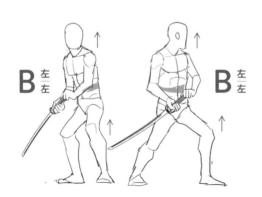

B 左／左

B 左／左

霞架式

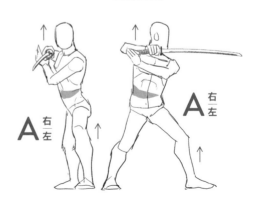

A 右／左

A 右／左

SECTION

07

舉槍射擊的動作

射擊基本上是在站立不動的狀態下進行，沒有太大的動作。
但還是有許多必須注意的地方。

握槍與射擊的姿勢

舉槍射擊的定理

**在舉槍射擊的姿勢中，為了承受反作用力，
向前伸出的那隻腳必定是軸心腳。**

　　射擊時的姿勢根據情況分成 A 類型和 B 類型兩種。兩者的共同點是，將重心放在前面那隻腳上，以應對射擊時的反作用力。如下圖❶所示，如果將重心放在前面那隻腳，即使承受射擊時的反作用力，也能如圖❷將重心移到後面那隻腳，以維持整體的姿勢。不過，若是一開始就跟❷一樣將重心放在後面那隻腳上，那在受到反作用力時，可能會像❸那樣跌倒。

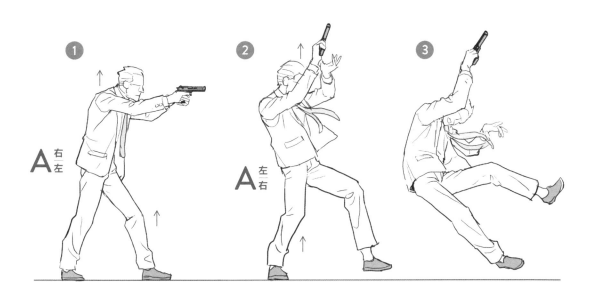

頭部的位置會隨著槍變化

　　將重心放在前面那隻腳，同時使頸部往前傾，進一步往前移動重心。藉由頸部往前傾斜，就像是收下巴一樣，從側面看幾乎看不見頸部。此外，由於是用一隻眼睛進行瞄準，因此在正面構圖中，手中的槍枝會稍微偏離中線，與一隻眼睛重疊。

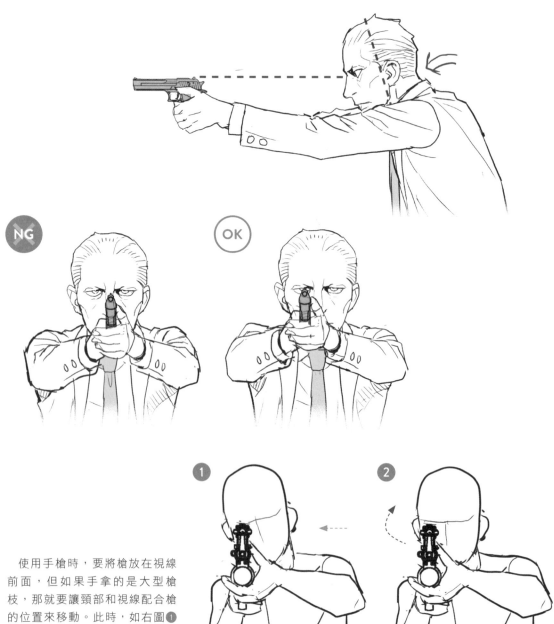

　　使用手槍時，要將槍放在視線前面，但如果手拿的是大型槍枝，那就要讓頸部和視線配合槍的位置來移動。此時，如右圖❶所示，首先頸部先倒向側邊，接著像❷一樣，利用頭部下方關節來旋轉頭部直到視線高度達到水平，最後頸部會呈く字形。

各種拿槍的姿勢

以下要介紹的是,在電影等影片中經常看到的6種代表性的拿槍姿勢。無論是哪一種姿勢,槍的位置都會比身體中心更靠近慣用眼那側。在拿著大型槍的姿勢中,若手持的是機關槍和步槍,握著槍枝那隻手的手肘緊靠腋下,但如果拿的是散彈槍,則會稍微留一點空間。

| 韋佛式 | 等邊式 | 單手姿勢 |

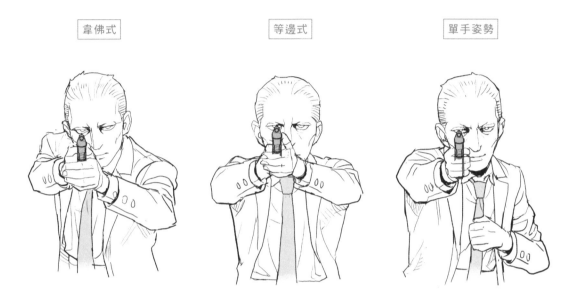

| C.A.R射擊法 | 大型槍(散彈槍) | 手持戰術燈的姿勢 |

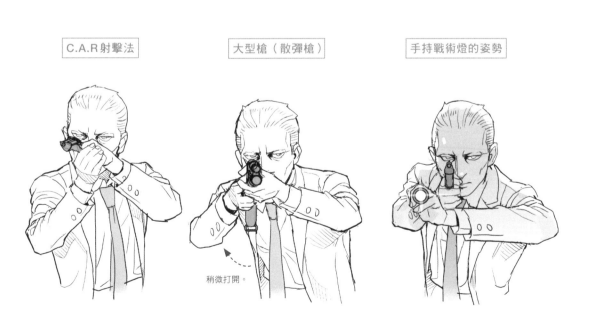

稍微打開。

拿著槍的手勢

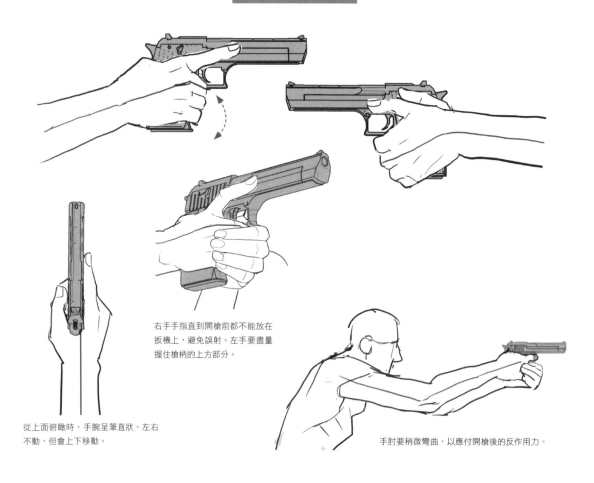

右手手指直到開槍前都不能放在扳機上,避免誤射。左手要盡量握住槍柄的上方部分。

從上面俯瞰時,手腕呈筆直狀。左右不動,但會上下移動。

手肘要稍微彎曲,以應付開槍後的反作用力。

藏身於遮蔽物後面的姿勢

這個姿勢也是以向前踏出的那隻腳為軸心腳。左圖是遮蔽物位於身體左側的姿勢。當遮蔽物在右側時,無論是姿勢、握住槍枝的手還是軸心腳都是左右相反。

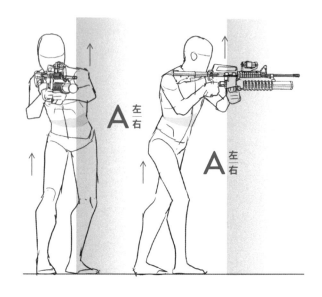

代表性的持槍姿勢範例

持槍的姿勢也隨著時代而變化，並出現了各種不同的風格。以下要看的是具代表性的姿勢和其特徵，以及能夠活用於繪畫中的重點。

韋佛式

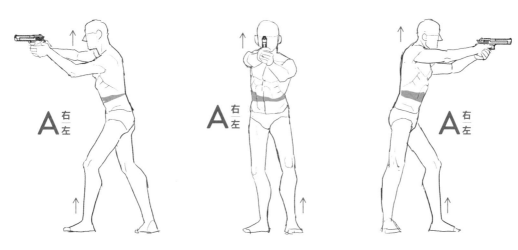

韋佛式是1980年代到1990年代經常出現於電視劇和電影的姿勢。傾斜身體的姿勢可以避免中彈，但在這個姿勢下難以行走，而且儘管可以順利地朝著軸心腳那側旋轉，不過轉向另一邊時卻會慢一拍。

以韋佛式射姿行走

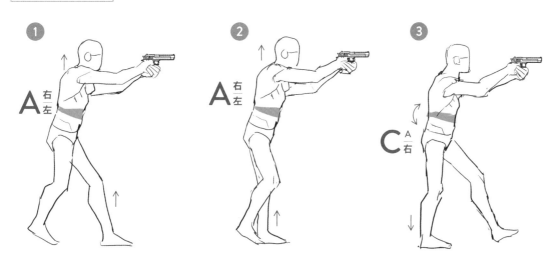

在圖❸中左腳要抬高一點，才能保持這個姿勢行走。

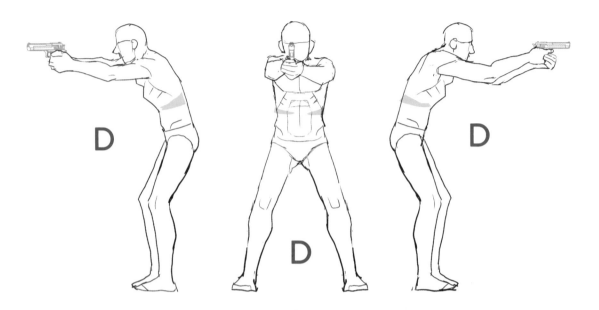

　　從上面俯瞰時，以槍枝為頂點，雙臂呈等長的兩邊（等腰三角形），因而得名。是最穩定的D類型姿勢，雙腳均勻地承受著身體重量。身體正對著對方，有受到致命傷的危險，但隨著防彈背心、防彈衣等科技的進步，逐漸開始採用這種射姿。

以等邊式射姿移動

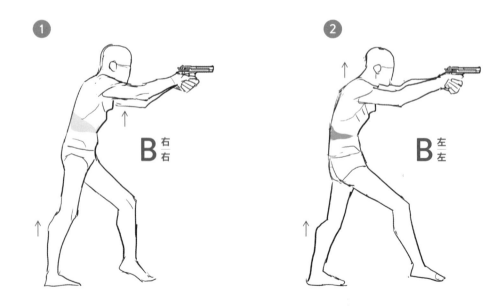

　　這個走路姿勢上半身會大幅度地往左右晃動，但槍枝是握在中央，所以不會有太大的問題。

「C.A.R射擊法」是一種專門為在狹窄的空間、擁擠的場所等難以伸直雙手的狀況下所設計的射姿。這個姿勢在近戰時能夠避免槍枝被搶走，而且可以即時應戰，因此用於軍、警等注重實戰射擊的組織。分成槍放在胸前直接射擊的「High（高位）」與槍放在臉前的「Extended（延伸）」兩種。

C.A.R射擊法（High）

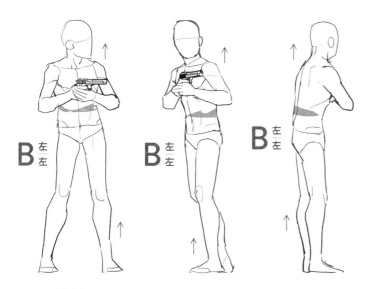

從腰部抽出槍後可以馬上應戰。

C.A.R射擊法
（以 High 姿勢射擊頭部）

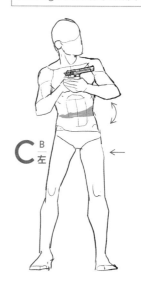

在瞄準對方的頭部時，要彎曲軸心腳，抬高前面那側的肩膀。

C.A.R射擊法（Extended）

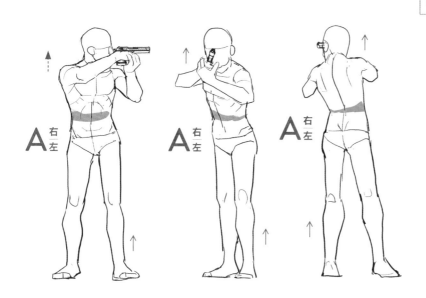

利用槍枝隱藏慣用眼。以眼睛和臉部的方向來瞄準。

C.A.R射擊法
（以 Extended 姿勢轉身）

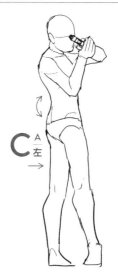

在對付背後的敵人時，一邊轉身一邊將槍換到另一隻手上。

以 C.A.R 射擊法的姿勢移動

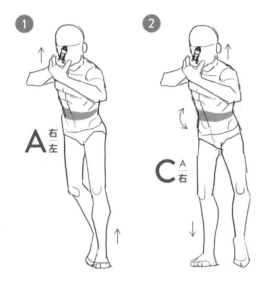

Extended 姿勢與韋佛式一樣傾斜,所以往前方移動時身體並不穩定。

以 High 姿勢移動

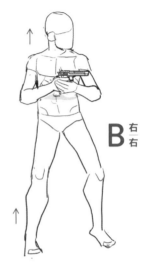

以 High 姿勢往前移動時,會跟螃蟹走路一樣難以行走。

橫向移動

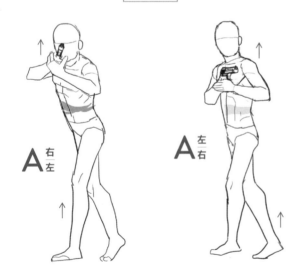

當使用C.A.R射擊法移動,並著重於穩定和速度時,無論是 High 還是 Extended,一般都會橫向移動,而不是朝著槍口瞄準的方向移動。

以 Extended 姿勢坐著

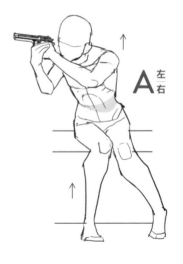

在車內進行射擊時,大多都會用 Extended。

大型槍的姿勢

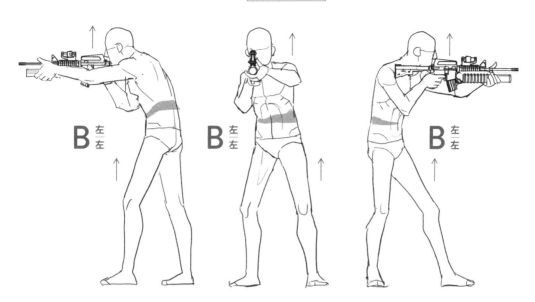

在手持大型槍時，槍的槍托和彈夾會抵在肩膀上固定，以應對射擊的反作用力。

以狙擊步槍趴射的姿勢

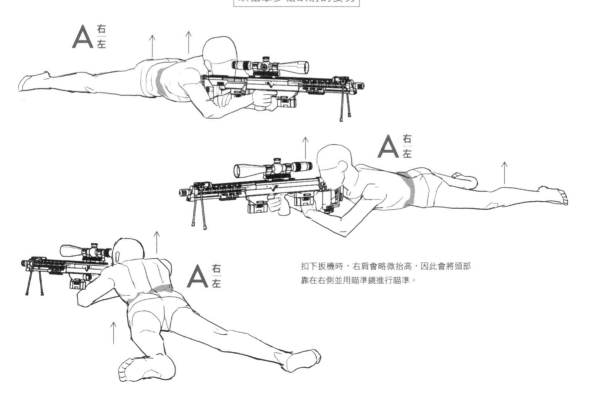

扣下扳機時，右肩會略微抬高，因此會將頭部靠在右側並用瞄準鏡進行瞄準。

透過自我訂正打造理想的姿勢

「雖然試著畫了插圖，但總覺得哪裡不滿意，不知道要怎麼修改比較好」，相信有許多人都有這樣的煩惱，為了這些人，我以之前學到的定理為基礎，製作了「自我訂正列表」。此外，還會介紹幾個從社群網站蒐集的插圖作為訂正的範例。接下來請一起掌握必要的重點，讓插畫更接近理想中的樣子吧！

自我訂正的重點

圖1

① 手腕基本上彎向小指那側（見圖1）。只有自己可以明確說出原因的情況，才將手腕畫成伸直的樣子。

② 如果覺得頸部不太穩定，就讓後腦勺靠向較高那側的肩膀。

③ 身體軸心的傾斜基本上適用A、B、C類型中的任一種。若繪製的對象為女模特，可以直接選擇C^類型。

④ 脊柱會自然而然地彎向手肘和臀部距離較近的那一側，所以雙臂手肘的位置關係和脊柱的傾斜要適當地保持一致。

⑤ 想讓動作看起來更靈活時，可以拉大左右手肘和臀部的距離差、大幅扭轉脊柱、讓頸部和頭部下方關節分別活動，並且將頭部和頸部畫成「く」字型（見圖2）。

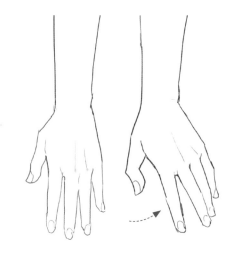

⑥ 在想要大膽地描繪身體嚴重失衡的姿勢時，維持上述的①②⑤點，去除③④點。採用第⑤點，就能畫出生動的跌倒姿勢。

⑦ 非軸心腳的腳踝或懸空時的腳踝應該要適當地彎向拇趾那側。

⑧ 側腹打開那側的手臂應內轉（手肘彎曲時手掌朝下），閉合那側應外轉（手肘彎曲時手掌朝上，手腕伸直）。

不過，必須留意的是，即使採用第⑧點姿勢也不一定會更好，有時候甚至會出現反效果。

圖2

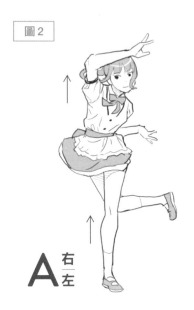

A 右/左

訂正範例1　利用省略來強調想要展示的要素

[原本的姿勢]

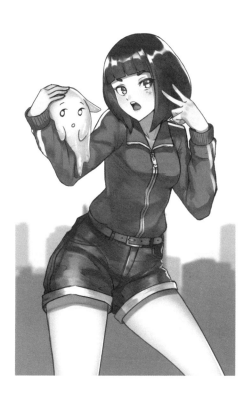

[修正姿勢的建議]

頭部靠向肩膀上抬的那側。

為手腕增添角度，將觀看的視線引導至臉部。

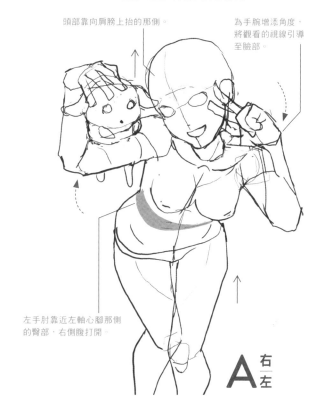

左手肘靠近左軸心腳那側的臀部，右側腹打開。

A 右／左

[完成的姿勢提案]

　　修正前的問題在於畫面下半部沒有吸引人的重點，但在這種情況下，要做的不是在下半部增添新的要素，而是像「修正姿勢的建議」一樣，使人物往前彎，進一步放大有很多重點的上半部，看起來會更美觀，同時也藉此讓下半身看起來不要太過搶眼。藉由傾斜、角度自然省略身體部位是繪圖的重要技巧之一。

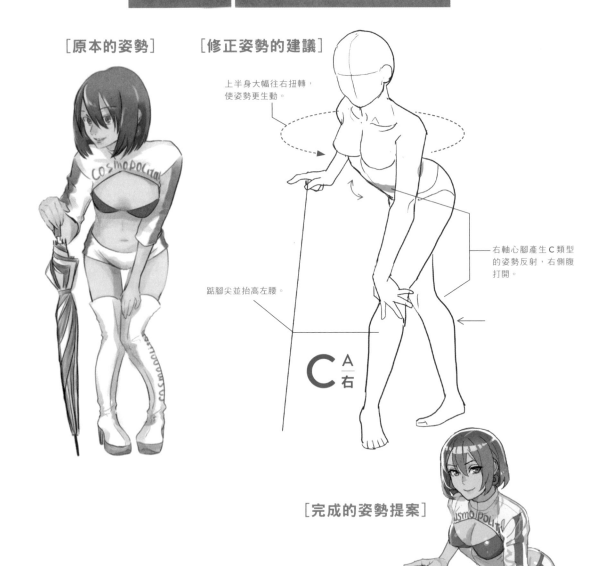

訂正範例2　加入扭轉讓姿勢更生動

［原本的姿勢］　　［修正姿勢的建議］

上半身大幅往右扭轉，
使姿勢更生動。

右軸心腳產生 C 類型
的姿勢反射，右側腹
打開。

踮腳尖並抬高左腰。

$C\dfrac{A}{右}$

［完成的姿勢提案］

　　圖為右手拿著雨傘的賽車女郎。修改的重點是一邊考慮雨傘長度和人物比例的平衡，一邊增添姿勢的細節。訂正前後的姿勢可能看起來完全不一樣，但這只是就前彎的姿勢，根據上半身是否「扭轉」來決定下半身的外觀，實際上並沒有太大的變化。利用使前側的左腳踮腳尖，引起 C 類型的姿勢反射，並形成生動的姿勢。

訂正範例3　呈現坐姿的身體與頭部的傾斜

[原本的姿勢]

[修正姿勢的建議]

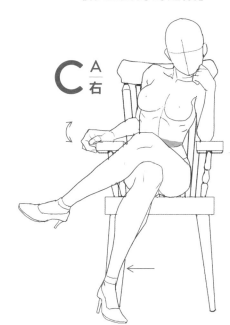

C $\frac{A}{右}$

坐姿也會引起C類型的姿勢反射，並使姿勢更加生動。

❶ 頭部倒向左側，促使身體往左倒。

❷ 頭部轉向上抬的肩膀，以手托腮支撐臉部。

[完成的姿勢提案]

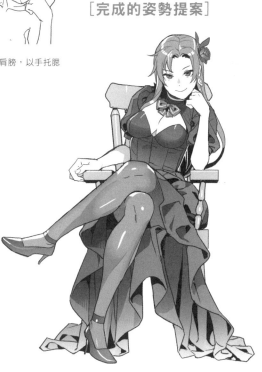

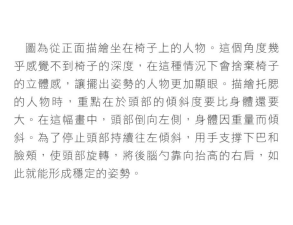

　　圖為從正面描繪坐在椅子上的人物。這個角度幾乎感覺不到椅子的深度，在這種情況下會捨棄椅子的立體感，讓擺出姿勢的人物更加顯眼。描繪托腮的人物時，重點在於頭部的傾斜度要比身體還要大。在這幅畫中，頭部倒向左側，身體因重量而傾斜。為了停止頭部持續往左傾斜，用手支撐下巴和臉頰，使頭部旋轉，將後腦勺靠向抬高的右肩，如此就能形成穩定的姿勢。

讓坐在地板上的姿勢更具吸引力

[原本的姿勢]

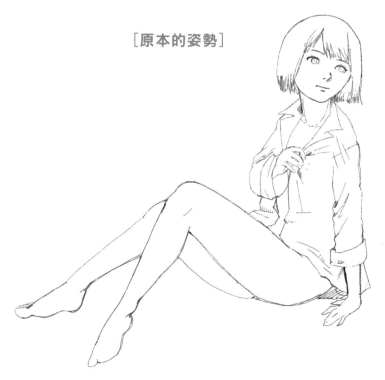

[修正姿勢的建議]

B 左
 左

頭部也靠向上抬的左肩。

左側腹打開，上半身朝左側旋轉。

左腳掌貼著地板，與左手同時推向地面使整個腰部稍微懸空。

[完成的姿勢提案]

　　實際上在擺姿勢時，為了讓坐姿看起來輕盈、有吸引力，有一種技巧是抬高靠近相機那側的腰部。修正姿勢建議中擺的姿勢，其實是左手和左腳推著地面，讓臀部處於沒有完全著地的狀態。因為左手固定在地面上，左右手肘和臀部的距離和脊柱的傾斜不一致。沒有束縛的右手肘往身體前方旋轉，促使脊柱往左水平旋轉。

訂正範例5　假設身體水平旋轉創造生動感

[原本的姿勢]

[修正姿勢的建議]

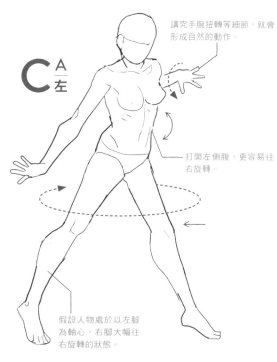

講究手腕扭轉等細節，就會形成自然的動作。

$C\frac{A}{左}$

打開左側腹，更容易往右旋轉。

假設人物處於以左腳為軸心，右腳大幅往右旋轉的狀態。

[完成的姿勢提案]

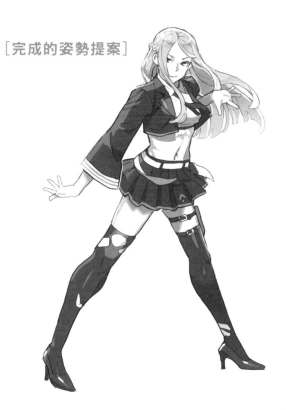

　　為了提高站姿的視覺效果，在採用 C^A 類型姿勢的同時，還試著增添使身體大幅旋轉的動作。從側面來看，軸心腳可能位於左側，因此我在這裡假設，實際上這是一個另一側的右腳大幅往右旋轉，腳尖著地瞬間的姿勢。為了展現出生動感，將頭部和頸部彎曲成く字型，並藉由抬起右手肘拉大左右手肘和臀部的距離差，接著進一步根據慣性法則，將裙子和頭髮的方向描繪成與身體相反的左側。儘管不知道能夠傳達多少訊息給觀看插圖的人，但我覺得最重要的是以自己方式來完成這幅畫。

《人物姿勢繪畫定理》特別對談

篠房六郎
（漫畫家）

×

井野元英二
（Orange 有限公司代表／CG 動畫師）

協力：有限　社オレンジ
本文：金澤信幸

應本書作者篠房六郎的強烈要求，邀請到各位在《寶石之國》、《BEASTARS》、IDOLiSH7 MV「Mr.AFFECTiON」、《蒼穹之戰神》中都相當熟悉的Orange有限公司代表——井野元英二與作者進行對談。以下由講究姿勢的「漫畫家」與擅長CG動畫的「CG動畫師」一起向大家展現他們對「畫」的熱情。

Profile

井野元英二（INOMOTO EIJI）

1970年生出於日本大分縣。
為Orange有限公司代表、CG導演。
曾任自由插畫家，之後走向3DCG動畫製作的道路。在親自製作遊戲和特殊攝影等CG影像後，參與TV動畫系列《機獸新世紀ZOIDS》（1999~2000）的CG製作。
2004年成立Orange有限公司。
截至2021年4月，該公司已經發展成約有120名員工的組織，為各種作品製作CG，包括TV動畫、OVA、動畫電影等。

員工必讀的技巧書

篠房　今天有幸邀請到了Orange有限公司代表井野元英二先生來這裡進行訪談。我一直都很想和井野元先生聊聊，今天請多多指教。

井野元　謝謝您的邀請，請多多指教。

篠房　那就馬上切入正題！想請問您在閱讀完這本書後有什麼想法嗎？

井野元　書裡面收錄了許多我經常苦口婆心不斷叮嚀員工的內容，所以我當時看完後的第一個想法是「必須把這本書推薦給員工」。告訴他們「書裡面不是也有說明手腕的角度嗎？這裡要稍微彎曲」這樣。

篠房　手在自然的狀態下垂放時，手腕會彎向小指那側是一般常見的樣子，反而沒有彎曲筆直伸直的樣子還比較少見。

井野元　沒錯，但做CG的人不太會注意這種地方。

對CG動畫界來說，這本書是難度很高的書，收錄的內容有些部分只適合中級和稍高級別的人，若沒有太多動畫經驗，可能要花好幾年才能完全理解整本書。我覺得可以跟閱讀英文字典一樣，在重要的地方畫線，試著先記住重點。

篠房　我也曾想過希望專業人士能夠把這本書當作字典或背誦手冊來使用，聽到您這麼說真的很開心。說到手腕的角度，我認為對CG動畫師來說這個姿勢（站立手掌朝下，手臂朝兩側伸出）是基本，因此覺得應該從這裡開始移動。而且預設的手腕是伸直狀態，所以才會沒有注意到這點。

井野元　你說的沒錯。這是技術性上的問題，對做CG的人來說，骨頭筆直一點會比較容易進行設置。是說，我以前也想過在稍微彎曲的狀態下設置骨頭並設定為預設值，結果在輸入動態捕捉[1]時，出現過度彎曲的情況。最後有些地方被迫只能設定成筆直的手腕……。

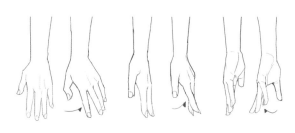

手腕放鬆時會彎向小指那側。

篠房　原來如此，沒想到會有這樣的風險。另外，正如我在書中提到的，手腕之所以沒有畫上角度的原因之一，是在參考自己的手腕時就這樣直接看著（將手掌面向自己）臨摹。手腕在這種時候真的會伸得很直。

井野元　原來是這樣啊！

篠房　如果是這樣看的話（將手背面對自己）絕對是彎曲的。只有在畫插圖或想說要「看」自己的手腕時的瞬間手腕會伸直，所以才會有很多人都這麼認為。

井野元　是的，沒錯！剛才也說過，因為這本書就連那些細節都收錄，我才會希望我們家的員工也能仔細閱讀。不只是我們公司，在CG界，從進入公司開始就擅長描繪，能夠畫得很好的人其實並不多。所以才必須從基本功的「基礎」開始教起。學生時代畫過漫畫的員工從一開始就聽得懂，吸收、成長都會比較快，但對於那些打從一開始就不懂的人，就必須從頭帶領他們了解。從這層意義來說，與其我苦口婆心地一樣的內容說千遍、百遍，不如讓他們直接看這本書，應該會有效率得多。

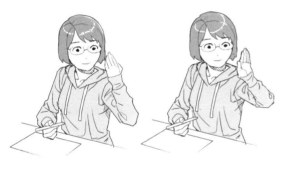

在臨摹自己的手時，有時會搞錯手腕的角度。

讓畫面吸引人的技巧

篠房　要怎麼決定要不要做動態捕捉呢？

井野元　就我們公司來說，和動作相關的部分不太使用動態捕捉。

篠房　畢竟不能做出脫離正常人類的動作嘛。

井野元　嗯啊，但也有做動態捕捉的時候。日常情境的過程，一般會在拍過一次動態捕捉後進行修改。首先由員工來錄影，因為基本上都不是演員，動作會有點僵硬。接下來是為了美觀對動作進行處理，剩下的就是完善那些做為動作會讓人覺得有趣的要素，並在修正的同時增添層次感。例如，如果直接用動態捕捉，那就會太自然，導致經常出現平滑順暢的連續動作，這對動畫來說並不好事。國外的動畫有些已經能完全掌握這種動作，但我認為日本的動畫不需要朝著這個方向發展。日本的動畫應該更加重視內心，讓觀眾透過細膩的故事去探索自己的心理。

篠房　您說要增添層次感是指，在當時拍攝的時候調整影格，還是讓動作比拍攝時稍微浮誇一點呢？

井野元　（邊看Orange公司的教育用資料）有些地方會誇大、有些地方會加快速度，也有一些地方會反過來拉長時間，稍微增加慢動作的感覺，就是這樣為動畫增添層次感的。然後還有用 [2] 合成軟體來微調影格，動畫用語稱作「拍數」並完成影片的階段，也就是調整時間。接下來就是調整姿勢。

篠房　我一直都很想知道CG會如何調整姿勢。

井野元　動畫師會對姿勢進行修改，例如加大手臂揮動的幅度、關門時腰部彎曲的更明顯等。

篠房　果然如果不根據CG或圖畫的感覺製作得誇張一點的話，就會顯得不適合呢！人類的表情也是如此。

井野元　是啊。

「會不會畫漫畫」有很大的影響

篠房　如何在3D動畫添加「重量」呢？

井野元　很常會有人說CG沒有「重量感」。我認為這是因為CG非常準確，才會很容易看起來沒有重量感。例如，即使是腳著地移動的場景，作畫時也會自然地加入腳尖伸展和收縮的動作。但CG沒有這些細節，所以連腳踩在地上的動作也顯得很輕盈。從很久以前就有人提出這個問題，我一直都在思考應該要怎麼改善。就我們公司來說，抬起腳的情景，會稍微結合些許彈性，或是利用合成進行攝影處理，例如身體中心搖晃的時機、搖晃的震動幅度等，以此來增加重量感。我認為如果可以綜合運用不同方面的工具，就能做到有重量感的畫面。此外，機器人的部分作畫帶來的效果也很明顯，因為煙霧看起來才會有那樣的感覺，如果把煙霧拿掉，意外地就會失去重量感。

*1：針對人體的動作，記錄關節等特徵部位的位置和動作。是用數字的方式記錄真實人物和物體運動的技術。

*2：自由合成多個素材（動態影像、靜態影像、文字資訊等）。

篠房　在漫畫中也會做一些像是在沒什麼東西的地方冒煙，或是無論如何都要使地面崩塌之類的事情。

井野元　應該也有蠻多地方是用效果來蒙混過去的吧。

篠房　説到漫畫，聽説井野元先生曾經當過漫畫家的助手……。

井野元　對呀，我曾經幫過漫畫家老師畫漫畫，但時間不長。我原本就是因為想要成為漫畫家才來東京，也曾經拿著漫畫草稿拜訪出版社，但可惜的是沒有獲得連載的機會，最後放棄畫漫畫進入CG界。在進入這個業界開始做起自由接案後發現，以前畫漫畫的經驗為我帶來非常大的幫助。手指的姿勢就是一個例子，從高中開始畫漫畫的時候就會模仿各種姿勢描繪，所以多多少少也鍛鍊出一些能力。因此，即使在我成為CG動畫師後，還是可以靈活運用一部分畫漫畫時獲得的觀點。而且我認為畫畫獲得經驗值讓我贏在起跑點，因為我可以從比別人進階1、2階級的地方開始。

篠房　那在進行員工訓練時，沒有讓他們「手繪一次看看」嗎？

井野元　有些自願學習的人似乎會主動在私下組成寫生會的樣子。在畫漫畫時不只是繪畫，也可能會自然而然地習得構圖的技巧、知識和表現方法等。因此，在委託製作人選擇導演時，我會告訴他「從會不會畫漫畫就能知道他有沒有才能喔」。

篠房　喔喔！原來如此。畢竟畫漫畫要在畫好格子後，不斷思考每一格裡面要放入多少訊息。

井野元　再加上還可以建構故事，注意角色的站立姿勢，並引導觀眾的視線。

篠房　這裡我想請教另一件事情。3D人物要如何修改呢？還是3D是用手繪的方式給予指示呢？

井野元　我是用ShotGrid這個工具直接在電影中手繪，但幾乎沒有3D導演會這樣給指示。

篠房　所以這是不常見的事情嗎？

井野元　但對以手繪的方式來進行修改的公司來説，應該還蠻常見到作畫的人修改CG動作的情況。

篠房　我還以為用手繪修改是很普遍的事情，沒想到並不常見（笑）。如果用言語來修改的話，因為需要言語上的溝通，應該會很辛苦吧！

井野元　很難給予詳細的指示，我們會以口頭或文字的方式告訴對方「這裡再這樣一點」，但老實説，CG

沒辦法完全藉此修改完成。考慮到時間上的問題，通常沒辦法做到那種程度。所以會在負責的動畫師製作好數據後，由監製的導演調整到OK。在我們公司之後會由我來檢查，直接將修改後的數據發回給動畫師，接著在動畫師的旁邊做給他們看並重複修正的過程。

篠房　從這些話可以清楚得知，井野元先生真的是現役中的現役，而且還是站在最前線的人。

走路的動作是永遠的課題

篠房　在動畫中也有分成版面設計、分鏡、動畫等。在2D動畫中，動畫師會先透過連接動畫或動作來逐步學習，但3DCG是不是不會採用這樣的方式呢？

井野元　這點相當困難呢。就CG而言，以前我在做《機獸系列》時的作業方式是，由原畫師做好畫面的構圖，我再以此為基礎轉換成CG。我自己可能因此累積了一些鍛鍊的經驗。但如果是全CG，最近幾乎不會做手繪構圖。例如，由我畫出分鏡，剩下的再交給新人處理。我後續也必須做許多修改，但老實説，培育一個新人要花費很長的時間，3、5年跑不掉，所以必須非常有耐心（笑）。

篠房　説到底，教育就是一個非常困難的問題。

井野元　有許多剛創新公司的人會來問到底要怎麼處理教育的問題，但我只能對他們説就是耐心地教。簡單來説，要學習的東西非常多，在學習動畫技巧的同時，還要習得畫面構圖，以及合成的知識和方法。國外應該已經完全分工化，不會做到這種程度。做畫面構圖的人只做畫面構圖，我想這種分工方式在國外是

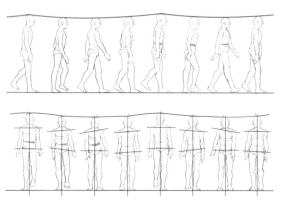

對我來説「走路」是永遠的課題。（井野元）

很理所當然的事情。但我還是希望自己的員工能夠成為什麼都會做的人。這也包括我希望他們可以直接說出「這個畫面是我自己完成的」。完全分工化的話，就只是做了這個畫面的一部分的感覺。相反地，從根本上來說，我希望自己的員工能夠學習做好一條龍的工作。過去的人會覺得這是理所當然的，我覺得對於繪圖的動畫師大概也是如此。如果能夠做到一條龍的工作，不僅能夠建立自信心，而且就算 Orange 公司倒閉，無論去哪裡都還有飯吃。我希望他們可以成為這樣的人。

篠房 是說，我在與動畫師交談時，總覺得有許多人都一直在思考「走路」這件事。

井野元 是的，沒錯。舉例來說，即使是擔任幾十年的資深動畫師，「走路」對他們來說仍然是最困難的動作。要讓人物自然行走並不簡單。在繪製走路這個動作時會有許多造成影響因素，包含複雜的腰部動作、腿部伸展的時機等。像這本書這樣詳細分解並說明走路動作，對沒有經驗的動畫師來說會很有幫助。

篠房 其實關於走路的動作，在撰寫這本書的時候，我反而決定參考動畫師的作品，還因此詢問了動畫師的意見。但經過調查後發現一個問題，那位動畫師畫的跑步姿勢與實際上的跑步姿勢並不一樣。

井野元 沒錯，現實中的走路和跑步姿勢與動畫中的走路和跑步姿勢，可能多少會有一些不一樣的地方。動畫裡有些表演的部分。例如，在繪製跑馬拉松的畫面時，實際的動作可能比動畫來得少很多（笑）。動畫會考慮到觀看的人，所以有些會稍微有點誇張。

篠房 除此之外，走路的姿勢是不是也會表現出那個人物的個性呢？

井野元 沒錯，這也是走路姿勢困難的原因之一。如果要讓一個人物以特別的姿勢自然行走那又更困難了，而且還要考慮到是否符合該人物的個性，所以對我來說，走路的姿勢是一輩子的課題。困難的程度大概是，到死之前都不會有覺得「做得很好」的時候。

藉由本書確實掌握基礎

篠房 我覺得讀者中有許多人是「雖然達到一定的繪畫程度，但卻苦於無法繼續成長」或是「已經達到可以畫出大概的程度，但不知道要怎麼再進一步提升自己的能力」。

井野元 首先我建議先閱讀這本書。內容整理得井井有條，難度也非常高，要完理解需要花上好幾年的時間，也有一些地方必須實際嘗試後才能搞懂。是一本品質很高的書，老實說，對我來說也很有參考價值。

篠房 不不不！真是過譽了，非常感謝您！畢竟我完全不知道要怎麼接觸專業人士。希望不光是一般人，像是井野元先生一樣的專業人士也能閱讀這本書。

井野元 到目前為止我沒看過有哪一本書如此講究人體的姿勢，甚至還收錄了移動體重的內容，讓人可以順利掌握動作的基本原則。在動畫這一行，我認為先掌握原則，再將原則作為動畫技巧一點一點地加以應用，例如有時候會出現什麼情況，其實是一條捷徑。

篠房 這本書只有收錄基本的內容，請大家隨意發揮創意（笑）。

井野元 我覺得在過程中一定會慢慢地融入自己的風格，只是光是要理解這些基本就需要花上好幾年的時間。之前也有提過，在動畫界要可以做到一條龍必須花費 3 年的時間，幾乎不用其他幫助就能製作完成大概要 5 年。首先，建議花 3 年左右的時間仔細閱讀這本書，並在實踐的過程中深入理解。我覺得這本書的內容非常優秀，可以當作插圖教科書。

篠房 聽到您這麼說，我真的覺得很感激。謝謝您今天在百忙之中抽出時間來與我對談。

参考文獻

アクション・バイブル／早瀬重希／マール社

居合道精義　無双直伝英信流／京一輔／愛隆堂

居合の流派 ―有名流派の特徴と技法／京一輔／愛隆堂

美しいポートレートを撮るためのポージングの教科書〈女性モデルの魅力を最大に引き出すポージングの
　ルールとテクニック〉／薮田織也　清水麻里／エムディエヌコーポレーション

ガチ甲冑合戦でわかった実戦で最強の「日本武術」／横山雅始／東邦出版

空手KO実話　5発以内で確実に倒す!／村井義治／東邦出版

基礎から始めるアクション 技斗・殺陣 ―オリジナルDVDで学ぶ／高瀬將嗣／雷鳥社

拳法極意　絶招と実戦用法／松田隆智／BABジャパン

拳法極意　発勁と基本拳／松田隆智／BABジャパン

コマ送り　動くポーズ集2　基本動作編／マール社編集部／マール社

コマ送り　動くポーズ集5　武器編／マール社編集部／マール社

古流剣術／田中普門／愛隆堂

これからはじめる人のための楽しい乗馬ビジュアルテキスト／ジョー・バード／緑書房

最速上達バッティング／平野裕一　菊池壮光／成美堂出版

実写版アクションポーズ集　侍・忍者編 ―プロもアマも即使える!／ほーむるーむ／グラフィック社

柔道パーフェクトマスター (スポーツ・ステップアップDVDシリーズ)／斉藤仁　南條充寿／新星出版社

剣道パーフェクトマスター (スポーツ・ステップアップDVDシリーズ)／千葉仁／新星出版社

瞬間連写アクションポーズ02 殺陣・ソードアクション篇／ユーデンフレームワークス／グラフィック社

瞬間連写アクションポーズ03 ヒロイン・アクション篇／ユーデンフレームワークス／グラフィック社

瞬間連写アクションポーズ ―立ち回り・スタント・アクロバット／ユーデンフレームワークス／グラフィック社

新・なぎなた教室 (スポーツVコース)／全日本なぎなた連盟／大修館書店

神秘の格闘技 ムエタイ ―最強必殺技をものにする!／望月昇／愛隆堂

スーパースポーツデッサン 増補改訂版／立中順平／グラフィック社

図解　近接武器／大波篤司／新紀元社

スカルプターのための美術解剖学 -Anatomy For Sculptors日本語版／アルディス・ザリンス、
　サンディス・コンドラッツ／ボーンデジタル

戦闘アクションポーズ集〈5〉中国拳法篇／青木嘉教／銀河出版

全日本剣道連盟杖道教典／米野光太郎　廣井常次／愛隆堂

槍術 ―写真で覚える (武道選書)／初見良昭／土屋書店

続・中世ヨーロッパの武術／長田龍太／新紀元社

正しい姿勢で乗る (ホース・ピクチャーガイド)／JoniBentley／緑書房

正しい銃撃戦の描き方／小泉史人／新紀元社

中世ヨーロッパの武術／長田龍太／新紀元社

跳躍 (陸上競技入門ブック)／吉田孝久／ベースボール・マガジン社

DVDでさらに上達!!テニス　レベルアップマスター／石井弘樹／新星出版社

DVDブック　これで完ぺき!　空手道／亀山歩／ベースボール・マガジン社

天真正伝香取神刀流 いにしえより武の郷に家伝されし精妙なる技法群!／椎木宗道／BABジャパン

ナイフ・ピストルファイティング／初見良昭／土屋書店

日本の剣術／歴史群像編集部／学研

日本の剣術2／歴史群像編集部／学研

始める! 八極拳 ―DVD付き／青木嘉教／愛隆堂

ハンドガン作画設定資料集 ガバメントファナティクス (プロップ・デザイン・アーカイブス)／村田峻治／玄光社

ビジュアル版　中世騎士の武器術／ジェイ・エリック・ノイズ／円山夢久／新紀元社

ピッチング革命 ―「捻転投法」で球速は確実に20km／hアップする! (The newest science of sports)／
　中村好志／永岡書店

秘伝 天然理心流剣術 ―武州の実戦必殺剣法の秘技と極意／平上信行／BABジャパン

フェンシング入門 ―DVDでよくわかる!／日本フェンシング協会／ベースボール・マガジン社

棒術 ―写真で覚える (武道選書)／初見良昭／土屋書店

ボクシングパーフェクトマスター (スポーツ・ステップアップDVDシリーズ)／飯田覚士／新星出版社

マンガのための拳銃＆ライフル戦闘ポーズ集／アームズマガジン編集部／ホビージャパン

見てわかるソフトボール ―科学的トレーニング付 (スポーツ・シリーズ)／山本政親／西東社

KAKITAI MONO O RIRON DE TSUKAMU POSE NO TEIRI
© Rokuro Shinofusa 2022
First published in Japan in 2022 by KADOKAWA CORPORATION, Tokyo.
Complex Chinese translation rights arranged with KADOKAWA CORPORATION, Tokyo
through CREEK & RIVER Co., Ltd.

· 漫畫家篠房六郎的私房祕笈 ·

人物姿勢繪畫定理

出　　　版／楓書坊文化出版社
地　　　址／新北市板橋區信義路163巷3號10樓
郵 政 劃 撥／19907596　楓書坊文化出版社
網　　　址／www.maplebook.com.tw
電　　　話／02-2957-6096
傳　　　真／02-2957-6435
作　　　者／篠房六郎
翻　　　譯／劉姍姍
責 任 編 輯／王綺
內 文 排 版／楊亞容
校　　　對／邱怡嘉
港 澳 經 銷／泛華發行代理有限公司
定　　　價／480元
二 版 日 期／2023年5月

國家圖書館出版品預行編目資料

漫畫家篠房六郎的私房祕笈：人物姿勢繪畫定理
/ 篠房六郎作；劉姍姍譯. -- 初版. -- 新北市：楓
書坊文化出版社, 2023.03　面；公分

ISBN 978-986-377-836-3（平裝）

1. 插畫　2. 人物畫　3. 繪畫技法

947.45　　　　　　　　　　111022498